JN114967

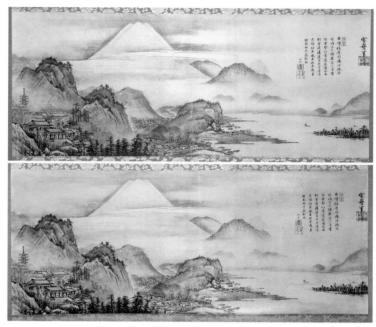

口絵1 「古色づけ」の実際（掲出作品は、伝雪舟「富士三保清見寺図」〔永青文庫美術館〕の複製品。上図は元の状態、下図はコーヒーの煮汁を塗布した状態）

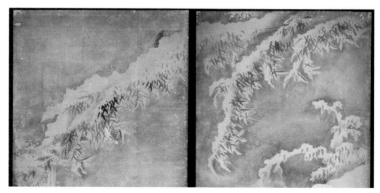

口絵2 曽我蕭白「竹林七賢図襖」部分 三重県立美術館（永島家伝来）

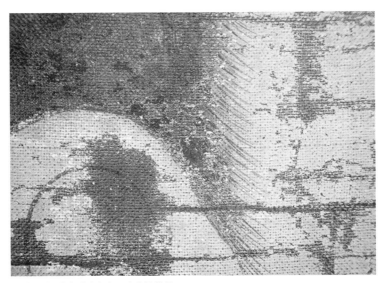

口絵3 「源頼朝像」顔部 大英博物館

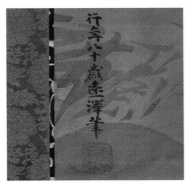

口絵5 加藤遠沢「虎図」落款
享保7年（1722）

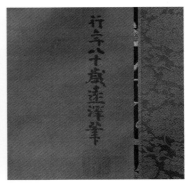

口絵4 加藤遠沢「龍図」落款
享保7年（1722）

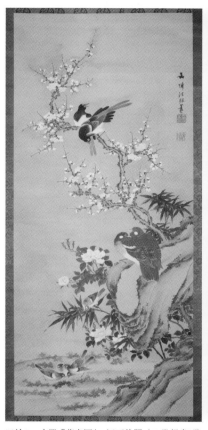

口絵7　文隣「花鳥図」　江戸後期（19世紀半ば）　　口絵6　関口雪翁「雨竹図」　江戸後期
　　　　　　　　　　　　　　　　　　　　　　　　　　　　　（19世紀前半）

①

②

③

④

口絵8　狩野宗秀「四季花鳥図屏風」画面構成　桃山時代（16世紀後半）　大阪市立美術館

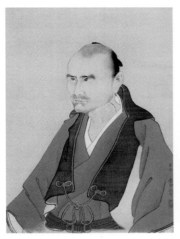

口絵10　渡辺崋山「佐藤一斎像」
フリーア美術館

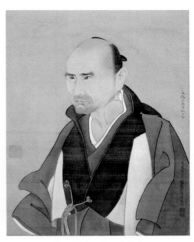

口絵9　渡辺崋山「佐藤一斎像」
文政4年（1821）　東京国立博物館

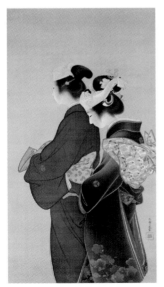

口絵12　上村松園「人生の花」
京都市京セラ美術館

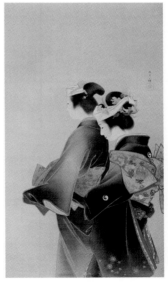

口絵11　上村松園「人生の花」
京都市京セラ美術館

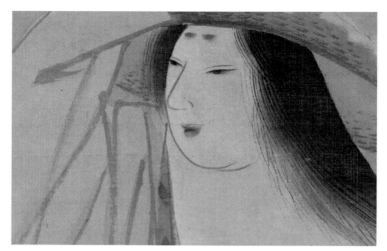

口絵13　渡辺南岳款「雪中常盤図」　部分　江戸後期（19世紀前半）

口絵14　谷文晁款「孔明弾琴図」部分　文化13年（1816）

口絵16　「風神雷神図屏風」②　部分　　　　　口絵15　「風神雷神図屏風」①　部分

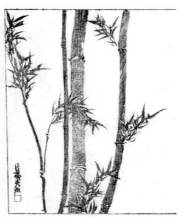

口絵18　「竹梅図屏風」②　　　　　　　　　　口絵17　「竹梅図屏風」①

口絵15　俵屋宗達「風神雷神図屏風」　建仁寺、口絵16　尾形光琳「風神雷神図屏風」
東京国立博物館、口絵17　『光琳百図』より「竹梅図屏風」、口絵18　尾形光琳「竹梅
図屏風」　東京国立博物館。口絵9、16、18は国立文化財機構所蔵品統合検索システム
ColBase より（https://colbase.nich.go.jp）。

口絵19 「洲浜牡丹双鳥文鏡」① 北島古美術研究所

口絵20 「洲浜牡丹双鳥文鏡」② 北島古美術研究所

芸術選書

鑑定学への招待

「偽」の実態と「観察」による判別

杉本欣久

中央公論美術出版

目　次

はじめに——学術研究としての「美術史」と「鑑定」

「美術史」という学問は作品からのアプローチが可能なために、入り口としてのハードルは一見して低そうにみえる。けれども、「史」の一字が付されているのに着目すれば、「歴史学」の一分野であるのは明らかで、思われている以上に硬派な学問だと私は考える。「美術史」が明らかにすべき本丸とは、作品を生み出した「背景」に存在する時代や作者の「精神」であり、それがどのような「価値観」に基づいて成立しているのか、歴史的に位置付けることである。持ちうるかぎりの技術を集約し、時間を費やして作品を生成するためには、それに見合うだけの意義や必要性というものが、制作者、依頼者双方になければならない。その成立根拠を支えるのは「宗教」や「思想」であり、詩文をはじめとした「文学」、ときには物理に裏づけられた「科学」である。それを支える「宗教」「思想」「哲学」「文学」「科学」などへの理解が、研究においてまずは必要となる。たとえば、平安四大絵巻のひとつに数えられる『源氏物語絵巻』は、平安中期の紫式部による『源氏物語』を通読して内容を理解し、底流に存在する「もののあはれ」といった観念や、それを支える宗教観や価値観を把握したうえで、なぜその場面が絵画化されたのか、その表現はどのような意図に基づくのかを論じなければならない。

それでは「美術史」が研究対象とする作品とは、具体的にどのようなものを指すのか？

7

東洋、西洋ともに絵画、彫刻、工芸を主な対象とするが、扱う作品のレベルは基本的に「名品」と位置付けられるものでなければならないと考える。ただし、研究者の間ではしばしば「名品主義」という語が批判的に用いられる。それは主として国がお墨付きを与えた「国宝」や「重要文化財」など、すでに定評のある作品のみを尊ぶ態度を指す。一方、私が言う「名品」とは、必ずしもそれに合致するとは限らない。真実を追究する立場から純粋にみた場合、本当にその価値を有するのか、検討の余地がある作品も実際に含まれているからである。

また目を転じれば、全国各地のホールや社寺の境内で骨董市というものが催されている。そこに並んでいるのはただの「骨董」に過ぎず、「名品」ではないと言い切れるだろうか。たまたま足を運んだ骨董市で入手した作品が、数十年後、数百年後には高く評価される可能性も皆無ではない。今を生きる我々がその作品に存在する「価値」というものを忘れている、あるいは見えていない、ゆえに正しく評価できていない、ということもあり得るからである。

ここで言う「名品」とは、すでに権威づけられたものを指すのではなく、「それぞれの時代や作者の精神を強く反映している」ゆえに「歴史的観点から高い価値を有する」と評価でき、かつそれ相応の「高い技術力と表現力を認めることができる」作品との意味である。逆に言えば、技術が高く出来栄えが優れた作品ほど、それを生み出した時代や作者の「精神」もしくは「価値観」が強く反映されている、とみることができるわけである。その作品に内在する素性を語り尽すことができたなら、その一点のみで時代や作者の「精神」もしくは「価値観」を十分に説明できる、それゆえに「名品」との理解が前提となる。時代や作者の「精神」もしくは「価値観」を明らかにするのが解き明かすべき問題とするならば、「美術史」の研究において前提とすべき作品は、時代や作者を語るにふさわしい「真物(ほんもの)」であることが何よりも先立つ条件でなければならない。

「真物」かどうかの判別、つまり「鑑定」とは主として骨董業界で行われ、最終的には金額を算出することに結びつくとのイメージが強い。学術研究である「美術史」とは無縁と思われるかもしれないが、「偽物」はあくまでも「似せもの」でしかなく、「偽」を前提にスタートした研究がたとえどんな体裁の良い結論を導き出したとしても、その内容自体を「真」と認めるわけにはいかない。扱うべき作品の「優」「劣」や「巧」「拙」、さらに「真」

「偽」に関する判別は、「美術史」の研究にあっては根幹をなす最重要課題である。そうであるからこそ、その方法論としての「鑑定学」なるものが、学界の共通理解として確立していてもよさそうである。けれども、多くの予想に反し、実際にはそのようなものは存在しない。それどころか、そもそも判別の必要性をまったく感じておらず、書籍や展覧会図録に掲載された作品に対して無批判な研究者も少なくない。いまだ研究者個々人の良心や誠意に委ねられているという、はなはだ危うい状況が現在も進行中なのである。

日本美術協会の前身である竜池会や日本漆工会などの創設に尽力し、美術鑑定家として知られる前田香雪（一八四一～一九一六）は『書画鑑定秘録』において、大正当時の研究者を批判して次のように言う。[1]

今日美術の研究家に、書画鑑定のできる人の尠ないのはつまり偽物の拵方を知っていない結果である。彼等は理窟が解り、筆の先きで美術の批評ができても、実際古書画に接すれば其真偽を判断する事ができないのだ。……実際上の事にかけては何事も解らない。理窟が解り、智識もあるのであるから、解らなければならない筈であるが無経験は彼等をして実際上に於ける無能者としてしまうのである。

（新仮名遣いに改め、一部の漢字をひらがなに改めた。）

知識量は多いものの、いざ現実に問題が起こった際にはその知識が何の役にも立たず、まったく対処できない、との批判は現代にも通用する。このような状況は変わっておらず、「真」「偽」の問題に真正面から向き合わないことが、学界においても少なからぬ閉塞感をも生み出している。当然ながら、文字資料と作品資料の間に齟齬が生じるだけでなく、本当にひとりの画家の手になったかと不思議に思うほど、作品における「優」「劣」や「巧」「拙」の振れ幅は大きい。それに目をつぶってしまえば、いわば「何でもあり」の状況となり、対象とする時代や作者の「精神」や「価値観」はもはや分裂状態に陥ってしまう。研究者の内面においても、誠実であればあるほど「いったい何を信じて良いのか」と疑心暗鬼が増し、やがて研究そのものが滞ってしまうようになるのも当然の帰結といえよう。

このような「真」「偽」の判別は、その作品を資料として用いて良いか、研究において最も重要な第一歩のはずである。けれども、残念ながら所蔵者との関係や金銭的価値の問題、さらに狭い世界ゆえの人間関係的配慮などによってタブー視され、それが「真理」を追究する純粋な研究にとって大きな障害となっている。この現状に対し、

鑑識・鑑定にしか役に立たない美術史学というのは確かにつまらないのははばかられるのが、学界の風潮かもしれない。しかし、美術史の研究者は、さらに深い研究をしようとするならば鑑識・鑑定にも責任を持つべきである。本物と偽物の区別を曖昧にしたままで、どうしてその作家がほんとうに成し遂げたことを理解し評価できるだろうか。

と、東京大学名誉教授の佐藤康宏氏も苦言を呈されている(2)。確かにタブーをタブーのまま放っておいたのでは学問の発展は望むべくもなく、むしろ衰亡の坂をゆるやかに降り落ちるしかないだろう。「美術史」を学術研究と自認する以上は資料性の評価、つまり「鑑定」の問題に対しても真摯な態度で臨むべきだが、種々の業種や利害が絡み合う美術の世界にあっては、「偽」の指弾がいたずらに悪感情をあおることになり、どんなに正鵠を射た論議であってもそれが阻害されてしまう恐れがある。学術研究という大義があったとしても、「鑑定」には社会的事情による困難がともない、そこにメスを入れないことが研究の閉塞状況を産み出す悪循環に結びついている。

この状況を改めるべく、まず最初に地慣らしとして行うべきは、一般的に認識されている以下のような「鑑定」観を払拭していくことであろう。

① 分野や作者ごとに鑑定の「権威」が存在し、「〇」か「×」かの判断を下す。

② 正しい鑑定とは「基準」となる作品と比較することであり、似ていれば「〇」、似ていなければ「×」と判断できる。

③ 「ここをみるべし」という鑑定の「ポイント」があり、そのうち最も重要であるのは「落款(サインと印)」である。

手元にある国語辞典『大辞林』(第三版 三省堂)によれば、「鑑定」とは、「科学的な分析や専門的な知識によって判断・評価すること」とあり、「科学的な分析」との文言が入っているのには注意を要する。そもそも「鑑」という漢字自体、水の張られた皿を上から人が覗き込む象形の「監」に「金」偏が付いたものであり、「照らし合わ

せる」という「比較」の意味が含まれる。

そこで本来の意味に立ち戻り、果たして上に列挙した「鑑定」が「科学的」と認め得るのか、また「真理」に近づくうえでの正攻法と言えるのか、少し冷静に検討してみたい。

①の「権威」というのは、もちろんそれまでの実績に裏付けられた評価ではある。ただ、一人もしくは数人を「権威」と位置づけてすべての判断を委ね、その結果をそのまま受け入れるというのは、ともすると誤りをただす機会が閉ざされているという意味において非科学的である。また、「〇」か「×」かとの判断でなく、むしろそこに至った思考の経緯が重要であり、それが提示されなければ第三者による「検証」が不可能となり、やはり誤りをただす機会が失われてしまう。

しばしば新聞やテレビを中心としたマスコミ報道において、「新たに〇〇の作品が発見された」とか、「□□氏によって本物と確認された」などというニュースを耳目するが、それはあくまでも「News」に過ぎず、多くはいまだ第三者による内容の「検証」が行われていない段階である。それゆえ、その内容が真実かどうかは、また別次元の話となる。

②は、おそらく研究者の間でも当たり前のように通用している方法だろう。ある書籍に掲載される有名作品と「ソックリ」、だから一方も良いとみる判断である。けれども「ソックリ」は程度問題であり、細部を詳細に観ていけば全く違うといえる場合も少なくない。美術作品に関しては「ソックリ」の部分に着目して取り上げた方が都合が良く、違いには目を瞑りがちとなってしまう。けれども、逆にその違う部分にこそ、本質が反映される場合もあり、研究においては「ソックリ」とみえるほど、むしろ注意深く違う部分に着目しなければならない。

また、その「基準」としたものが本当に「基準」たり得るのか、という問題は非常に重要である。そもそも「基

「準」とみなされているものが、先にみたように「権威」によって保証されたに過ぎず、それ以降はあたかも信仰のように無批判に継承されているとするなら、「真理」の追究に関してこれほど危ういことはない。万が一、その「基準」に誤りがあるとわかれば、その上に積み重ねられた言説は瞬時に崩れ去ってしまうからである。それゆえ、たとえ「基準」として認められている作品であっても、批判的に検証し続けることこそ重要であり、それが意識され続け、健全に行われてこそ「基準」たり得るのである。そこに誤りが生じる危険性は、常に想定しておかねばならない。

③は「ここさえ見ればホンモノとニセモノが区別できる」という「ポイント」が存在し、とりわけ「落款（サイント と印）」を最重要とみる考えである。つまり、ある画家の特徴とされる「ポイント」をたくさん覚え、特に「真」の「落款」さえ把握しておけば、確度の高い判断ができるとの見立てである。ただし、注目すべき最重要の「ポイント」が「落款」であることは、誰しもが知る公然の事実である。逆にそこを考慮しない「偽」づくりは、かなりレベルが低いとしか言いようがない。のちに触れるように、「偽」づくりには落款の専門職が存在し、彼らからすれば多くの人が「ソックリ」と見える印を作ることなど容易であった。一方、表現上の特徴を似せるということについては、有名人に対するモノマネを思い浮かべれば良い。特徴的な表情や身ぶり、言葉の言いまわしなどをデフォルメすることにより、見る側はよく似ていると思い込まされる。「偽」づくりもこれと同じで、この画家にはこのような特徴がある、と一般的に認識されている部分を特に強調してあらわす。

このように学術研究としての「美術史」において、「真」「偽」の問題は、避けて通ることができない最重要の課題と認識したうえで、建設的な議論を進めていくためには科学性や合理性を備えた「鑑定学」の構築が不可欠と考え、その方法

論について論述していくこととする。まずは江戸から大正までの資料に基づき、「偽」づくりの実態を明らかにし、我々が対峙すべき「敵」を知るところから始めていく。続いて「鑑定」において必要な「情報」とは何か、それをいかに「観察」によって引き出すか、さらにその「情報」に基づいてどのように作品を評価するのかについて論じ、「真」「偽」を炙り出すための「比較」という方法論について述べていく。「鑑定」という行為はどこか学術的な次元と異にするかのように思われているが、それが学問として成立し得ることを改めて提示したい。そして本書にみる「鑑定」の支えとなり得る思想を説明し、科学性や合理性というものをどのようにとらえるべきかを考察する。

なお、本書では頻繁に「真」「偽」の語を使用するが、誤解を生まないためにあらかじめ意味するところを定義しておく。まず、「真」とは落款に記された人物自らの手になる作品をいう。これに対する「偽」とは、落款に記された人物ではなく、個人と組織とに関わらず、別の人物によって作られた作品を指す。ただし、全てが「真」と「偽」に割り切れるわけではなく、そこに複雑な状況が存在しているのは言うまでもない。たとえば現代におけるブランドの商標のように、落款がその組織における制作代表者の意味しか持たなかったり、下絵はその落款の人物の手になるが、作品の制作自体は門人が行ういわゆる「工房作」や「代作」と称するもの、敬意や向上心などの結果として落款にいたるまで「真」をそのまま写した「模写作」などもある。これらは厳密な意味での「真」ではないが、研究資料として重視すべき作品であることに違いはない。

けれども、ことさら「真」「偽」について論じざるを得ないのは、「工房作」にしろ「模写作」にしろ、それを決定づけるためには「真」との「比較」が不可欠であり、「真」の様相が明らかとなっているのが前提だからである。さらに組織から産み出される「工房作」については確かにイメージしやすいものの、「工房作」であることを論証

するのは実際には非常に困難である。まずは画家が抱えていた内弟子による作品と仮定し、師が描く「真」と同様の経年による時代感を有すること、その体裁や表現、使用される本紙や具材が師の統括下にあることを明らかにする必要がある。その際、師による「真」より表現や技術が劣るというのであれば、それが「偽」ではない可能性を論理的に説明しなければならない。「真」と比較して劣っている、ゆえに「工房作」、といった短絡的な論述を間々目にするが、そこに「偽」の可能性が考慮されていない場合も少なくない。実際に「代作」を行ったことのある現代の工芸作家から話を聞いたことがあるが、下絵は高齢の先生が描くものの作業は困難なため、内弟子が代行したという。その作品は販売用ではなく、むしろ販売を前提としない展覧会出品用であることにも注意を要する。その業界ではありふれた話といい、内弟子間においても技術差があることから、内部にあっては誰の制作かは一目瞭然という。このように「工房作」の存在は疑い得ないが、実際にそれと思しき作品が門人の手になったものか、あるいは「偽」なのかを判別するのは容易ではない。むしろ本当の「工房作」というものは、師の「真」と見紛う出来栄えである可能性もみておく必要がある。

註

1 前田香雪『書画鑑定秘録』（中央出版社　一九一八年）「書画を買う時に何うしたらば一番安全か」。

2 佐藤康宏「若冲・蕭白とそうでないもの」（『美術史論叢』第二六号　東京大学大学院人文社会系研究科・文学部美術史研究室　二〇一〇年、『絵は語り始めるだろうか――日本美術史を創る』羽鳥書店、二〇一八年）。氏は以前にも「真贋を見分ける」（『東京大学公開講座七三　分ける』東京大学出版会　二〇〇一年）として、この問題に触れている。

一 「偽」の実態──江戸時代編

狩野派作品の「偽」──「改変」という手口

現代においてもブランド品の「偽」が横行している事実は誰もが耳にする。けれども、その「偽」はいったいどのような特徴を備え、何を手がかりに見破ることができるか、それをつぶさに語れる人は少ないはずである。果たして「真」と「偽」を実際に手にとって比較し、ここがこのように違うと、つぶさに確認した人はどれくらいあるだろうか。

それでは過去の美術作品に関してはどうだろう。おそらく「偽」はたくさん存在するものの、現代のブランド品以上に実態は不明、誰がどこでどのように制作していたのかさえ、具体的なイメージを思い描くのは困難ではないか。そこで以下では過去にどのような「偽」づくりが横行していたのか、江戸から大正にかけての文字資料を掘り起こし、私が専門とする江戸時代の絵画を例として様相の一端を垣間みることにしたい。

幕府の御用絵師である木挽町狩野家に生まれた朝岡興禎(一八〇〇~五六)は、日本美術史の研究で重視される『古画備考』という書物を編纂した。画家の伝記資料を多く集めた画人伝であり、そのうち「巻三十八・狩野譜」に以下のような記述が認められる。[1]

狩野晴川法眼、伊川院殿喪中、諸方より密に画の鑑定を乞ける。其後出勤より、弥前代の如く日々に掛物持

来りて其鑑識を求む。然るに先代極ざりし絵の、当代に極まる事もあり。これは何れの道にも有べき事なり。

当正月十一日、高塚氏へ参り候所、あるじの云く、去冬御めにかけ候三幅対「一瞬斎祐也」と名書しを外へ遣し候所、先方にて中の布袋に有し名を除て「尚信筆」と書入、其印を捺し、左右も其通りに致、「守景筆」と書、二幅対に致候所、いづれも正筆にきまり、枯木に烏の図、養川の名をとりて常信と致候所、是も極り、上勝買候由、その外守景には殊に夥しく有レ之。

木挽町狩野家九代の狩野晴川院養信（一七九六〜一八四六）は、父・伊川院栄信（一七七五〜一八二八）が亡くなったあとに家業を継ぎ、各方面から持ち込まれる絵画の鑑定を行っていた。ただ、それは父の栄信が判断しかねて棚上げしていた作品であり、それにもかかわらず誰々の作と「極める」ことが多かったと指摘する。

これに続き、高塚氏から聞いた話として次のように綴っている。「一瞬斎祐也」という落款のある三幅対を他所へ遣ったところ、先方において中幅の《布袋図》にあった落款を取り除いて「尚信筆」、左右の山水幅を「守景筆」と書き改め、さらに狩野養川院惟信による《枯木に烏図》も「常信」と改めた。この両者を養信のもとに持ち込んだところ、いずれも真筆と極められ、非常に高値がついたという。

ここで示されるのは「改変」という手口である。はじめから「偽」を作るのではなく、誰かの「真」に手を加え、別の作者に改めるという二次的な偽造となる。無名の画家であった「一瞬斎祐也」の落款が消され、狩野派中興の祖・狩野探幽の弟で木挽町狩野家の初代として知られる狩野尚信（一六〇七〜五〇）、探幽四天王のひとりとされる久隅守景（くすみもりかげ）（生没年不詳）の作品に改められたとする。現在でも尚信と守景の名はよく知られており、やはり真筆が少ないために骨董市場において非常に尊ばれる画家である。同様の「改変」を経た守景作品は、当時に

18

あっては夥しく存在したとも伝えている。

一方の養川院惟信（一七五三〜一八〇八）とは木挽町狩野家の七代であり、晴川院養信からすれば祖父にあたる人物である。その筆になった「枯木に烏図」が、同家の二代であった古川常信（一六三六〜一七一三）の落款に書き改められた。七代・惟信と二代・常信の間には、少なくとも五〇年の時代差があったにもかかわらず、九代となった後継者の養信は見破ることができなかった、というわけである。

このような落款を書き改める「改変」に関し、続く一文で以下のように記している。

其者のあしきより、御極め被ㇾ成候があしきと申候。下地の名印をぬきたる上へは不ㇾ書、別の所へ書申、ぬきたる所も上手につくろひ、見え不ㇾ申。或は名印の有所をたてに立切り候もの多くあり。下地より紙の幅せばく成、細きものに油断なり不ㇾ申候。

署名としての款記や捺された印を消そうと思っても、何かしらの痕跡は残ってしまう。また、画の作者を知るうえでは、必ず落款部分に注目が集まる。そこに何かしらの汚れや違和感があれば、「もしかして書き改められているのでは」と気づかれる可能性がある。そのため、落款を消して偽造する際には、本来の落款とは別の位置、何もないところに新たに書き加えるのだという。また、落款は画面の端に加えるのが原則であるから、その記された部分を断ち落として再表装し、新たな落款を余白に書き加える手口が存在するため、通常よりも幅が狭い掛け軸には注意を要するともしている。

さらに高塚氏が述べた印象的な言葉を書き留める。

書き改める者も悪いが、それを鑑定して真筆と極める方がより悪い。

これを記した興禎とは実は狩野伊川院栄信の次男にあたり、幕府小納戸役・朝岡家の養子に入った人物であった。つまり、ここで鑑定の甘さが槍玉にあげられる晴川院養信は興禎の実兄で、いわば身内の失態をかなり詳しく書き残したということになる。

金銭目的で悪事に手を染める人間は、残念ながらいつの世にも存在する。けれども専門家というものは、人間社会で起こりうるあらゆる可能性を想定したうえで、責任を持ってそれに対処しなければならない。興禎が伝えた兄の失態は、私のような「美術史」の研究者にとっても教訓とすべき内容となっている。

では、このような「真」に手を加えて「偽」に仕立てる手口ではなく、はじめから悪意をもって制作する「偽」の実態とは、果たしてどのような内容であったのか。江戸中期に京都で活躍した画家・池大雅（一七二三〜七六）の例をみていこう。

池大雅作品の「偽」──門人の罪

大雅の「偽」が同時代に横行したことは、諸資料から明らかである。豊後岡藩の武士で文人画家として知られる田能村竹田（一七七七〜一八三五）は大雅に私淑し、その作品を非常に尊んだ。けれども、天保四年（一八三三）に著した『竹田荘師友画録』において、あまりの「真」の少なさを以下のように嘆いている(2)。



近日、池翁の真跡、海内に流行し、贋造偽作、紛々として錯出し、其の真跡に至りては、千に一二も無し。

（光下・釈辰亮）

大雅が亡くなって六〇年余りを経た一九世紀前半には、その作品がたいへん持て囃され、「贋造」「偽作」が盛んであった。その結果、「真跡」は千点中一二に満たないほどであったという。少しオーバーとも受け取れるが、もはや大雅の真筆など簡単にお目にかかれないとの認識は、昌平坂学問所の教授であった鈴木桃野（一八〇〇〜五二）の随筆『反古のうらがき』からも窺える。

此人の画、東都にあるはことごとくいつはりなるよしは、みな人のしる事なれども、其門人どもが工みに似せたるは、いかにしてもしるよしなしとぞ。京摂の間は其もてはやしも又甚しく、其門人といへども、あざむかれて偽物を賞翫するもあり。

江戸市中に存在する大雅作品がことごとく「偽」であるのは、誰しもが知る事実である。その門人が巧みに作った作品に至っては判別する手立てがない。京都や大坂での持て囃しかたも尋常でなく、大雅の門人たちでさえ巧みな「偽物」に欺かれているという。さらに、これに続け、大雅の作品を持参した門人二〜三〇人が追善供養展観会を行った際、あえて声掛けしなかった「偽」づくりの門人が飄然と現れ、「ここに並んでいる三点は実は自分が描いた作品だ」と告白した事件があったと綴る。これが本当の話かどうかは定かでないものの、大雅の門人が「偽」づくりに手を染めていたことは、京都で活躍した岸駒の門人・白井華陽の『画乗要略』（天保二年・一

図1　市川君圭「山水図」　江戸後期（18世紀後半）

八三一）にも示される。⑤

　嘗て一門生、贋画を為す者有り。大雅、怒りてこれを逐う。門生、嘯風亭某を介して罪を謝す。大雅の曰く、貧は天のみ、恥を知らざれば人に非ずと。遂に赦さず。（巻三・大雅）

　「偽」づくりの事実を知った大雅は、「貧窮というのは天の巡り合わせもあるので仕方ないが、それを理由に恥を忘れてしまうのはもはや人ではない」といい、その門人を破門したとする。さらに同書における「市川君圭」（一七三六〜一八〇三）という画家の説明には、

梅泉曰く、君圭の名、一時に著る。後、大雅蕪村及び若冲が画の贋跡を作りて以て其の名を失う。時人猶お其の画を唾す。学者須く君圭を以て戒めとなすべし、と。（巻三・君圭）

と「偽」づくりの事実が指摘されている。近江の出身で、京都で名の知られた君圭が大雅の門人であったかどうかはわからない。ただ、大雅だけでなく、当時において著名であった与謝蕪村や伊藤若冲の「贋跡」を作成したため、それが発覚したことで名声を失ったという。それから三〇年を経てもなお、その作品は唾棄されていたとも伝える（図1）。

四条派作品の「偽」──門人たちの「誓い」

このように著名画家から技術や画風を受け継いだ門人、あるいは当時に知られた画家が「偽」づくりに関与していた事実には驚かされるが、流派の内部資料からそれが判明するケースもある。

京都で活躍した四条派の祖・呉春の異母弟で、兄亡きあとの流派を担った松村景文（一七七九〜一八四三）が天保十四年に亡くなった。その三回忌に有力門人の横山清暉（一七九二〜一八六四）、磯野華堂、富田光影、森義章（一八〇二〜七三）、八木奇峯（一八〇四〜七六）五名が集まり、「松村景文門人奉誓文」というものを連名で書き残している。いわば、「誓約書」である。

一 先師御存生中御教訓蒙り、これに依て家業成り、妻子を得育する事、全く先師の御影に有り。師の恩

は暫時忘れざる事。

今間、世に偽筆多く散乱を為す中にも、門弟より出ると云う者有り。誠に歎（なげかわしき）敷事に有らざるや。我等画に肝胆を砕も高名成る事を望候に、況や偽筆ケ間敷事は決して仕らず候。已後は書損落観無き迩、出し申さず候事。

御用の御絵は落観無きにこれ有るべく候へども、其余は急度相守り相慎み申すべく候。此文相背き候はば、師罰蒙り永に門弟中と懇を絶ちに成られ候とも、一言申し分これ無く候。誓文を以て御霊前に捧げ奉るものなり。

当時、師である景文の「偽」が多く流通しており、門人のもとから出ているとの噂があった。それが真実とすれば、実に嘆かわしいことであり、我ら五名は決して「偽」を作るようなことはせず、今後、落款を入れる前の書き損じも外部に出さない、と誓う。皇室などからの御用の際に落款を加えないのは慣例であるが、そのほかの作品についても強く守って慎まなければならない。これに背いたと判明した場合には、同門から絶交を通達されても申し開きは許されない。謹んでこの「誓約文」を我らが師の霊前に捧げる、との内容である。

師の「偽」を手がける門人の存在を前提とした「誓約文」であり、せめてこの五名だけは手を染めず、また書き損じたものを古紙回収の業者にも渡さないとする。もちろん景文には数多くの門人がおり、この五名はその中でも知られた画家であったから、それ以外は推して知るべしであろう。古紙は漉き直して再利用できるため、引き取る業者も存在したわけだが、彼らは別の意味でそれが「再利用」されるのを知っていたからこそ、あえて無落款の書き損じに触れたわけである。

残念ながら、現在の研究において記述に対応するような実物の存在は報告されていない。これを裏返すと、研究対象となっている作品にも、門人の手になった精度の高い「偽」が相当数混入している、と受け取れるのである。

註

1　朝岡興禎『増訂古画備考』（思文閣出版　一九八三年再版）。

2　『[定本]　日本絵画論大成　第七巻』（ぺりかん社　一九九六年）所収。

3　『鼠璞十種　第一巻』（国書刊行会　一九一六年）所収。

4　江戸においては、尾形光琳の顕彰に功績があった骨董商の佐原鞠塢（北野宇兵衛・菊屋宇兵衛・一七六二〜一八三一）が、一方で池大雅の「偽」を制作していたとの話を、国学者の喜多村信節（きたむらのぶよ）（一七八三〜一八五六）が『花街漫録正誤』（『日本随筆大成　第一期第二三巻』吉川弘文館　一九七六年）で伝えている。
　そのかみ道具市を、しろとが集りてする事はやりて、巡番に其連中の宅にて催す事也。……此道具市、後にはあしきたはれたる事となりて、本所相生町の菊屋洗蔵、浜町の永井休悦来且、其外北平榎坂源七夜梧、其外あまた向島の北平（佐原鞠塢）が処にて会をしたりしが、皆御咎を蒙り罪せられたり。……北平は始め横店（大門通手前を云。）に居て道具屋なり。大雅堂を贋筆して売たり。世間に多くある霞樵が書画は、大かた彼が似せ筆也。それより住吉町の裏屋に暫く居て、向島の梅やしきを思ひ付、諸方の詩文等を乞ひ、成音集を出す。

5　『[定本]　日本絵画論大成　第十巻』（ぺりかん社　一九九八年）所収。

6　逸翁美術館所蔵。中村伝三郎「研究資料　四条派資料「松村家略系」と呉春・景文伝」（『美術研究』第二一六号　東京国立文化財研究所　一九六二年）所収。

二 「偽」の実態——明治～大正編

組織化する「偽」づくり

江戸時代の「偽」づくりは、完成までひとりないし数人で手掛ける家内制手工業的制作とみられるが、明治以降ともなるとこの様相が一変、大規模な組織制作へと移り変わっていく。

明治三十五年（一九〇二）三月十一日付『読売新聞』の「古名画の偽筆」という記事は、当時における「偽」づくりの詳細を伝えている。

画の贋造は近来益甚だしく、昨年に比べて本年は愈巧みになりたる事、只驚くの外なし。紙の如きは時代の付きたる者を新規に漉く処すらありて墨色よりは落款、肉色より肉のはみ出し方まで残る処なく巧に製造し、一見古画そのままのものなり。殊に近来著しく製造したるは、鑑定家が其名前くらいを知るる処に止まる如きものを多く造り出す事にして、斯は抱一、文晁、応挙等の贋造の余り多き為め、容易に本物と認むるもの勘なくなりしより心付きて、多く後世に画を残さざりし画人の名を以て造り出す事とし、鑑定家の眼を眩まさん為めなるが、情けなき事には其時代の筆と今日の筆とは自から異る処ありて、何程巧みに拵へ得るも見破らるる物多けれど、中には筆までも古代に偽せんとして紙鑢りに掛け、筆の先をギザギザとなして書きしものなどあり、実に巧みに鑑定家を惑わし居れり。

さて此の種の製造は云うまでもなく大坂にて、其大なるは殆ど合資会社然たる組織にて、日々何百幅と各地方へ出荷し居れりとぞ。又東京の贋筆家は根岸に文晁専門に荷造りなして各地方へ出荷し居るものと、本所区内に種々の贋造を為し居るものとありて、其生活の如きは大紳士然たるものなる由。画を見るの明なき者はうっかり古画に手を出す事能わざるに至りたる為め、博物館員などへ内々にてその鑑定を申込む者多く、近来は一日平均二十幅位宛有るとかなるが、しかも此内にて十七八幅迄は贋造物なりとの事、又しても公徳問題ながら、此悪弊の盛に行わるるは実に嘆ずべき事にこそ。

絵画の「贋造」は年々巧みになっており、たとえば、画を描くための紙は時代を経た風合いを演出するため、古くみえるように着色して漉いたものまであらわれる始末である。特に最近は酒井抱一や谷文晁、円山応挙などとい

う著名画家の「偽」があまりに増え、そのような作品には誰も手を出さなくなったため、鑑定家が名前は知っているものの、実物を見たことがない画家の「偽」づくりまでなされている。このような「偽」の製造地は言うまでもなく大阪であり、大規模なところは会社然とした組織で、毎日何百幅と荷造りをして各地へ出荷している。一方、東京では根岸に谷文晁を専門とする者

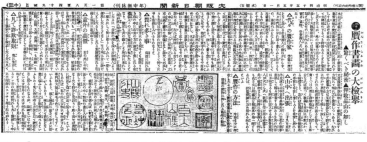

図2 『大阪朝日新聞』「贋作書画の大検挙」 明治45年（1912）5月1日

がいるなど、その暮らし向きや羽振りはたいへん良いという。結果として、安易に古画を購入できなくなった人たちが東京帝室博物館（現・東京国立博物館）の専門家に鑑定依頼することが増え、毎日二十点くらいが持ち込まれる。けれども、「真」はわずか一二割に過ぎず、「偽」が八九割も占めるという公序良俗に反する現状は実に嘆かわしい、と記事を結ぶ。

不名誉にも、「言うまでもなく」と名指しされた製造地の大阪は、別の記事でも「偽」づくりの大規模な実態が伝えられている。それから十年後、明治四十五年（一九一二）五月一日付『大阪朝日新聞』の「贋作書画の大検挙」は、さらに詳細な内容を記す（図2）。

書画の贋作をなし居れる骨董商人の数は少からず、夫々専門的に分れ居り画のみを描けるもの、落款のみをなし居るもの、主として古書画を贋造せるもの、新書画を偽造せるもの等、夫々別あり。

……押入其の他に隠し居たる書画中には十年も前に作りしものもあり、決して売り急ぐといふことをせず、格好な買手のあるまで自分の宅に蔵い置き、自然の古色を帯びるやうの工夫をなし、又市内多数の骨董商人より持来る書画に落款を入れ、印を押し一幅に二十銭より五十銭位までの金を取り居たる由、左れば押捺したる古きメクリの中に之は岸駒、之は探幽、之は応挙、之は山陽と勝手な附箋をなし居たるが多かりき。是等は骨董屋の注文によりてどうにでも落款を入れるものなりと。

……彼等の自白に依れば「青竹の節を打抜きて其の中へ数枚の画を入れ両方を密封して竈の上に吊し置き、其の青竹が白くなりたる時分を見計うて取り出せば、真物に稍近き煤け色が出て居ります」といふもあれば、「私の内は安物にて田舎下しが専門故、大抵は刷毛で色づけをします」といふもあり。

公安の捜査が入り、「贋作者及び販売者（画師、骨董商人）」が「大検挙」されたとするものの、これに関わった人数は記されていない。ただ、ここには組織の具体的な様相が示され、江戸時代以前の古書画を作る者、明治時代以降の新書画を作る者、「落款」を専らとする者というように、各部門に分かれた専門的な「偽」づくりであったと判明する。「落款」を入れる専門職は骨董商の注文に応じて種々の印を使い分け、作品一点につき二十銭から五十銭（現在の三千円から七、八千円くらい）で請け負ったという。また、作品を古く見せるための偽装、いわゆる「古色づけ」の専門家もあった。青竹の中に作品を入れ、それを密封して竈の上に吊るし、青色が白く変わる頃合いを見計らって取り出せば、ちょうどよい具合の茶色に仕上がる、と証言する。地方用の安物に至っては、茶色の溶液をそのまま刷毛で塗布する稚拙な方法で行われたとの供述もあった。

この検挙事件において、「東区内北濱の山中吉郎兵衛氏方へ三名の刑事出張して種々調査するところありき。其の内容は不明なるも同家に出入せる多数骨董商人が次から次へ取調を受け居る模様なり」と挙げている点には注意を要する。組織の背後を推察するうえで、ある種の手がかりが得られる重要な「情報」だからである。

このような「偽」づくりの分業体制については、『読売新聞』明治三十四年（一九〇一）二月十九日の記事「茶ばなし」にも報じられ、特に落款の偽造については詳しく書かれる。

　偖、落款のことであるが、これはまた落款専業の偽造家があって、それが文晁の専門だとか、景文に得意だとかいう様な風に流派（？）がある。これ等は落款偽造で立派に生活して居るので、京都、東京、名古屋などに少なくとも四五名以上は居る。

30

其潤筆料（も可笑しいが）は一字一円の相場で、「景文」と二字書けば二円になる。先づ京都では景文、応挙専門の落款偽造者が多く、名古屋では竹洞、春琴、梅逸、豊橋辺では崋山及其一門の人の偽造者が多い。先づ京都では竹洞、春琴、梅逸、豊橋辺では崋山及其一門の人の偽造者が多い。

倣又其の印は何うして捺すかというに、始めは印譜を見たり、或は真物に捺してあるのに依って摸刻したものであるが、何うも摸刻は何処か違った処が出来るので、近頃は真物の上から朱肉で以って書く。即ち敷写しにするのだ。

これから、茲にまた偽筆の別法というのは、雪舟、梅逸等の弟子の書いた絵の落款を抜いて、それへ雪舟、梅逸の落款を入れることで、中には師の墨を摩する出来のものがあるから、これ等には真物よりも良い画があって、鑑定家も決して見破ることが出来ないそうである。

京都では円山応挙や松村景文などの円山四条派、名古屋では中林竹洞、浦上春琴、山本梅逸などの文人画家、豊橋周辺では渡辺崋山の画流を中心とする落款偽造の専門家がいた。都市部に四〜五人以上が存在したとしている。

先の「江戸時代編」でもみたように、門人の落款を抜き取り、師匠筋の作品に改める手法が当然であったかのように記す。また、検挙事件では「茶色の溶液」を刷毛で塗るという「古色づけ」についての記述があったが、その溶液が何であったか具体例を挙げている。

偽筆を作るには先づ或染料を用いて、絵絹に時代をつける。其の染料というのは多く昆布の煮汁、煤を水に溶かしたもの、番茶を煮出したもの、などである。

絵絹を染めて時代をつけるには、始め刷毛を用いて上から塗って居たが、それでは刷毛目がつくというの

で、近頃は大きな水槽を作って、其の中へ昆布の煮汁なら昆布の煮汁、煤を溶かしたものなら煤を溶かしたものを容れ、其の上へ目的の絵絹を軽く載せてすーっと引っ張る。

さうすると其の絹へは刷毛目もつかず、むらも無く実に巧く色がつく。それを干かしてから前に言った様に、真物の画の上へのせて敷き写しに偽筆を作るのであるが、それが出来上ると早速表装をして、四畳半位の小さい室へ掛けて、毎日毎日線香などをたいて、根気よく燻す。さうして居る中には彼所此所が摩れたり、汚れたりして、真個のものと寸分違はないものが出来る。緩然やるとこの間に三年の月日を要するさうである。

昆布か番茶の煮汁、あるいは煤を溶かした水溶液を用いるものの、刷毛で塗ってしまえばその痕跡が残ってバレてしまう。そのため、水溶液を張った面にも画絹をひとくぐりさせ、乾かしたのちに画を加えるという。さらに画面にも「古色づけ」を行うために線香などを薫いて燻すが、その過程であれこれと手を加えているうち、擦れたり汚れたりして経年の風合いが生じてくるとする。

図3　『読売新聞』「法廷に立った美人絵師」　大正4年（1915）1月30日

大規模な「偽」づくりとその背景

このように、制作から販売に至るまでには、各専門職の手を経つつ段階的に偽造されることから、最終的に関わる人数が大規模になるのにも納得がいく。その総数を知る手がかりが、東京での検挙について触れた大正四年（一九一五）一月三十日付『読売新聞』の「法廷に立った美人絵師」に示されている（図3）。

深川区八名川町三九、大平美代（二三）は幼少の時より絵画の天才ありて、誰を師として学ぶともなく、何時の程にか崋山、抱一、其一、是真、光琳、蕪村、梅屋、探幽、椿山の古名画より、広業、靹音、丹陵、雅邦、玉章、玉堂、寛畝、金鳳等の現代画に至るまで巧に偽造することを覚え、之を描き始めたる処、巧なること真贋を判別し難き程なるを、浅草区七軒町三、竹内浅吉が聞込み、美代を唆かして前記の古名画並に現代画を偽造せしめ、骨董商、経師屋、古物商六十五名と共謀して地方人を欺き、数万円を詐取したること発覚し、二十九日、東京地方裁判所刑事二部立石裁判長の係にて公判を開かれたるが、美代は自己の天才を善用せずして邪道に陥りしことを悔悟し、涙ながらに犯せし罪を自白した。

作品を描く画家がひとりであったのに対し、販売を手がける骨董商や古物商、表装を請け負う経師屋（表具師）など六十五名が関わったと伝える。さらに大正十一年（一九二二）末に起こった東京における検挙事件については、京都帝国大学文科大学初代学長を務めた狩野亨吉（一八六五～一九四二）が「科学的方法による書画の鑑定と登録」[1]に書き留める。

たしか大正十一年の暮から翌年の正月にかけてのことである。書画の偽物の製造に坐して百に近い人が東京のみで検挙されたことがある。其中には知った人も交っていた。其頃教職に居た達筆家が偽筆を為したことを正直に自白してしまったが、同じく立派な教職に居た鑑定家がしらを切ったので、遂に元凶を捕えることが出来なかった。又今年の春のことである、関西の税関で密輸人の廉でつかまった古物商のことが伝えられた。それを機会に京阪地方における偽物の大量製産をやっている所に法の手が延びる様な話も聞いたが、天網恢々遂に大魚を逸してしまった。

ここでは百名に及ぶ関係者が検挙され、その中には狩野の知った人物もあったという。ただし、その首謀者で、教壇に立って人に教えるほどの立場にあった鑑定家は捕まることなく、一方で関西における別の事件で「偽」の大量生産を指揮していた「大物」も、うまく難を逃げ切ったと記す。このような話が今日までほとんど伝わらず、耳にすることがないのは、結局は巨悪が検挙されずに当時においてもセンセーショナルに報道されなかったのが原因と理解できる。

これほど大掛かりな「偽」づくりが横行していたという事実は、遅くとも明治後半には古美術品に対する非常に大きな需要があったことの証左でもある。それではなぜ、この時期にブームとも言えるほど古美術に対する需要が高まったのか。

この疑問に対する答えとしては、聖書学者で京都府立図書館の館長を務めた湯浅半月（ゆあさはんげつ）（吉郎・一八五八〜一九四三）が、その著『書画贋物語』（しょがにせものがたり）（2）において端的に述べる。

34

貴族とか富豪とか云う上流社会ばかりでなく、一般平民に至るまで書画を買う人が多くなって来たので、古書画などに至ってはとても真贋など云うては居られず、また真物ばかりではなかなか間に合わぬほど需要があるからつい贋物が出来るようになるのも止むを得ぬ自然の趨勢である。

明治の世となり、それまでの身分が解体されて職業選択にも道が開かれた。これにより、江戸時代の既得権益層から「富」の流動が起こったが、特に古美術品はその象徴であったとともに教養を示すものとして尊ばれた。結果として、新興の富裕層によって競い求められるようになったものの、そもそもパイの少ない「真」のみでは供給が追いつかず、埋め合わせのための「偽」がたくさん出回るようになった、と指摘する。当時の状況からすれば、「それは止むを得ない自然の趨勢であった」との感想も吐露している。

たとえ「富」を手にしたとしても、人はそれだけでは満足できないものである。次に求めるのは「名声（名誉）」であるが、それを手にしたとしても自身に「教養」がないというコンプレックスは残り続ける。また、他者からの真の敬意を得るためにも、それが必要となる。この「富」「名声（名誉）」「教養」という三位一体を象徴するものとして、「古美術」をおいて他にはない。まさに偽作者たちは新興者の功名心につけ込んだわけである。「古美術」に精通した古美術商や学者などの大立者が司令塔として見え隠れし、いわば太鼓持ちのごとく取り巻き、お互いの狡猾な連携プレーにより彼らは多大な利益を得ることとなる。

註

1　狩野亨吉　『狩野亨吉遺文集』（岩波書店　一九五八年）所収。

2　湯浅半月　『書画贋物語』（二松堂書店　一九一九年）。

三　形式要素の「観察」──資料性評価のチェックポイント

「真」「偽」の判別について、しばしば「いったい何を信じれば良いのですか」と尋ねられることがある。けれども、信じる信じないは「真理」の探究とは別次元の問題である。少し踏み込んで言えば、信じるべきは「真理」の存在そのものであり、そしてそれに迫りうる自己の志だけであろう。「真」「偽」の評価基準は研究者それぞれが築いていかねばならず、それを成しうるのは、ただ問題意識に導かれた「観察」の積み重ねによってのみである。ただし、「観察」には多くの誤りを含むため、自己批判によって正していく必要があり、それを繰り返しての み「真実」「真理」に近づけると考える。それゆえ「鑑定」もまた、自己完成にともなう「道」の追究と軌を一に すると言っても過言ではないだろう。

「鑑定」において、何よりも第一印象としての「直感」を重視する人がある。確かに「直感」は何らかの確信を 抱かせる場合も少なくない。ただ、突き詰めて言えば、「直感」も何らかの要素を目にし、それに基づいて瞬時 に判断しているにすぎない。それゆえ「直感」のよって来るところを自己分析すれば、その判断が何に基づいた のかの説明もつくはずである。学術研究である以上、それを「直感」という言葉に留めておくのではなく、その よって来るところを言葉を尽くして論理的に説明しなければならない。

一方、「鑑定」にともなう作品の「観察」とは、作品に関する「情報」を事前に本などで確認し、それが作品と 合致するかどうかを「確認」することだと思われているふしがある。けれども、それでは事前の「情報」の域を

37

出ず、実は「情報」を作品に押し付けているだけに過ぎない。「情報」を先入主としてしまえば、他者の頭や眼を借りて見るのと同じであり、そこに自己は存在せず、受動的な「確認」の作業に終始するのみである。

これに対し、あるべき「観察」とは、自身の眼から作品から「情報」を引き出すための能力を常に研鑽して向上させる必要がある。それでは、どのように「観察」を行い、それを通じてどのような「情報」を読み取れば良いのか。

この問題に関しては、おそらくそのようなスキルの獲得は個々人の「感性」に任せるべきであると棚上げし、教育の場で行うべきとはみられていないのではないか。また、美術は「鑑賞」すべき対象であり、「観察」などという理屈めいた考えを持ち込むのはナンセンス、といった意見もあろう。けれども、自身の「感性」に対して必要以上に他者の理解を求めたり、感覚的、情緒的な用語が多用されると意味内容が曖昧になりやすく、その「情報」を正確に共有するのが困難となる。たとえ「観察」によって重要な「情報」を手にしても、何を論じているのか理解されず、「認識」を共有できなければ、そこから活発な議論を引き起こし、学問の発展に結びつけていくのは困難である。それゆえ、「観察」にともなう「情報」の収集および論述についても最低限のルールが求められ、科学性や合理性を備えたレベルに引き上げる必要がある。

そのルールの第一条に掲げるべきは、それまでどれほど研究が行われてきた作品であろうと、国籍や制作年代、筆者などの基本的な「情報」については、まずは自分自身の眼で「検証」するということである。制作者のサインがあった場合には、本当にその作者の手になったかどうかという「真」「偽」の判別もそこに含まれる。誤った作品を混入させてしまえば、前提そのものが根拠を失うことになり、体裁が整った高尚な論考であっても根底から崩壊してしまうからである。

この「鑑定」に関して果してどこを「観察」すれば良いか、という個々の形式要素（チェックポイント）について、はやく江戸中期に大坂で活躍した狩野派の画家・大岡春卜（一六八〇〜一七六三）が『画巧潜覧』（元文五年・一七四〇刊）の巻五「画家新旧真偽雑記」において、以下のように示している。

それ画を看となれば、まず早晨に匣を披き、雁皮を以て壁面に掛、初陽を左にし、遠望近視て、筆法設色に心を留め、曽て褾褙の飾を見事なかれ、真贋を誤る事多し。贋褙必ず褾褙を装て俗眸をくらまかす、是第一心を用ゆべき事也。まず和漢を分て後、絹紙を考え、次に筆鋒、次に時代、次に墨色、次に精神を観べし。印を見ずして巻収て後、亭午に再び披き熟覧すべし。この時、裏志と印章率ね合て、当否を心中に要むべし。

まず絵画作品を「鑑定」する際には午前中の自然光を用い、さらに「偽」は表装などの設えを立派にしているため、その豪華さに眼を奪われてはならないと注意を喚起する。

「観察」の順序としては1「絹紙」、2「筆鋒」、3「時代」、4「墨色」、5「精神」と続け、最後に答え合わせとしての6「印章」としている。まずは素材としての「本紙」を観察し、そこに「筆づかい」をあわせ観ること。さらに「墨色」を踏まえ、作品の内側にある「精神」を看取すべきという。想定した時代や筆者と落款印章が合致すれば「真」、そうでなければ「偽」と見做す方法である。

一方、京都帝国大学文科大学初代学長を務めた狩野亨吉は、観察すべき形式要素（チェックポイント）に加え、その観察で得た「情報」をどのように「鑑定」に活かすかについて、一九三〇年の「科学的方法に拠る書画の鑑定と登録」とした論文で提唱している。狩野は東北大学附属図書館に収められた「古典の百科全書」「江戸学の

「宝庫」と称される約十一万冊に及ぶ「狩野文庫」の蒐集者であり、四十四歳で公職を退いた後、七十八歳で亡くなるまでの三十五年は鑑定業「明鑑社」を営んで生計を立てた。小説家の幸田露伴（一八六七～一九四七）が「狩野さんに書画の鑑定を頼むとみんな偽物になってしまうので商売人が喜ばないそうだが、面白いね。」と昭和十一年（一九三六）二月十一日に語ったことを、岩波書店の編集者であった小林勇が書き留めている。[3] その鑑定は天秤で重さを量ったり、顕微鏡で詳細な観察を行うなど科学的な分析手法を用いたといい、そのために結果が出るまで一週間ほどかかったと伝えられる。

……私はこの科学者の見方即ち科学的方法に拠ることを安全第一と考え、その方法を書画の鑑定に応用しようというのである。

先ず機構の分解を以て始める。これは、（一）流派、（三）流行の時代或は流派の時代的特性、（三）筆者の特性、（四）画の布置結構、（五）全面に於ける位置等である。次に鑑賞に渉るところの、（六）落款、識語、（七）印章、（八）用筆、（九）墨、絵具、印肉、（十）地即ち紙、絹等を研究題目とする。次に、（十二）表装、（十三）箱を以て生ずる変化、即ち汚染、皺、折目、裂目、擦減、虫害等を観察する。又、（十二）表装、（十三）箱をも調べる。最後に、（十四）鑑定書、箱書及び、（十五）伝来を取上げる。以上は先ず構素の大体の項目である。

この外考え付くことは項目として加え、各項目に就き研究調査して、疑なきに至りたる結果を綜合し、以て真偽の判断を下すことが即ち真の鑑定である。この鑑定に於ては、綜合的直覚的なる鑑賞に代ゆるに分析的推理的なる研究を以てし一々の項目を研究するに当って単に視聴によるばかりでなく——本を読み人に聞いたりするだけでも大事であるが——必要が生じた場合には更に進んで試験管を手にし顕微鏡を覗く如き純粋

なる科学的方法に訴えるのである。

「機構の分解」によって得られたそれぞれの「構素（ポイント）」を「研究調査」し、「結果を綜合し」て「真偽の判断を下す」のが「真の鑑定」だとする内容になっている。この「鑑定」は「綜合的直覚的」な「鑑賞」でなく、「分解的推理的」である「研究」に依拠し、必要に応じて「科学的方法に訴える」と規定する。

この両者における形式要素の「観察」という方法は非常に示唆に富んでおり、これを私の経験に応じて構成し直すと、先にみた大岡春卜のように、まずは物理的な本紙や墨などの劣化具合から時代感をつかみ、そののち筆者を知る手がかりとしての技術を確認、最後に答えあわせとしての落款という「観察」が最も合理的であるとみる。一方、狩野亨吉が挙げるところの「構素（チェックポイント）」としての細を尽くしていることから、やはり私の経験に即して言葉を改め、優先順を構成し直すと以下のようになる。

A 経年変化

B 本紙

 a 本紙（紙、絹）

 b 表装

 c 画材（墨、染料、顔料）

C 筆墨

 a 筆致、筆線（筆づかい）

b　墨色（墨づかい）

D　彩　色（染料、顔料）

E　金　箔、金砂子、金　泥

F　画面構成（構図）

G　形態表現

H　落　款

I　　a　款記（署名）

　　　b　印章（印影）

J　賛

付属品、付属情報

　　　a　極め（箱書き、折紙、極め札）

　　　b　伝来、由来

　BとCの間には観察すべき留意点に段差があり、AとBは「物質面」（第四章で扱う）、C以下は「技術面」およ
び「表現面」（第五、六章で扱う）、さらにIとJは二義的な周辺の「情報」となる（第六章で扱う）。そこで以下では
「鑑定」に関してどこを観ればよいか、その「観察」すべき形式要素（チェックポイント）について、江戸時代の絵
画を中心に論じてみたい。

註

1 坂崎坦編『日本画談大観』（目白書院　一九一七年）もしくは同編『日本画論大観』（アルス　一九二七〜二九年）所収。

2 狩野亨吉『狩野亨吉遺文集』（岩波書店　一九五八年）所収。

3 小林勇『現代日本のエッセイ　蝸牛庵訪問記』（講談社　一九九一年）。

四 「観察」の実践1 物質面——経年変化、本紙

1 経年変化（物質年代）

状態の物理的ダメージを問題とする。作者の嗜好や技術の反映が想定される表現上の「形式要素」とは異なり、そこから直接的に作者の「情報」を追跡できるものではない。たとえ作者と同時代の作と想定されたとしても、なお同時代の「偽」である可能性が残されるが、作品自体の「経年変化」という「尺度」を持ちうる点で、独自性の高い重要な要素となる。

およそ地球上に存在するものは、常に重力や大気の影響を受けている。同じ性質を持つ新旧二つの物質があった場合、より長期間にわたって重力を受け、より多くの大気にさらされた古いものの方が損傷や劣化の度合いを増すのは自然の理である。美術品についても素材によって違いはあるものの、一般論として古いものであればあるほど損傷が多く、修理がほどこされた割合も高くなっている。歴史的淘汰をくぐり抜け、現在まで作品が伝えられたという事実は、過去の人々が大切に継承してきたがゆえに、多くの修理修復を経ていることの証左でもある。それゆえ、たまたま安定した環境にあり続けたとしても、二百年を経たものには二百年の痕跡、五百年には五百年の痕跡をどこかにとどめていなければ不自然である。ほとんど有機系の素材で構成される絵画はとりわけ脆弱であり、重力、温湿度の変化、そして大気中の酸素や窒素、硫化物の影響を直接的に受けやすい。つまり、こ

こでいう「経年変化」の「観察」とは、物理的な損傷や劣化の状態、そしてその修理状況を看取し、およその「物質年代」を推定することにある。その性質ごとに三つに分け、「観察」の要点について触れていく。

a 本紙（紙、絹）

幕府の侍医・喜多村樗窓（きたむらちょそう）（一八〇四～七六）はその随筆『五月雨草紙（さみだれぞうし）』において、「古人の言に紙の書画は千年、絹は五百年に過ぎずと聞けば」という言葉を残した。[1] 動物性タンパク質からなる絹よりも、植物繊維による紙の方が衝撃や劣化に対する耐性があり、その残りやすさが歴史的に知られていたことを示す内容である。紙絹ともに、経年によって表面が荒れてかさつき、本紙そのものや付着した塵などが茶色く変色する。後者は紫外線や酸化の影響による「ヤケ」という現象で、水を使用して汚れを洗い移す「アク取り」や、過酸化水素を用いた一種の漂白「洗い」により、ある程度の白さを取り戻すことができる。

また、物理的損傷である破れや虫害痕に別紙や別絹をあてがい、場合によっては上から画の欠損部分が描き加えられる。この「補筆」が経年の時間や制作下限の手がかりともなる。折れや断裂部分には、細長く切った紙を本紙の裏側からあてる「折れ伏せ」、さらに別の「かすがい」

図4 「折れ伏せ」の状態

46

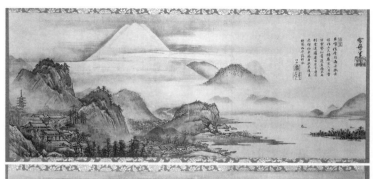

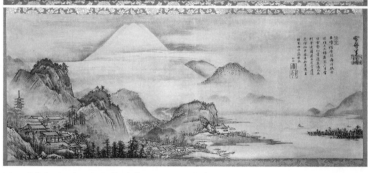

図5 「古色づけ」の実際（掲出作品は、伝雪舟「富士三保清見寺図」〔永青文庫美術館〕の複製品。上図は元の状態、下図はコーヒーの煮汁を塗布した状態）

という修理が行われ、本紙を光に透かして裏側からみると蚯蚓が這ったような跡があらわれる（図4）。通常は表装を改める際に肌裏と増裏の間にほどこすが、場合によっては総裏の上から貼付けただけのものもある。傷みは蓄積していくことから、「折れ伏せ」が施されたケースは江戸時代より室町時代以前の作品の方が圧倒的に多い。逆に室町時代以前の作品に認められないのであれば、むしろその資料性を疑うべきである。

以上のような損傷状態には偽作者も留意しており、「折れ伏せ」が偽装されるものがあるほか、先にみたように茶色の汁をそのまま塗布したり、本紙を竹筒に入れて竈の上に吊るして燻すなどして「古色づけ」がなされる。この方法に倣い、現代の複製品（伝雪舟「富士三保清見寺

図6　曽我蕭白「竹林七賢図襖」　三重県立美術館（永島家伝来）

図〔（永青文庫美術館蔵）の複製品〕にコーヒーの煮汁を塗布した場合、どれだけの古色がつくのかを試してみた（口絵1、図5）。確かに経年によって本紙が茶色く変色したように見えはするものの、この様態は多分に人為的であり、本紙や絵画表現そのものの傷みとは無関係であるから、不自然さに留意すれば比較的判別しやすい。一方、江戸後期の浦上玉堂（うらかみぎょくどう）や田能村竹田の作品には、墨のかすれを強調するためわざと紙の表面を擦って傷ませた例もあることから注意を要する。

絵画作品には掛軸、巻子、屏風、襖、衝立など種々の体裁がある。大きい方が自重もあって扱いにくく、破損も起きやすい。

掛軸は重力によって上下に引っ張られ、取り扱う際の負担や落下の事故により、横方向の損傷が生じやすい。また、大幅の場合は左右からの負荷が集まりやすく中心部において、縦方向の損傷が認められることも少なくない。仏画において本尊の面貌が傷みやすいのはこのためである。

一方、横に広げて鑑賞する巻子は、取り扱う際に左右からの負荷がかかるため、縦方向の損傷が生じる。このことから掛軸と巻子では「折れ伏せ」や「かすがい」の方向に違いが生じ、虫害痕の連続方向などとあわせて分析すれば、当初の体裁が現状と異なることや、伝来過

48

図7　同　　部分

程の状況が判明する場合もある。

　調度品としての性格を有する屛風や襖、衝立は流動する空気に触
れ、室外から入り込む光に照らされる絶対量も多く、ごく自然に「ヤ
ケ」が生じる。また、物理的な損傷を受けやすく、いずれも垂直に立
てて設置するため、接触による擦れや破れ、汚れなどにより下部が傷
む。特に経年の時間や後補の状況を知るうえでは、扱う際に手が触れ
やすく、破れや汚れが生じやすい襖の把手付近や手前にせり出す屛風
の折れ山は観点として重要である。

　襖は基本的に四面一組で構成され、多くは両端二面と中央二面の間
に状態の差が認められる。中央二面が開けっ放しにされることで、左
右で二面ずつが重なり、内側におさまる面が傷みにくいためである。
けれども、必ずしも傷みの激しい方が外側の面であったとは限らず、
外側が傷み過ぎて後補に取り替えられ、むしろ状態が良くなっている
場合もある。このような様態は研究者によっても見過ごされているこ
とが少なくない。一例として、三重県多気郡明和町斎宮の旧家永島家
に伝えられた曽我蕭白 (そが) (しょうはく) 「竹林七賢図襖」を挙げてみたい（図6）。画
面左に笠をかぶって右に向かう人物と二人の童子を描く。その方向に
は、右上から長く伸びる竹が積雪の重みによってうなだれている。こ

の画面の中央二面と両端二面に傷みの差があるのは一目瞭然である。それでは両端二面の状態の良さが、内側に収まっていたことに由来するかと言えば、そう簡単な話ではないとわかる。幸いにも、積雪の竹は四面を通じて描かれるため、中央二面と両端二面の表現を比較してみる（口絵2、図7）。全体的に墨の階調は中央二面の方が豊富である。それは階調の変化により、雪が積る立体感を表現していることからも明らかである。加えて外縁部に墨を加えて雪の白さを際立たせているが、その輪郭部も中央二面の方がなめらかで柔らかい。両端二面にみる表現の硬さは、むしろ葉が凍ってついているかのようにさえ感じられる。また、積雪との関係を考慮し、中央二面は葉をほぼ下向けにあらわし、雪中から部分的に顔を覗かせるように描くのに対し、両端二面は積雪と葉の境界部分に法則性がなく、雑然としているために積雪感が損なわれている。特に右端一面は左から風が吹いているかのように葉を右に靡かせるのに、下部の地面から生える竹にはそれが認められない。

このように、竹の積雪表現やそれをあらわす筆づかいと墨づかいは中央二面の方がはるかに優れており、四面を一画面とみた際に、すべてを同一の筆者が描いたとは認めがたい点が多々存在する。つまり両端二面の状態の良さは内側にあったゆえではなく、逆に外側にあったために大きな損傷を受け、すでにオリジナルは取り替えられてしまったとみるべきである。現在の両端二面は取り替えられたオリジナルを復元的に描いたか、残った二面から想像して、新たに描き加えられたものと判断できる。

b 具材（墨、染料、顔料）

墨は描かれた当初から次第に水分が失われて瑞々しさがなくなり、古墨の表面のように枯れた状態になっていく。紙質や滲み止めのドーサ（礬砂）の有無によって差はあるが、紙の場合にはある程度の吸収がみられるため、

50

表面が傷んで多少擦れても完全には消失しない。ただ、経年のダメージにより、濃墨と淡墨が同じ階調の差を保ちながら均等に淡くなっていくのではなく、淡墨の方がはるかに薄れやすい。そのため、順当に時間経過したものは、当初よりも濃墨と淡墨の階調差が大きく開き、結果として濃墨がちな印象を与える結果となる。京都の円山派や四条派は中墨から淡墨のグラデーションで景物の形態感を表出するため、わずか二〇〇年程度の経年であっても何を描いたものか判別できないほど、絵が淡くなったものが認められる。

動物性の骨や皮から取り出したゼラチン質のニカワにより、砕いた鉱物の粒子を固着させる顔料は、柔軟かつ湿気を帯びやすい本紙との収縮差によって剥落することが多い。特に貝殻を原料とした胡粉は、顔料の下塗りや花びらなどの立体的表現で厚く塗られるために傷みやすい。江戸前期以前の襖や屏風ではその大半が剥落し、わずかに白い痕跡のみをとどめる例も多い。また、孔雀石と藍銅鉱を原料にした緑青と紺青（群青）はともに化学組成が酸化物や硫化物であり、施した周辺の本紙を酸化や硫化によって茶色く変色させてしまう。これを「顔料ヤケ」と呼んでいるが、進行が進めば最終的にその部分がごっそり抜け落ちてしまう。一方、植物の汁液を用いた藤黄（黄色）や藍（青色）などの染料は、一八世紀以前の作品ともなると多くが退色して暗く沈んでいる。顔料よりも色彩の耐久性に乏しく、当初は墨を主体として藍や代赭で色合いを添えた「墨画淡彩」であったものが、もはや「墨画」としか見えない作品がある。特に室町水墨画のなかには、相当数あるとみられる。

c　表装

本紙と比べると副次的ではあるが、描かれた当初のウブ表装と判明すれば、本紙も同時代ということになる。表装に使用されるウブ表装の上限は一八世紀後半頃とみられ、二百年を越えた作品はさほど多くはなさそうである。

れる裂や紙で判断するには金銀襴の剥落や変色度合いなど、染織の知識を踏まえつつ考慮する必要があるが、古裂を用いて再表装することもあるために注意を要する。

2　本紙（紙、絹）

「本紙」という語感からは単に素材に過ぎないかのような印象を受けるが、紙と絹の主にどちらを選んで描くかは、我々が思う以上に大きな問題を孕んでいる。筆の運びにおける抵抗感や墨の滲透度合いなど、その選択には画家の好みや相性が大きく影響するからである。現在における古書画の価格は、紙本よりも絹本の方が一般的には高値となる。ただ、絹は誤った部分を色抜きして描き直しができるばかりでなく、透けることを利用し、下側に手本を置いて「敷写し」することが可能である。一方、紙は素材としては安価であるが、筆づかいと墨づかいという技術が直接的に反映するため、まさに一発勝負の性格を有している。画家本来の技量を知ろうと思えば、絹は紙に及ばない。筆づかいを得意とする画家や、青墨などの高価な墨を用いて発色やグラデーションを楽しむ画家は、それが十分に発揮されない絹本よりも紙本を好む傾向がある。当然ながら、画派や画家によって使用傾向が異なり、筆の動きや墨色の変化に大きな影響を与えることから、本紙は表現形式を支える基幹になっているとみなければならない。

a　紙

　原料となる植物の種類には一般的な楮や三椏、雁皮、竹などがあり、それぞれに風合いや色合いが異なることから用途も分かれる。楮は日本で産出される紙の最も一般的な原料で、薄くてねばりがあることから絵巻や屏

52

風をはじめとしてあらゆる料紙に用いられてきた。雁皮はやや黄色味を帯びるものの、繊維が細く短いために滑らかで光沢のある紙となる。その堅牢さから主に鳥の子紙の原料として障壁画に用いられたり、楮を混ぜて柔軟さを増したものが仏典や絵巻に利用された。竹を原料とする竹紙は、近世には薩摩で作られたという記録も残るが、主に中国からの輸入品として唐紙、あるいは毛辺紙と呼ばれてきた。南北朝から室町時代の禅僧の書や水墨画に用いられ、江戸時代の書画にも使用が認められる。楮や雁皮を原料とした紙に比べて白みが強く、劣化しても茶色味を増さずに灰褐色になっていく。一八世紀後半頃からは、青檀と稲藁を混合した白色の画宣紙（画仙紙）がもたらされるようになり、次第に竹紙に取って代わった。薄手のものが多く、襖一枚や屏風の一扇を覆うほどの大型の紙も流通するようになる。一方、同じ頃の洋風画家の作品中には、綿を原料とした紙がみられるといい、オランダからもたらされた洋紙と考えられている[3]。

昭和初期には、日本画の料紙として楮と麻を混ぜた厚くて丈夫な雲肌麻紙が開発され、紙はその時代の技術を反映しながら発展してきた。そのため、各時代における原料や製法の分析を進めることができれば、紙に関する年代観の構築が期待できる。特に北宋末から南宋にかけて発達した竹紙、清朝の乾隆時代に生産の絶頂期を迎えたとされる画宣紙に関し、中国絵画における作品への具体的な使用状況、そして日本における流布状況を追究することがなによりも重要である[4]。ただ、紙の原料そのものに対する判断は肉眼や顕微鏡による観察だけでは不十分で、サンプルを採取したうえでC染色液に浸し、その色変化を顕微鏡で観察するJIS規格のP8120（紙、板紙及びパルプー繊維組成試験方法）に基づく方法が一般的である。けれども一義的にはまず肉眼観察により、各種の修理報告を通じて具体的な作品と原料を認識し、その風合いを参考に他の作品にも敷衍していくべきであろう[5]。

このような原料以外で肉眼観察が可能であるのは、紙継ぎである。大画面からなる屏風や障壁画、連続した横長の画面で構成される絵巻には、多くに紙継ぎが認められる。紙の大きさは漉く際に用いる漉桁によって決定され、その大きさも人間が扱える幅に限られる。中世の絵巻にみる一枚あたりの大きさは、縦は二六から三六センチほど、横幅が四八から六〇センチほどに収まるが、これは延長五年（九二七）に撰された『延喜式』にみる紙の基準法量、長さ（縦）一尺二寸、広さ（横）二尺二寸から二二割程度引いた数字である。高さのある屏風や襖などは、横長の紙を下から上へ縦方向に継いで画面を構成する。横幅が二間（三六〇センチ）ある江戸時代の本間屏風を例にとると、一五〇から一六五センチくらいの高さを構成するのに、一扇あたり五枚あるいは三枚を用いるものが多い。

三枚継ぎの場合、多くが縦三〇から四〇センチほどの紙を四枚継ぎ、残りを一〇センチ前後の紙で補う。三枚継ぎは一八世紀半ば頃から次第に増えはじめ、幕末になるとその割合が高くなる。五〇センチ余りの同じ大きさの紙を用いるが、全てが異なる場合も少なくない。襖や二曲屏風などに使用される縦一六五センチ、横九〇センチ前後の継ぎのない大型の紙は、一八世紀後半においてようやく一枚であったという。

なかには等間隔に並んだ数本の横線が認められるものもあり、漉いた当初から大型の一枚であったという紙の製造工程で継ぎ合わせたと思しき痕跡である。

以上のような技術的制約から生じる画面の紙継ぎは、より、筆の引っかかりを生み、重なりによる厚さが損傷の原因ともなることから、それを解消する努力が重ねられてきたことは想像に難くない。画派や画家によって用いる画面の紙継ぎ方法が異なり、一枚あたりの紙の大きさに差が生じると予想されるが、まずは時代による変遷を把握する必要があろう。

特に屏風は横長の紙を縦方向に下から上へ継ぐだけでなく、設置したときに山や谷となる折れの部分に、五センチ前後の縦長の紙を貼るものがある。これはほぼ室町後期から桃山時代にかけて制作された屏風に認められ、時代特有の形式であることも考えられる。

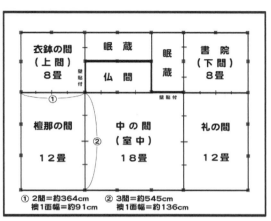

図8　大徳寺塔頭・龍源院客殿平面図

（図中）

| 衣鉢の間
（上間）
8畳 | 眠蔵
仏間 | 眠蔵 | 書院
（下間）
8畳 |
| 檀那の間
12畳 | 中の間
（室中）
18畳 | | 礼の間
12畳 |

① 2間＝約364cm
襖1面幅＝約91cm　　② 3間＝約545cm
襖1面幅＝約136cm

ただ、当初の紙が傷んだことでその部分を切り取って、新たな紙を貼り直し、補筆している可能性も考慮すべきである。紙継ぎは整然を期するのが通常であるが、なかには一扇ごとに縦位置がずれていたり、上下に不自然な付け足しのあるもの、あるいは紙色が異なるものがある。部分的な修理でなければ、当初は障壁画の壁貼付や襖であったものが、何らかの事情によって屏風に仕立て直されたか、古紙を寄せ集めて作った「偽」の可能性をみる必要がある。不自然な紙継ぎは伝来過程で手が加えられているとみるべきで、それを分析することが素性を知るうえでの第一歩となる。

一方、襖は一面あたり横長の紙を下から上に貼る五枚継ぎを基本とするが、屏風より横幅が広いため、横方向にも二、三枚を継ぐことになる。なお、襖自体の横幅は設置する部屋の大きさでほぼ決まってくる（図8）。六畳の場合、一辺あたり一間半と二間、八畳は二間四方、十二畳は二間と三間、十八畳は三間四方となるため、おおむね一間半（九尺）は二七三センチメートル、二間（十二尺）は三六四センチメートル、三間（十八尺）は五四五センチメートルに換算される。一辺につき襖四面を設置したとすれば、一面の幅はそれぞれ六八、九一、一三六センチメートルとなる。それゆえ、建造物から遊離した襖であっても、一面の幅から室の大きさや設置場所のおよそを類推する

ことが可能である。

b 絹

　幕末から明治を通じて昭和初期に至るまでの間、「偽」づくりが組織的に行われて大量生産された時代は、まさに殖産興業の渦中において絹織物の技術と品質が飛躍的に向上した時期でもあった。

　主として繭を生産する「養蚕」、繭から糸を紡ぐ「製糸」、経糸と緯糸を組織させる「機織」という三行程における革新であり、その大きな契機となったのはフランスやイギリスへ生糸の輸出が始まった安政六年（一八五九）の開港であった。

　特に「製糸」については簡単な道具を用いて手で行う「手繰製糸」であったものが、幕末以降には次第に人力で器械を動かす「座繰製糸」が導入され、さらに明治五年（一八七二）に操業を開始した富岡製糸場は、水力や蒸気機関によって機械を動かす「器械製糸」のはしりとなった。ただし、明治初年における世界生糸市場の中心であったロンドンでは、日本で粗製濫造された輸出用生糸に対する評価は低く、年々その取引価格を低下させるに至った。そのため、明治政府は「製糸製造取締規則」（明治六年・大蔵省布告）などを発布し、品質の向上を目指すこととなる。

　一方、「機織」に関しても、明治五年に開催されたオーストリアのウィーン万国博覧会に技術者が派遣され、緯糸を通すのに必要な、パンチカードの穴で経糸の上下運動を制御する「ジャカード織機」、機械によって緯糸を通すための杼を飛ばす「バッタン機」が日本に持ち帰られる。これらの機器は国内で複製や改良を重ねながら、織物の技術と生産性を飛躍的に向上させ、安定した製品供給に寄与していく。

　「養蚕」「製糸」「機織」に関する技術は明治以降に変貌を遂げ、絹織物として最もシンプルな画絹の品質向上

56

 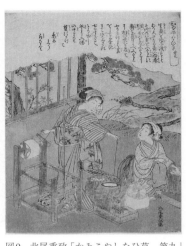

図10　勝川春章「かゐこやしなひ草　第十一」　安永年間（1772 ～ 81）

図9　北尾重政「かゐこやしなひ草　第九」安永年間（1772 ～ 81）

にも影響を及ぼした。おおむね明治以降の画絹は、節のようなダマが生じた「玉糸」はほとんど見られず、経糸緯糸ともに太く強靱となり、一本一本が均質でムラのない「製品」となっている。これは「養蚕」と「製糸」の技術変化にともなう特徴である。さらに緯糸の密度が高くなって隙間もほとんどなくなり、密度に粗密が生じた「織段」も認められなくなる。これは「機織」の技術変化にともなう特徴である。「バッタン機」の導入で緯糸のテンションが均質となり、通した緯糸を手前に打ち込んで経糸と組織させる「筬打」が強く行えるようになった結果とみられる。

その違いを簡単に言えば、江戸時代の画絹は一本一本の糸を手で紡ぎ（図9）、それを手織で生産していたことから（図10）、ひとつの作品内においても部分的に糸の太さや組織の粗密が異なる。それに対し、明治以降の画絹は器機によって糸を紡ぎ、機械織での生産に改められたことから、糸の太さや組織にばらつきがなく、「製品」としての均質性が高まっている。

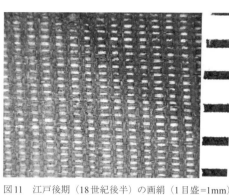

図11　江戸後期（18世紀後半）の画絹（1目盛＝1mm）

絵画に用いる画絹の組織は、糸の組成によって平織、綾織、繻子織の三種に大別される。平織は、軸装の仏画をはじめとする平安時代以降の作品に最も多く用いられてきた。綾織は現在でもジーンズの生地に使用され、平織よりも堅牢ではあるものの、画絹として用いられることはほとんどない。使用が認められる作品も、おおむね中国から輸入された染織品用の生地が代用されている。繻子織は絵画の世界では絖本と呼ばれ、糸密度が高く、光沢ある高級素材として珍重されてきた。日本での使用は一八世紀半ば頃から認められ、幕末明治にたいへんな流行をみた。このような組織の区別を除き、肉眼で糸の太さや織の密度を観察するのは難しく、もう一歩踏み込むにはどうしても顕微鏡や接写による写真画像が必要となる。けれども、平安から明治時代に至るまでの画絹は豊富に存在し、かつ中国絵画も多く伝わることから、一手間かけてそれらを比較すれば大きな成果が期待できる。[7]

江戸中期、一八世紀後半に認められる典型的な平織の画絹は（図11）、繭から紡いだ生糸に撚りをかけず数本合わせただけの平糸を用い、経糸と緯糸を一本ずつ交互に組成する。ただし、緯糸を経糸と組織させるのに必要な櫛目状をした筬目の間に、経糸を二本ずつセットで入れることから、織り上げたあとには二本寄り添う状態となる。これを「筬目二ツ入」もしくは「諸経」という。緯糸は舟形状の杼により、経糸を引き上げるごとに右から左、左から右へと打ち込んで組成する。二挺もしくは三挺の杼を用い、二三本の緯糸を一度に打ち込むこともあ

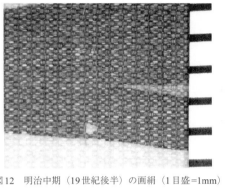

図12　明治中期（19世紀後半）の画絹（1目盛＝1mm）

る。この緯糸の本数、太さ、質が絹の風合いに大きな影響を与える。拡大して観察すると（右の一目盛は一ミリを示す）、経糸と緯糸ともに撚りをかけていないことから、数本合わされた束として筋が見える。手織の筬打ではさほど強く緯糸を打ち込めないことから、緯糸どうしが接することはない。このために横長の隙間ができるのが、江戸時代における画絹の典型である。

概して明治以降の作品には緯糸が太く、隙間の少ない「製品」としての画絹が用いられる。一九世紀後半の典型的な明治の画絹を拡大すると（図12）、経糸にボリューム感があって丸く膨らみ、肉眼観察した際にはあたかも金属で編まれた鎖のようにみえる。筬によって強く緯糸を打ち込むことから、隙間が狭くて正方形のようにみえる。このように太い糸による画絹は、文人画家として知られる中林竹洞（一七七六～一八五三）が天保年間（一八三〇～四四）頃から先駆的に用いた「竹洞絹」の緯糸で組織させた特殊な画絹である。いまだ糸が平らで緯糸の間隔が広く、横長の隙間があることから、幕末以降のものとは性質を異にする（図14）。その反面、一八世紀後半の画絹に比べると、緯糸は倍ほどの太さとなっている。また、寄り添う経糸も左よりも右を倍ほどの太さとし、一本置きに太さを変えた特殊な画絹だとわかる。

このように画絹の時代性は技術の向上と直接的に結びつくため、差が生じるのはむしろ当然であり、特に室町と江戸、江戸と明治の間には大

図13 中林竹洞「米法山水図」 江戸後期（19世紀前半）

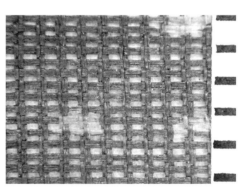

図14 竹洞絹（1目盛=1mm）

きな段差がある。明治時代以降にはたくさんの「偽」が産み出されているが、江戸中期以前に活躍した画家の作品であれば、画絹を拡大して観察することで「偽」の多くを判別できる。

京都の神護寺が所蔵する「源頼朝像」という著名な肖像画がある。果たして本当に源頼朝を描いたものかという論争の渦中において、注目を浴びたもうひとつの作品が、大英博物館の所蔵する「源頼朝像」である（図15）。同館には大正九年（一九二〇）に収蔵された。縦一四四・八センチ、横八八・四センチと神護寺像よりもやや幅が狭

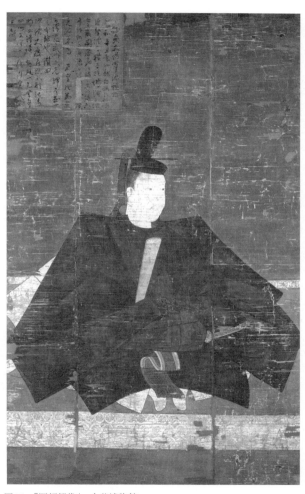

図15 「源頼朝像」 大英博物館

図16　同　　顔部

図17　同　　顔部

のみで、折れによって生じるはずの傷みが絹に認められない。つまり長年の傷みが蓄積した結果、絹が脱落するようなことはなく、その部分を別絹で埋めた痕跡もない不自然な様態であった。それに加え、横折れとみえる部分のみ、経糸が不自然に切断され、そこにあるはずの緯糸一本程度が抜き取られるという異様な痕跡もみられた（図16）。

いものの、横に三枚の絹を継いだ構成であることから、中世は下らないと見える模写作である。実際に本図を調査したところ、作品全体に経年によるダメージがあり、三枚継ぎの部分を中心とし、ところどころ組成の異なる別絹が埋められている。ただし、強い横折れがある部分をみると、ただ顔料が剝落している

顔には顔料が剥落した様態がところどころに認められるものの、もともと彩色が施されていた痕跡はなく、実はそこを避けるように色が塗られているとわかった。特に耳の墨線を辿っていくと、剥落したとする部分、つまり画絹の上に直接引かれているのが見て取れる。彩色の上に載る墨線と同質で、後補には見えない(口絵3、図17)。

そして決定打は画絹である(図18)。中世の仏画に使用される典型的な画絹は、江戸時代のものと比べるとかなり細く、経年劣化も加わって荒縄のような毛羽だった状態となる(図19)。特に緯糸の密度が低いことから、正方形に近い隙間があく。その間を埋めるように顔料が載っているが、むしろ隙間の存在がそれを食い込ませ、固着させるのに一役買っている。一方

図18 同 画絹(1目盛=1mm)

図19 室町仏画(弁才天像・15世紀頃)の画絹
(1目盛=1mm)

の本図は経緯ともにかなり太めの糸を使用し、経糸は通常の「筬目二ツ入」ではなく、一本ずつ緯糸と組成させた隙間のまったくない平織となっている。中世の作品はもとより、私が専門とする江戸時代にもこれまで認めたことのない特異な画絹である。むしろ西洋画で用いる麻布(キャンバス)に類するものと言った方が良いだろう。もはや江戸時代でさえなく、明治

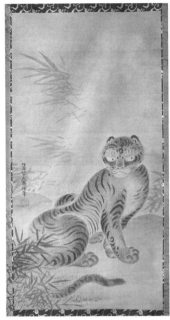
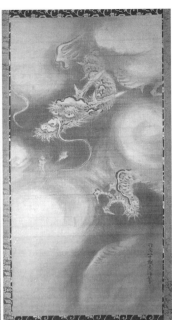

図20　加藤遠沢「龍虎図」　享保7年（1722）

図22　「虎図」落款

図21　「龍図」落款

以降の画絹と判断せざるを得ない作品であった。

このように画絹の「観察」は作品そのものの素性を明らかにするのみにとどまらず、対幅や三幅対として伝えられる作品が果たして当初から対であったかどうかを判断する際にも有効である。

狩野探幽門人で会津藩絵師の加藤遠沢(かとうえんたく)(一六四三〜一七三〇)が手がけた「龍虎図」は、向かって右に龍、左に虎を配する対の掛軸である。二幅で一セットの構成を「対幅」と呼ぶ(図20)。室町時代以降、龍と虎を描くうえでの規範となった大徳寺所蔵の牧谿による同図を踏まえ、同じ表装裂を用いることから、当初から対であったのは疑いのないように見える。けれども、落款を比較するといくつかの違いが浮かび上がってくる。龍図は書体が丸いのに対し(口絵4、図21)、虎図は入筆が鋭く、一画一画の太さにばらつきがある(口絵5、図22)。さらに虎図に捺される朱印には、濃淡のムラが目立つ。そこで念のために、同じ倍率で画絹を撮影してみたところ、大きな違いがあらわれた。龍図は経緯ともに痩せて細く、横長の隙間があいているのに対し(図23)、虎図は経糸にボリューム感があって丸く膨らんでいる(図24)。さらに緯糸が強

図23 「龍図」画絹(1目盛=1mm)

図24 「虎図」画絹(1目盛=1mm)

65　　四 〔「観察」の実践1〕物質面—経年変化、本紙

く打ち込まれ、ほとんど隙間が見えない。対幅や三幅対はセットとして制作するため、紙や絹の質を揃えるのは当然である。龍図については「行年八十歳」と落款にある享保七年（一七二二）頃の絹とみて遜色ないが、一方の虎図は江戸中期の画絹と見るのは難しく、明治前半ごろ、一九世紀後半の絹と推察できる。同じ書式の落款を有する以上、龍図にあわせて制作したのは間違いなく、本来の対であった虎が失われた結果の所為とみえる。

以上のような事例が存在する以上、対幅や三幅対などのセット物として伝来した作品は、たとえ表装を同じくしていたとしても、本紙である紙や絹の質が同じであるかどうかを必ず確認しなければならないとわかる。むしろ異なる場合には、それが通常の様態ではないことを認めたうえで、何に起因するのか理由を想定しておく必要がある。

さらに、絹糸の太さや密度は墨や彩色の浸透に影響を与えるため、画絹の質的変化が画の表現形式を変えることをもっと認識すべきであろう。表面を被うかたちで施す顔料とは異なり、墨や染料は絹に染み込ませて定着させる。幕末以降の絹は密度が高くなって隙間が減り、物理的な安定を画面にもたらしたため、上に塗布する墨や染料の載り具合も一様になる。さらに江戸時代の作品と比べると、その諧調は数段ほど濃く鮮やかになり、ムラも生じにくくなっている。「観察」に習熟してくれば、墨や染料のにじみ具合を一見しただけで、使用される画絹が明治以前か以降かを判別するのは難しくなくなる。

画絹に関する私の認識をまとめると、少なとも一九世紀前半以前に活躍した画家の作品について、幕末明治以降に制作された「偽」であればかなりの確度で判別できる、ということである。現在の研究においてこのような検討が十分に行われていると言い難い状況にはあるが、近年は少しずつ画絹にも関心が寄せられ、次第に情報の蓄積がなされつつあることを付言しておく[8]。

66

註

1 『新燕石十種 第二巻』（広谷国書刊行会 一九二七年）所収。

2 江戸時代の随筆である佐藤成裕『中陵漫録』（『日本随筆大成 第三期第三巻』吉川弘文館 一九七六年 所収）の「紙製」項に「近頃薩州にて製するは、琉球人新垣親雲上、福州へ三度渡て、遂にその法を得て薩州に来り」とあるほか、森春樹『蓬生譚』（『随筆百花苑 第十五巻』中央公論社 一九八一年）に「薩州にて竹紙を漉事、近き事也」とあり、ともに長文の考察が続く。

3 『平成一六年度 東京国立博物館文化財修理報告Ⅵ』（東京国立博物館 二〇〇六年）に報告される川原慶賀（一七八六〜?）「樺太風俗図」の原料は綿繊維で、透かしからオランダのアムステルダムで製作された手漉きの洋紙とわかった旨が記される。

4 中国や日本の製紙については、久米康生『和紙の源流——東洋手すき紙の多彩な伝統』（岩波書店 二〇〇四年）を参照した。

5 東京国立博物館が発行する『東京国立博物館文化財修理報告』や岡墨光堂の『修復』などがある。

6 江戸から明治における「養蚕」「製糸」「機織」各業に関しては、『製絲史』（『日本蚕糸業史 第二巻』初版・大日本蚕糸会 一九三五年／再版・鳳文書館 一九九二年）、内田星美『日本紡織技術の歴史』（地人書館 一九六〇年）、庄司吉之助『近世養蚕発達史』（御茶の水書房 一九六四年）、通商産業省編『商工政策史 第十五巻 繊維工業（上）』（商工政策史刊行会 一九六八年）、工藤恭吉・根岸秀行・木村晴寿「近世の養蚕・製糸業」（『講座・日本技術の社会史 第三巻 紡織』日本評論社 一九八三年、所収）、工藤恭吉・川村晃正「近世絹織物業の展開」（同、竹内壮一「近代製糸業への移行」（同、志村明「日本の製糸技術——在来技術から近代技術への変遷」（奈良文化財研究所編／佐藤昌憲監修『絹文化財の世界——伝統文化・技術と保存科学』角川書店 二〇〇五年）を参照した。

7 これについては、杉本欣久・竹浪遠「「調査報告」黒川古文化研究所所蔵の日本・中国絵画の画絹について」（『古文化研究』第八号 二〇〇八年）において報告を行った。

8 『絹織製作技術』（東京文化財研究所 無形文化遺産部 二〇二二年）。

五 〔「観察」の実践 2〕 技術面——筆墨、彩色ほか

1 筆墨

明治以降になると、絵画表現の主眼が形態や構図などのデザイン性に移ってしまい、現代人の多くは「筆づかい」や「墨づかい」に対して意識が向かなくなってしまっている。逆に言えば、意識的に観察しようと思わなければそれが目に入って来ず、デザイン性のみに終始することとなる。さらに重要性を認識したとしても、その「観察」は制作過程を追体験する行為に等しいから、相応の時間と忍耐力が必要となる。追体験とはいえ、どこからどのような「線種」、どのような「墨色」で構成されているかをみるべきであろう。「筆」に「墨」を染み込ませて描くという性格上、「筆づかい」と「墨づかい」は切り離して考えられるものではないものの、形式要素として観察するには両者に分けた方がとらえやすいことから、ここでは「筆致（筆づかい）」と「墨色（墨づかい）」の別項目として掲げる。

a 筆致（筆づかい）

濃度の異なる墨を用い、様々な種類の線で対象の形態をあらわす筆致は、東洋絵画において最も重要な形式要

69

素である。

中国・南斉の謝赫が「骨法用筆」として「画の六法」の二番目に挙げたように、自身をも形成する万物の構成要素としての「気」を、身体の外側に存在する描写対象に感応させ、筆を通して画中に「活気」を注ぎ込む「気韻」表現の手段として重視されてきた。中国絵画に影響を受けた日本絵画においても、画派や画家を特徴づける要点となる。

一筆が長いか短いか、太いか細いか、あるいは途中から太さが変わるのか、直線的か曲線的か、入筆部分は軽く触れるのか強く打ち込むのか、収筆部分は軽く抜くのか強く止めるのかなど、まずは線の一本一本に迫るミクロ的「観察」がある。次にその線種はどれくらいあり、どのような割合で施しているか、あるいは下から上、右利きが困難とする右から左への運筆があるかなど、少し引いたマクロ的「観察」がある。

墨や淡彩で植物をあらわす作品に関しては、幹や枝を根元から先端方向に引くか、あるいはその逆かという運筆の「観察」も欠かせない。前者は植物の成長方向を意識し、後者は描きやすさや画の体裁を優先させる傾向があり、そこに反映される思想の差は大きいからである。

このような線の方向や、入筆と収筆部分の太さに対する重要性については、来舶画家・沈南蘋に学んだ熊斐の門人・森蘭斎(一七四〇~一八〇一)の『蘭斎画譜蘭部』(天明二年・一七八二刊)および『蘭斎画譜後篇』(享和元年・一八〇一刊)が示唆に富んでいる。

画法は順筆を貴び、逆筆を忌む。若それ臨時の便なるを以て逆筆を用るときは筆力よはく、腕つかれ画に活動の勢なくして精神を失ふ。順筆を以て画くときは揮運渋滞せず。心手相応じ、精神骨肉期せずして兼備す。こ

70

れ名家の法にして沈氏の親伝なり。学者よくよく考　知るべし。

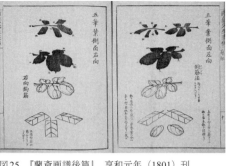

図25　『蘭斎画譜後篇』　享和元年（1801）刊

図26　同

「順筆とは一の字をひくごとく左より右へ筆を運を云」と言うように、どのような線を引くにあたっても、その動きは必ず左から右上、左から右下というように「順筆」でなければならず、右から左へ引く「逆筆」を強く戒める（図25・26）。これは沈南蘋から伝えられた筆法といい、少なくとも南蘋の系譜に連なると自称するのであれば、必須の技法であったとわかる。

　また、強い陰影表現によって立体感をあらわすという、当時として最先端の画風を備えた沈南蘋系の花鳥図と矛盾するようにも思えるが、蘭斎は景物の数や筆法に関して東洋の伝統的思想である「陰陽二元論」でとらえていた。

　画は陽数を用て陰数を成ことなし。是画法也。陰数を以て画するときは死物と成て活動の気なく、板の病をなす。設令ば、蘭竹を画するに陽数を以てすれば、主とする葉

71　五〔「観察」の実践2〕技術面─筆墨、彩色ほか

を画き、左右に陰数の葉を相列ぬ。是三葉五葉或は七葉となるべし。自ら遠近高低備りて活動の趣をなす。万類皆然り。画に陽数を用ること自然の理なり。　学者深考知べし。

画に陽数を用ひて陰数を用ひざるも、根本の大極に帰するゆゑんなり。　学者よくよく考知べし。

蘭や竹の葉を描く際には「陽」数、つまりその数が三、五、七、九の奇数でなければならない。「陰」としての偶数で描いてしまうと画に活気が生まれず、平板となってしまうという。さらに線を引く際にも、入筆を太く入れたならそれが「陽」となり、バランスをとるため収筆は細く抜いて「陰」としなければならない。また、「上、陽なるときは下、陰を以て合す。上、陰なるときは下、陽を以て合す」と言うように、花びらや鳥の目などの円形を二筆で形づくる際にも、二本の線が陰陽で結ばれるように、細い側と太い側を組み合わせて形づくるとしている（図27）。

このように理知的な作画を行っていた事実には驚かされるが、その理論を出版によって伝えようとした森蘭斎およびその画系に関しては、この筆法論が「真」「偽」判別の重要な手がかりになるのは明らかである。これまで紹介された作品がそのようになっていなかったとしても、まずはこの事実を受け入れたうえで真摯に検討すべきであり、軽々に「そこまで厳密ではなかった」とか「建前と本音は違う」などの結論に落とし込むのは避けるべきであろう。

ここまで線について述べてきたが、一方で山や樹木に加える表現として「皴」や「点苔」がある。線とも面とも言い難いが、前者は岩肌や樹皮、後者は草叢や苔をあらわす。景物の形態感や立体感の表出に寄与するもので

72

あるが、その道理を理解して施す画家と、単なる模様に過ぎないかのように一律に加える画家とでは表現に大きな差が生じる。特に「点苔」の重要性については、森蘭斎も以下のように述べている。

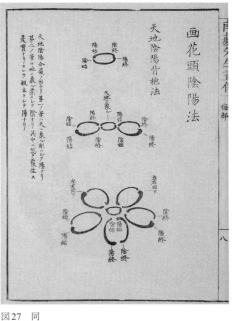

図27　同

山石を画き得て而後に点苔をなす。点苔又最もかたし。……すべて画の巧拙をみるもの点苔の可なると不可なるとにあり。俗説に点苔三年にしてなしがたく、暈八年にしてなりがたしといへるは宜なる哉。これを心点と云も画中の一心なればなるべし。人物及び鳥獣、眼を点ずるを以て精神を見かたしとするゆゑんなり。

「点苔」は画の描法のなかでも最も難しい。それゆえ、画の巧拙を見るうえでは、「点苔」が上手いかどうかが観点となる。俗に「点苔は三年でも成し難く、暈どりは八年でも成し難い」という言葉があるが、これはもっとものことだという。

「点苔」は一点一点の大きさと数、その集密に原理原則があるが、同時代の画家が用いる「点苔」の拙さについて、江戸後期に活躍した豊後岡藩士で文人画家の田能村竹田（一七七七〜一八三五）[2]も指摘している。

図28　関口雪翁「雨竹図」
江戸後期（19世紀前半）

近日点苔最も潰々として、濃淡疎密、略ぼ弁別無し。卒然として筆を下すこと、雀の地に啄むが如し。復た混点・渇点・攅三聚五の諸法有りて、又た各々施す所有るを知らざるなり。（下巻）

「点苔」や葉の表現には「混点」「渇点」「攅三聚五点」などの伝統的な描法があり、どのような所にそれを施すかも決まっている。けれども、近年の画家が描く「点苔」は乱れがひどく、濃淡や粗密の区別もなく、あたかも雀が地面に降りて何かを啄んでいるような雑然とした表現になっていると嘆く。たかが点とはいえ、シンプルであるがゆえに、実は画のなかでも特に画家の個性や巧拙が反映しやすい部分と理解できる。

さらに線の硬軟や筆割れの「観察」から、それをほどこすために用いられた筆の種類を推察するのも重要であ

図29　同　部分

る。桃山時代の作品には藁筆の使用が認められるが、江戸時代においても鹿や兎、狸に代表される獣毛筆だけでなく、竹幹の端をしごいて抑揚のない繊維状にほぐした竹筆の使用がみられる。殺生を嫌う仏教の僧侶が主に使用し、その筆跡と思しき硬くて抑揚のない荒々しい線が池大雅の作品などにも認められる。また、紙縒りや指頭を用いたと落款に記す作品もあり、筆材の判別はその画家の志向を知るうえで欠かすことができない。

越後十日町出身で、のちに美作津山藩に漢学者として仕えた関口雪翁（一七五三〜一八三四）は、墨竹画しか描かなかった特異な画家である。その複雑に重なる葉叢は、筆致の硬さや粗さによって写実的に表現される（口絵6、図28）。特に枝葉の中には三筋に割れたり、収筆部分が二つに裂けたものがある（図29）。このような硬くて粗い筆致は、獣毛筆によって形づくられたとは考えにくく、竹筆を用いた結果と判断できる。獣毛を嫌う僧によって用いられたことを考慮すれば、禅宗環境が身近にあった雪翁にとり、その使用はごく自然であったとみられる。竹が持つ疎放な枝葉の様態を表現するため、同質の竹筆を用いたからこそ、竹の硬さや粗さが画面に反映され、写実的とみえる表現が実現できたわけである。

また、享和二年（一八〇二）に『光琳画譜』を刊行した「琳派」系の画家として知られる中村芳中（？〜一八一九）は、丸みを帯びた柔らかい線を用いて作

図30　中村芳中「指頭山水図」　江戸後期（18世紀後半）

図31　中村芳中「指頭山水図」　寛政7年（1795）

図32　中村芳中「大黒図」　寛政12年（1800）

品を描く。墨や淡彩を滲みがちに施していく表現は、稚拙に見えつつも親しみやすい独自性を有している。彩度の高い青や緑を用いた扇面や色紙、短冊などの作品が数多く紹介される一方、そのイメージからは離れる「指頭山水図」（方仲落款）（図30）、寛政七年（一七九五）の「指頭山水図」（鳳沖落款）（図31）などの山水画を残している。落款に「指頭」の文字が添えられ、その表現からも筆を用いずに指で描いたことが明らかな作品である。この芳中の活躍を伝える文字資料においても、遊里を中心とする大坂の文化に触れた寛政六年（一七九四）刊行の『虚実柳巷方言』が、「絵」「和絵」「がこう絵」「似画」に続く「指画」の項に「ホウチウ」としてその名を挙げる。さらに広島藩の重臣・浅野士敦に仕えた漢学者で画家としても知られる平賀蕉斎（一七四五～一八〇五）が、皆川淇園主催の寛政八年（一七九六）三月十日の書画会で「大坂より登る」「鳳沖」に会ったと記し、その画が「指頭画」であったとわざわざ書き残している。時代感のある「白蔵主図」（兵庫県立歴史博物館）や寛政十二年（一八〇〇）の「大黒図」（図32）などには筆の繊維が認められず、滲やムラの表現は指で施した作品と同様の様態を呈している。芳中は基本的に筆を用いずに指で形づくる「指頭画家」であったとみるべきで、その線や面的表現が指によって施されているかどうかが、資料性を判断するうえでの重

要な観点となろう。

b　墨色（墨づかい）

墨色は水に溶ける墨の粒子量によって決まり、理論上は漆黒と呼ばれる黒から、ほとんど無色透明に近いものまで、無限の階調を作り出すことができる。本来であれば波長が豊かな自然光のもとで観察すべきであるが、所有物でもないかぎり物理的に困難なため、同様の照明環境を心がけなければならない。その微妙な階調を肉眼で判別するのは限界があるため、通常は淡墨、中墨、濃墨の三段階程度で言いあらわしている。

元末四大家のひとりで文人画家の系譜につながる黄公望（こうこうぼう）（一二六九～一三五四）は、

墨を用い、畦径遠近を分出す。

作画を作すに墨を用いること最も難し。但だ先に淡墨を用いて積み、観るべき処に至て然る後、焦墨と濃

画石は淡墨より起りて漸々濃墨を用る者、上と為す。

とその著『写山水訣』（しゃさんすいけつ）で言うように、淡い墨によって全体のおよそを形づくり、次第に墨調を濃くしながら形態を整え、最後にアクセントとして最も濃い墨を加えるのが一般的な描法となる。ただ、雪舟末流を標榜する桜井雪館（せっかん）（一七一五～九〇）のように、特に濃墨を重視する画派も存在した。

吾雪家の洗は濃墨を用ること十に八九なり。初学の徒、淡墨淡采を以て補ひ欺き、その位を求んとするは所謂沐猴（やまざる）の冠（かぶり）なり。

（巻一・雑話）

初学者は淡墨や淡彩を用いて巧妙に欺くと批判し、画の十中八九に濃墨を用いるのが雪舟に連なる画家である、と述べる。(5)

このように墨の階調幅やどの墨色を重視するかも流派や画家によって異なることから、まずは画に占める淡から濃までのおよその階調をとらえる必要がある。特に最後に施されることの多い濃墨は、画家の嗜好やバランス感覚が反映されるため、どのような部分に施しているか、画面全体に占める割合はどのぐらいかという傾向を把握しなければならない。また、画家によっては使用する墨色に特徴ある場合もあり、色調にも注意が必要である。

仙台四大家として知られる東東洋（あずまとうよう）（一七五五〜一八三九）は、はじめ深川水場町狩野家三代の狩野梅笑（かのうばいしょう）（一七二八〜一八〇七）に画を学んだが、のちに関西に出て様々な画家から影響を受けた。なかでも大坂の画家・林閬苑（はやしろうえん）について語った話が、仙台藩の儒学者・桜田簞斎（さくらだたんさい）（一七九五〜一八六四）による『書画聞見集』に書き留められている。(6)

余、初上京の時、閬苑は三十許（ばかり）の人なり。初五岳に学び、後成ス一風ヲ、上手なり。余の青墨を用ひしは此人より伝られたり。画の段は五岳より勝れり。既に早世にあらずんば、月渓と匹敵すべし。岸駒等にも優るべきに惜（おし）きかな。

図34　東東洋「河図図」
文化14年（1817）　仙台市博物館

図33　林閬苑「呂洞賓図」
江戸中期（18世紀後半）

図35　長沢芦雪「朝顔に蛙図襖」　天明7年（1787）　高山寺（和歌山県田辺市）

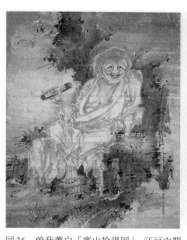

図36　曽我蕭白「寒山拾得図」　江戸中期（18世紀半ば）　興聖寺（京都市）

大雅の孫弟子であった三〇歳ほどの林閬苑から、「青墨」の使い方を教わったとの内容である。「青墨」とは、松の木を燃焼させて採取した煤による「松煙墨」が、経年変化で青みを帯びた色に変色したものをいう。林閬苑には墨色を生かした大胆な筆致による紙本の作品が認められるが（図33）、東洋はむしろ中淡墨を好んだ（図34）。この東洋特有の画風については、「青墨」の発色と画面への浸透による風合いであることを考慮する必要がある。優れた出来栄えを示す東洋の作品はおおむね紙に描かれ、絹よりも好んだのではないかと想定されるが、「青墨」との相性を考えても紙を使用することの方が理にかなっている。

主に「筆づかい」と「墨づかい」のどちらを得意としているか、それを画家ごとに見極めるのも重要である。得意であるということは、本人の嗜好と合致している可能性をみなければならない。得意であるからそれを好み、それを好むからますます得意になる。その得意とする技法をあえて封じると考えがたく、「筆づかい」を得意とする画家であるにもかか

わらず、輪郭線に勢いや変化がないという場合にはその資料性に疑義を挟むべきである。

「筆づかい」の変幻自在な画家には池大雅と曽我蕭白があり、「長心の筆」という均質な線を持続させて引く画家として長沢芦雪（ながさわろせつ）がいる（図35）。この三者の「筆づかい」は群を抜く一方、「墨づかい」の巧みな画家としては、呉春をはじめとする四条派を挙げるべきであろう。景物の形態感や立体感を濃度差によって的確に表現できる四条派の画家として、松村景文や西山芳園（にしやまほうえん）、長谷川玉峰（はせがわぎょくほう）らがいる。また、伊藤若冲もグラデーションの表出に巧みである。水墨による障壁画をみると、白く塗り残す一部を決め、五階調ぐらいの墨を順に丁寧に塗り分けながら、画面のほとんどを埋めていく非常に手間と時間のかかる作画を行っている。一方、曽我蕭白は墨づかいにも個性的な特徴をあらわす。「寒山拾得図」は寒山を淡墨、拾得を濃墨主体であらわし、白と黒との対比によって構成する（図36）。一幅の作品中においてもこのような白黒対比の妙味を表出し、とりわけ濃墨が濃く、コントラストの強い画風となっている。

「筆づかい」は技術によって支えられるが、「墨づかい」は感覚と費やす時間が大きく影響する。階調を少なくすれば容易に手を抜くことができ、手間を惜しむ「偽」は墨の乾く時間などを省くため、墨色へのこだわりは希薄となる。淡墨を主体とし、中濃墨の使用に乏しい作品が多いのもそのためであろう。

2　彩色

どのような色を用いるかは画派や画家の嗜好が反映しやすく、たとえば一九世紀前半の絵画のなかでも、特に谷文晁系の山水画は彩度が低く、全体的にやや暗めの色合いを呈している。景物をいろどる基本的な色数に加え、明るいか暗いかという明度、鮮やかかどうかという彩度の傾向をとらえる必要があるが、一方でその時代に入手

できる色材に制限があることも踏まえなければならない。

天然鉱物を原料とする顔料は、細かく砕くほど明度、彩度とも高くなり、熱を加えれば逆にそれを落とすことができる。また、植物の汁液を原料とした染料は、本紙に染み込ませて彩色するため、おおむね明度、彩度ともに低くなる。ただ、色合いは照明条件によって異なった印象を与えることから、間近で観察できる際には、色調や塗布の厚さからおよその見当はつくが、数倍程度のルーペによって前者の特徴である粒子の有無が確認できる。

近年、特に西洋からもたらされた人工顔料・プルシアンブルー（ベロ藍）の使用に関する研究から、絵具の可視光反射スペクトル分析と蛍光X線分析による非破壊検査が進展している。[7] 報告によるとプルシアンブルーの反応を示した他の作品に関して、ヒ素を含む黄色の顔料・石黄、鉛を主成分とする鉛白（えんぱく）をともに認めるものがある。同じ作品にみる他の色も分析対象としており、これまで目にしてきた色が具体的に何の絵具によるのか、種々のヒントを与えてくれる。同様にして、むしろ江戸時代のごく一般的な作品に認められる青、赤、黄などのスタンダードな色材は何か、私もかつてそのシンプルな問題意識のもと、蛍光X線分析装置を用いた調査を行った。[8] 概して一八世紀に活躍した画家の「偽」と思しき作品には、彩度の高い不自然な赤や黄、さらに反射率の高い白色は、それぞれ石黄、鉛を含む白系顔料に相当し、顔料の近代性に関してはヒ素と鉛が鍵となるのではないかとの仮説を抱くに至った。そのような調査で得た結果を踏まえ、各色についての所見を掲げるとともに、日本の画論類にみる主要な顔料と染料を表にまとめて掲示しておく（表）。

大江玄圃著・円山応挙訂『学翼』	佐竹曙山『画図理解・丹青部』	蓬莱山人『更紗便覧』	宮本君山『漢画独稽古』	中江松窩『杜氏徴古画伝』	河鍋暁斎『暁斎画談』
安永3年(1774)刊	安永7年(1778)記	安永7年(1778)刊	文化4年(1807)刊	文化10年(1813)刊	明治20年(1887)刊
石青(岩紺青)		空青(群青)	金青(石青・紺青)	石青(大青・頭青・岩紺青)	紺青(銀山より出る砂)(群青は紺青の細かなる物)
			花紺青(硝子紺青)(下品とす)		花紺青(支那より来る、下品なる故、本絵には用ゐず)
	ベレンスブラウアウブラアウインデク(阿蘭陀人持来るものにて甚得がたし…此東壁が云所の回回青ならん)	ヘルレインス・ブラアウ(此を所持する者は神田住、平賀何がしなり。一向世上の絵の具屋などにはなし。)	ベレンスブルー(ベレン・カスデカウル・阿蘭陀群青)(もっともうるわしくはなやかなるもの)(群青に似てあさく淡彩色具の如くにて淡彩に着す妙なり)		
靛花(藍蝋)	愛漏(玉あいろう)	藍蝋	靛花(棍藍蝋・螺青)	靛青(蝶青・靛花・藍蝋)	藍臈
石緑(岩緑青)	石緑(岩緑青)		石緑(頭緑・碧青・岩緑青)	石緑(頭緑・岩緑青)	緑青(岩緑青)(岩白緑は緑青の細密なる物)
		もへぎ→雌黄+藍			
草緑→藍蝋+雌黄			草緑(草汁)→雌黄+靛花	草緑(苦緑・合緑・草汁)→靛青+藤黄	
					作り黄土→雌黄+朱の上清
	黄土				黄土
雄黄・石黄	萎黄(石黄)		雄黄(鶏冠石)		
藤黄(雌黄)	藤黄(雌黄)	雌黄	雌黄・藤黄	藤黄(土黄・雌黄)	雌黄(支那産)
朱砂(辰砂)	銀朱		銀朱	硃砂(辰砂・硃漂)	光明朱
	丹		丹		光明丹(年を経と色悪しくなる)
珊瑚末(珊瑚樹の粉)			珊瑚末(此邦にてはいまだ用ゆることを得ず。印肉にねりて多く用ゆなり。)		
	燕脂		紫花(燕支・胭脂)	胭脂	燕紫(蘇枋木)
赭石(代赭石)	代赭石		代赭石	赭石(土硃・代赭)	
傅粉(胡粉)	蜃灰(花胡粉)		胡粉(面粉・傅粉・天人面粉)	白粉(胡粉・蛤粉)	胡粉
	胡粉(とうのつち)		鉛粉(歳月を経ばかならず色を変て黒色出でる)		

表　日本の画論類にみる主要な顔料と染料

資料 / 色材・主成分			狩野永納『本朝画史』延宝6年(1678)序	菊本賀保『本朝画印伝』(万宝全書のうち)元禄6年(1693)刊	林守篤『画筌』享保6年(1721)刊	西川祐信『画法彩色法』元文3年(1738)刊	平賀源内『物類品隲』宝暦13年(1763)刊
青	紺青	酸化銅・Cu	紺青(摂津多田銀山産)	紺青(金青)(摂津多田銀山産)	紺青	岩紺青(群青は紺青の細なる物)(銀山より出る砂なり)	扁青(大青・石青・岩紺青)(摂津産上品なり)
	コバルトブルー	コバルト・Co			花紺青(硝石を焼てつくる)	花紺青(下品なり、本絵にはこれを用ひず)	仏頭青(花紺青)(扁青に比すれば下品なり)
	プルシアンブルー	鉄・Fe					ベレインブラーウ(扁青に比すれば色深くして甚鮮なり)
	藍	染料	靛花(螺青)	靛花(螺青・青袋)	靛花(藍澱)	藍腐生	藍
緑	緑青	酸化銅Cu	緑青(摂津多田銀山産)	緑青(碧青)(摂津多田銀山産)	緑青(石緑)(摂津多田銀山産)	岩緑青(岩白緑は緑青の細密なる物)	緑青(石緑・岩緑青)(摂州多田産上品)
	萌黄	酸化銅・Cu	萌木(浅緑青)→白緑+雌黄	萌黄(浅緑青)→白緑+雌黄	青鶴色(萌黄)→白緑+藤黄		
	草汁	染料	草汁(苦緑)螺青+雌黄	草汁(苦緑)→螺青+雌黄	草緑(苦緑)→螺青+藤黄		
黄	作黄土	硫化・S 水銀・Hg	作黄土(土朱標)→朱+雌黄	作黄土(土朱標)→朱+雌黄	合黄土(土朱標)→朱+藤黄	作り黄土→雌黄+朱の上清	
	黄土	酸化鉄・Fe	黄土	黄土	黄土	黄土	
	雄黄	硫化・S ヒ素・As			石黄		雄黄(鶏冠石)
	雌黄	染料	雌黄(唐の具なり)	雌黄(渡来の物なり)	藤黄(海藤樹)(唐より来る)	雌黄(唐より来たる)	雌黄(藤黄)
赤	朱	硫化・S 水銀・Hg	光明朱(中華よりこの具を来すなり)	光明朱(中華より来る具なり)	朱砂(辰砂・銀朱)	光明朱	丹砂(朱砂・辰砂・銀朱)
	黄丹	鉛・Pb	丹(中華より来るなり)	丹(中華より来る)	黄丹(鉛+硝)	光明丹(一両年も過ればさびて黒くなり)	
	珊瑚	カルシウム・Ca			珊瑚末		
	燕脂	染料	臙脂(燕支・蘇枋)	臙脂(燕支・蘇枋木)	燕脂→蛤粉+蘇枋の煎湯	燕紫(蘇枋木)	
茶	代赭	酸化鉄・Fe			紫土(紅朱)		代赭石(まめで)
白	胡粉	カルシウム・Ca	胡粉	胡粉	胡粉(傅粉・蛤粉)	胡粉(顔胡粉)	胡粉(蛤粉)(画家蛤粉を用ふるものは古伝なり)
	鉛白	鉛・Pb 亜鉛・Zn			白堊大ごふん(たうの土・胡粉なまり)		粉錫(白粉・鉛粉)(近世漢画を学ぶ者は白粉を用ふ)

山水画の遠山や、川や池の水面をいろどる薄青からは顔料成分が検出されないため、タデ科植物の液汁である藍と認められる。水の自然な色彩表現に用いられることが多く、特に京都の流派、なかでも円山四条派の風景画において印象的に映える色である。

a 青

一方、人物の衣やその一部、鳥の羽根などに施される濃い青色からは、銅（Cu）、鉄（Fe）、鉛（Pb）の三種が検出される。これは藍銅鉱（塩基性酸化銅・塩基性硫酸銅）を砕いた紺青（群青）を示す成分である。その採掘量は少なく、現在でも一〇グラムあたり三千円以上もする高価な色材であるため、江戸時代の作品においても濃色のアクセントとして要所をしめる形で加えられる。

また、銀色もしくは灰褐色に見える色から、鉄（Fe）、コバルト（Co）、ニッケル（Ni）、銅（Cu）、亜鉛（Zn）、ヒ素（S）、水銀（Hg）などが検出されたが、これはスマルト（コバルトブルー）である可能性が高い。伝統的な土佐派や狩野派の彩色には見えない色であり、特に長崎派系統の人物画に認められる。享保六年（一七二一）刊行の林守篤『画筌』に「花紺青　硝子を焼きてつくると云」と記され、比較的早い段階で知られていたとわかる。

一八世紀前半にヨーロッパで発明された鉄（Fe）を主成分とするプルシアンブルー（ベルリンブルー）は、文政九年（一八二六）頃に清商がイギリスから輸入した余剰を大量に日本にもたらしたため、急速に普及した顔料である。ただし、本来の用途は薬品であった。このプルシアンブルーは日本では「ベロ藍」と呼ばれ、文政から天保初年に版行された葛飾北斎の「富嶽三十六景」や歌川広重の「東海道五十三次」に使用されたことから、逆に浮世絵が輸入されたヨーロッパでは「ホクサイブルー」や「ヒロシゲブルー」の名で親しまれた。伝統的な紺青（群青）と比べると深みや重々しさがなく、紫がかってやや彩度が高い。具体的な輸入時期と一八世紀後半におけ

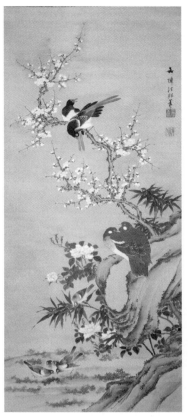

図37　文隣「花鳥図」　江戸後期（19世紀
半ば）

る使用状況の研究では、長崎での取引の本格化は寛政末年（一八世紀末）ごろ、広く流通するにはいましばらくの時間がかかるとされる。[9]　さらに分析結果によると、日本絵画への使用はそれよりもやや早い時期の安永から天明年間（一七七一〜八九）で洋風画家の作品に認められるという。肉筆作品において認められるのは幕末に近い時代で、江戸を中心に活躍した谷文晁の門人にしばしば確認できる。そのひとり、山形庄内藩領にある玉龍寺の法華僧・文隣（一八〇〇〜六四）の花鳥図などに顕著である（口絵7、図37）。

現時点で販売される紺青（群青）、スマルト、プルシアンブルーについて、蛍光X線分析装置を用いて測定した結果を図（スペクトル）で掲げておく（図38）。紺青は原子番号二九の銅（Cu）が最も多く検出され、わずかに鉄（番号二六Fe）のピークがあらわれる。一方のスマルトはコバルトブルー（Co）の名のとおり、本来は銀白色で鉄の組成に近いコバルト（番号二七Co）が多く、それとともにカリウム（番号一九K）も検出された。実際に使用される

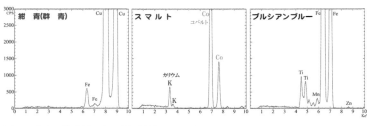

図38　蛍光Ｘ線分析による青色顔料のスペクトル

スマルトはさらに不純物が多く、これほど綺麗なスペクトルとはならない。最後にプルシアンブルーは鉄（Fe）の反応が最も強く、番号二二のチタンがこれに次ぎ、マンガン（番号二五 Mn）と亜鉛（番号三〇 Zn）がわずかに検出された。図を比べればわかるように、最大値で検出される元素が異なるため、青色顔料の調査に関する蛍光Ｘ線分析装置の使用は、かなりの効力を発揮するとわかる。

b　緑

　山水画にみる樹木の葉叢や花鳥画における植物の葉には、藍と雌黄（しおう）を混ぜた染料の「草汁」を用いる。膠を混ぜて本紙に固着させる顔料とは異なり、染料は墨と同様、本紙に吸収されるため、筆の動きがそのまま形態表現に結びつく。それゆえ円山四条派の作品には、輪郭線を引かずに直接的に描いていく「付立て」という技法が多用される。

　人物の衣や、山や岩をいろどる緑の多くは、銅（Cu）、亜鉛（Zn）に加え、わずかなヒ素（S）を主成分とする緑青（ろくしょう）（塩基性酸化銅・塩基性硫酸銅）によっている。ただし、同じ緑青であっても銅のみの検出であったり、銅と亜鉛あるいは銅とヒ素の組み合わせで検出される場合もある。緑青は孔雀石を砕いて製造するため、銅以外の不純物はあまり混じっていないと思われがちであるが、実際の銅鉱床には銅・亜鉛やヒ素などが夾雑しており、その含有の有無や比率は採掘地によって違いが

88

あるとされる。なお、彩度の高い緑からは銅しか検出されない傾向があり、逆に亜鉛やヒ素の混じるものは、どちらかといって彩度の低い黄色がかった緑となっている。当時の画家はその成分の違いについて知る由もなかったであろうが、同じ緑でも色目の違いによって使用する箇所を選び分けている。さらに緑を緑青であらわすか、染料の「草汁」で彩るかは流派や画家によって傾向が異なり、それぞれの様式において重要な位置を占める。

c 黄

植物の花、山や田などにみる黄色は、染料の雌黄を用いる場合が多い。雌黄は別名を藤黄といい、東南アジアに自生する海藤樹（ガンボージ）の液汁を用いる。享保六年（一七二一）刊行の林守篤『画筌』には「唐より来る」と書かれており、江戸時代には中国から輸入されていた。この雌黄の黄色、またはそれに青色の藍を混ぜた「草汁」において、わずかながら亜鉛を検出するものがある。その理由は不明であるが、あるいは発色を良くしたり、変色を防ぐために亜鉛を含む何らかの物質を検出することがあるのかもしれない。また、雌黄と朱（HgS）の上澄み液を混ぜ合わせ、少しの赤みを加えた黄色の「作黄土」という色材もある。なお、これまで調査した江戸絵画中にヒ素の硫化鉱物である雄黄（石黄・As_2S_2）を用いた例は認めていない。一方、染物である琉球紅型の黄色部分からは、高い値が検出される。

d 赤（紫）

人物画における衣の一部や山水画に描かれる高士の衣、調度や器物の赤などからは、ほぼ例外なく水銀（Hg）と硫黄（S）が検出される。これは画中に捺される印影の測定結果と同じであり、朱（HgS）を構成する成分とわ

かる。色調の傾向として、少し黄色がかった赤色はほぼ朱と認められたのに対し、彩度の低い紫がかった赤色からは顔料成分の検出はなく、染料の燕脂と判断した。人物の衣などにみる薄紫色も、この燕脂に藍もしくは墨を混ぜたものと推察できる。燕脂は蘇芳（すおう）や紅花などの液汁（『画筌』は弟切草の汁とも記す）から製造され、綿に染み込ませて干したものが中国から輸入されていた。

e　茶（肌色）

茶色を施す景物を大きく三つに分けると、山水画や風景画にみる岩や土、淡褐色に彩られる樹木の葉叢や枝幹、濃色による人物の衣や顔、動物や鳥類の体となり、それらはすべて赤鉄鉱を主成分とする代赭（たいしゃ）が用いられる。パウダー状であることから、朱（HgS）と混ぜてわずかに赤みを増したり、白色の胡粉（ごふん）と混ぜて肌色を表現するなど、その色合いに多様性を持たせることができる。ただ、茶色や肌色と見える色でも、すべてが代赭とは限らず、雌黄に朱を混ぜた作黄土、ヒ素（S）を含む雄黄、あるいは鉛（Pb）を含む鉛丹が塗布される場合もある。

f　白

画中において白をあらわす際には、白色顔料を塗布するか、まったく何もほどこさずに紙や絹の素地を残す方法がとられる。前者の場合、おおむねハマグリやカキの殻を砕いたカルシウム（Ca）を主成分とする胡粉を用いる。ただし、なかにはカルシウムとともに亜鉛（Zn）を検出するものがある。白色顔料には「亜鉛華」と呼ばれる酸化亜鉛の粉末が知られるものの、希少鉱物であることから、その使用は現実的ではない。カキは食品のなかでも亜鉛含有率が高いとされるが、殻にはさほど含まれているわけでない。一方、円山応挙の画論を書き留めた

『萬誌』によると、胡粉に少量のごま油を混ぜて塗布することが記される。ゴマも亜鉛含有率の高さが知られる。

現時点では、その可能性を指摘するに留めておく。

一方、白色顔料にカルシウムではなく、高数値の鉛（Pb）を検出するものがある。特に中国絵画からはことごとく検出されることから、中国では白色として鉛白を使用するのが一般的であったとわかる。[10]康熙十八年（一六七九）の序文がある『芥子園画伝』巻一の「青在堂学画浅説」[11]には、「古人率ね蛤粉を用う。……今はすなわち画家、率ね鉛粉を用う」と記され、乾隆四十六年（一七八一）刊の『芥舟学画編』には、「古は蛤粉を用う、今は製法伝わらず」[12]とあるように、少なくとも明清の頃には胡粉はいにしえの色材となっていたようである。近世の日本ではむしろ胡粉の方が主流であり、鉛白の使用は南蘋派や長崎派、さらには洋風画家の一部にとどまる。

白河藩主・松平定信（一七五八〜一八二九）が寛政九年（一七九七）に著した『退閑雑記』には、

かの南蘋なんど、画にいとくわしき胡粉にてかくが、我国にて真似するにおよばず。長崎の熊斐とかいふが南蘋に習ても、その胡粉の製は云ざりけり。後に南蘋唐山へかへる時、其胡粉をおくりたりけり。熊斐よくみしが唐の土なり。故にまた唐商に云て唐の土と見へぬ、製しかたはいかがなすぞとたづねしかば、また来るとしその唐商きたりて、南蘋に問たるが、よくぞ唐の土とみしなり。其うへは伝授すべしとて云こしたりとぞ。其製をきくに、唐の土と豆腐をいれ、水を和して陶器にてよく煮るなり。さて其豆腐をあぐれば唐の土のあくみな出て黒く成なり。残りたる唐の土をよくすれば、いと細かにしてうるはしく、いかなる細画にてもなすべきなり。

南蘋が黒き蝶を画くに、手などにつけなば、つくべきとみゆるやうなる黒色あり。此伝は象牙をやきて粉

にして、其画のうへにつくるなりとぞ。このふたつをばことに秘すとなり。

と、この鉛白に関する記述が認められる。[13]

沈南蘋（一六八二～一七六〇頃）が来舶した享保十六年（一七三一）当時の日本では、彼らが用いる白色顔料の正体はよくわかっていなかった。南蘋が日本を去る際、この白色顔料を贈られた門人の熊斐（神代繡江・一七一二～七二）は、後日それが「唐の土」であることに気づく。別の清商を通じ、帰国後の南蘋にその製法を尋ねたところ、南蘋は「唐の土」と見破った熊斐を褒め、それを豆腐と合わせて陶器で煮ればアクが排出され、使用に耐える絵の具になる旨を伝えたとする。

林守篤の『画筌』には「白堊、大ごふんと云、是土也、胡粉なまり也、とうの土と云」と記されるように、「唐の土」が鉛白を指すのは明らかである。一方、画家の宮本君山が著した文化四年（一八〇七）刊『漢画独稽古』には、「胡粉別に一種あり鉛粉といふ。……歳月を経ばかならず色を変て黒色出る。」とあり、経年によって黒く変色する鉛白の欠点を指摘している。[14]つまり、鉛白の硫化による変色を防ぐには、何らかの下処理を施さなければならなかったわけである。日本においてその方法は知られていなかったが、沈南蘋が熊斐へ伝えたことから秘伝として門流に継承され、その使用も可能になったと解釈できる。この記述を裏付けるように、南蘋派や長崎派の作品から検出されることが多く、時代の問題に限らず、流派の様式とも深く関わるという意味で重要な観点となる。

現在ではシルバーホワイトの名で流通する鉛白と伝統的な胡粉について、蛍光X線分析装置を用いた測定結果の図（スペクトル）を掲げておく（図39）。鉛白は原子番号八二で重金属の鉛（Pb）が非常に強い反応を示し、さら

92

図39　蛍光Ｘ線分析による白色顔料のスペクトル

に番号一六の硫黄（S）も認められた。一方の胡粉は、ほぼ原子番号二〇のカルシウム（Ca）しか検出されなかった。図のように最大値で検出される元素が大きく異なるため、白色顔料を調査するうえでの蛍光Ｘ線分析装置の使用効果は大きいとわかる。

さて、このような科学調査を経て改めて実感したのは、それを行えば正確な事実が判明するという「伝家の宝刀」ではない、ということである。データとして数字は検出されるものの、それを分析して解釈するのはあくまでも人である。そもそもどこを測定するかということ自体、綿密に観察して決定する必要があり、その選択にはすでに主観や解釈が入り込んでいる。つまり、行為そのものは「科学」であっても、行う側の頭の中身が「科学」でなければ正しい結論は導き出せない。そこから導き出された結論もまたひとつの仮説にすぎず、その調査に基づいて新たな「尺度」を作ろうとする際には、対象となった作品が前提とするにふさわしいかどうかを常に考え続け、修正を加え続ける必要がある。なんらかの矛盾や特異な結果が生じた際には、改めて別の「尺度」で測定し、相互批判を繰り返さなければならない。たとえば、伊藤若冲筆「動植綵絵」のうち「群魚図」のルリハタから、プルシアンブルーが検出されたとの報告がなされた。[15]「動植綵絵」にはその来歴に強固な裏付けがあり、現在の所蔵にいたるまで劇的な経緯があったことでも知られている。それゆえ疑義を挟む余地はないかのように思われているが、研究とはあらゆる可能性を考

慮しなければならず、文献に記載された作品と現存する作品が常に一致するとも限らない。なぜ、京都の一画家が洋風画家よりも早くそれを使用することができたのか。また、目指す絵画が洋風画でもないのに、なぜ新奇な具材を使用する必要があったのか。その特異な結果を受け入れるためには、このような疑問点に対して合理的な回答をする必要があり、安易に画家の天才性や特殊性に結びつけて済ませてはならない。ほかに認められた石黄などの顔料、さらには継ぎのない大型の画絹に対する検討、同時期に制作された相国寺の釈迦三尊像との比較など、まずは考えうる「観察」を行ったうえで総合的な判断がなされるべきである。一八世紀後半に活躍した円山応挙や曽我蕭白などの作品から、プルシアンブルーや石黄などが検出された場合も同様である。その使用時期を遡らせ、使用地域や画家の範囲を拡大するのか、それとも作品の資料性を再検討するのか。「美術史」が学術研究である以上、その点は慎重に検討しなければならないことを付言しておく。

3　金箔、金砂子、金泥

槌で叩いて透けるまでに薄く伸ばした金を金箔、それを細かく切ったり、砕いて蒔いたものを金砂子と呼び、ともに糊や膠を接着剤として画面に付着させる。一方、金泥は、砂子をさらに細かくした粒子を糊と混ぜて塗布する具材で、文様を描いたり、人物や岩などの輪郭線に重ねて用いる。金箔と金泥それぞれで同じ面積を埋めた場合、必要な金属量は金泥の方が多くなる。価格を含め、効率的であるのは金箔である。

調度品としての屏風や壁面を装飾する障壁画に金箔を用いるのは、豪華さや絢爛さを表出する意図もあるが、通常、正方形の箔を数ミリ程度重ねつつ本光の乱反射によって少しでも暗い室内を明るくするためでもあった。源豊宗氏により報告されている。江戸時代の作紙に押していくが、一枚あたりの大きさが時代で異なることは、

94

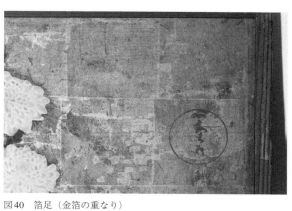

図40　箔足（金箔の重なり）

品には一〇センチ（三寸三分）四方のものが多いのに対し、桃山時代以前となると二〇・五〜二一センチ（三寸五〜七分）四方と、ひとまわり大型のものが用いられる。また、江戸前期以前の作品は金泥を画面すべてに押した総金地が多い一方、それ以降の時代となると、画と金地の境界に赤か黄の彩色もしくは金泥が認められ、描く部分の下に金箔を押していない作品が増えてくる。金属面に描くという技術的困難さと、費用対効果が考慮された結果であろう。また、金箔の剥げ落ちた部分が赤茶色を呈することがあり、これは友禅染などの染物加工において金箔の下地に赤や黄を塗布するのと同様、金の発色を良くするために下塗を行った痕跡である。

金箔の重なり部分を箔足（はくあし）と呼び、その部分の厚さが二倍になることから他よりも輝きが強くなる（図40）。江戸前期の絵馬をみると、金箔の輪郭部のみ剥落せずに残っているものがあり、単に輝度が増すだけでなく、二重になって耐性も増した結果とわかる。また、箔足だけでなく、正方形の中心付近にも「稲妻」のような金線が横切る場合がある。破れや隙間を金泥によって埋めた痕跡もみられるが、それだけでは説明のつかないものもあり、実は金箔そのものの製法と関係があ[18]る。

金属を槌で打つと、中心から放射状に広がって伸びていく。つまり、打延した金箔は正方形にならず、四辺が少し凸形に膨らむ。これを整

えるには四方を直線的に裁断することを思いつくが、無駄を少なくしようとすれば、中央付近で直線的に裁断すればよい。その切断面が両端にくるよう左右を入れ替え、一部を重ねて配置する。重ねた部分の上下に隙間が生じるため、小片の金箔で埋めて補い、最終的に上から紙をあてて軽く撫でると、接着剤を用いずとも一枚の金箔としてつながる。先に「稲妻」と表現したが、「X」や「人」、「ト」形にみえる金線はこの金箔の製作過程で重なり、二重となった部分である。単に下地に過ぎないかのような金箔も、総金地か、あるいは画が載らない部分にのみ金箔を押しているのかという作画に関する基本的な「情報」から、金箔自体の質や本紙への押し方の善し悪しなどが「観察」の要点となる。

一方、金砂子に関しては、作品の時代感にそぐわない鮮やかなものが蒔かれている場合がある。金の含有率が低く、文字通り青っぽい「青金」を交えることもあり、画面の左右や上下部分に雲状に施される。特に屏風や襖は調度品としての性格上、経年のヤケや傷みによって見栄えが悪くなりやすいことから、華やかさを取り戻す手段として幕末から明治にかけて加えられたものが多い。香川にある金刀比羅宮の表書院や奥書院には円山応挙や伊藤若冲の見事な障壁画があるが、明治時代の修理によってかなりの金砂子が加えられ、悪意のない処置ではあるものの、当初の画面を大きく損ねてしまっている。

また、特に屏風のなかには本来の落款やそれを削った痕跡を隠すため、金砂子が蒔かれることがある。左右端の砂子上に不自然な落款がある場合には、その様態を注意深く観察する必要がある。

4　画面構成（構図）

景物の配置や構図を分析するには、画面に対角線などを引く欧米的手法が知られている。けれども、縦や横に

図41　狩野元信「花鳥図襖」　室町後期（16世紀前半）　大仙院（京都市）

細長い画面形式をもつ東洋絵画では、同様の分析が常に効果的とは限らず、むしろそれぞれの景物をどのような視角で描き、どのように組み合わせているかという構成が問題となる。絵巻における「吹抜屋台」や、山水画について北宋時代の郭熙が説いた「三遠」などは、その表現方法における試行錯誤の一端を示している。

上下幅が狭い横長の巻子は、最も制約の多い画面形式である。景物の配置方法によって空間を与え、人物などを活動的に表現するための工夫として、少し離れたところから俯瞰的に見下ろす視角をとる。京間二間（約三六〇センチ）の幅を有する本間屏風や、横へと続く襖絵も同様の構成をとるものがあり、水平視に近い視角であらわすかのどちらかである。一部屋に設置された襖の画面構成は奥行感や広闊感をあらわすため、基本的に九〇度となる「L」字の角に山や岩、巨木や滝など密度の高い景物を描き、そこから両端に向けて景物を伸ばすか、空間を広くとりつつ水面などを配していく（図41）。

軸装には縦に長い竪幅、横はばの方が広い横幅の区別がある。本紙が絹であれば、竪幅は経糸を上下方向とし、横幅は左右方向と使い分ける。それゆえ、後者において上下方向の使用が認められる場合には、本来とは異なる体裁になっている可能性を考慮する必要がある。また、柱に掛ける極端に細長い「柱隠し」という竪幅もあり、画面の制約からむしろユニークな構成をとる作品が多い。

人物や花鳥を主題とする場合には水平視による表現が適切だが、空間の表出が必

要な山水画は構成力が鍵となるゆえに、その合理的な方法として「高遠」「平遠」「深遠」の三遠法が説かれてきた。「高遠」は竪幅に最も適した構成で、俯瞰による地面や水面を画面の下にあらわし、その上に水平視もしくは仰角によって聳え立つ主山を描く。前景と後景の二つを組み合わせれば良く、空間構成が容易であることから日本人にも親しまれ、室町時代以降の山水表現には最も多くみられる。また横幅に適した「平遠」は、洞庭湖や西湖などの湖や遠景を見通すような画題に採用される構成である。画面の下から中央ぐらいを俯瞰による水面や地面とし、その上に対岸や遠くの山々を水平視で描く。細長い竪幅にはあまり向かず、間延びさせないためには俯瞰的表現で画面の多くを埋めるしかない。「深遠」は奥の方まで見通すように、画面全体に山や岩石が累々と連なる様子を描き、上方に遠山をあらわす。俯瞰表現を基本とするが、視覚的な矛盾を生まないように描くのは難しく、それを実現できるだけの空間構成力が必要となる。江戸時代においてこのような空間表現を試みた画家はほとんど見当たらず、その意味で田能村竹田の存在は際立っている。たとえば、天保二〜四年（一八三一〜三）の作品では画面下半を深い俯瞰であらわし、中心付近で浅い俯瞰の上半とうまく接合することにより、違和感を与えないように構成する。(19)

作品にみる個々の景物を仰角、水平視、俯瞰いずれの視角であらわすか、さらにどのような組み合わせで構成するかは、画家の絵画観や技量と直結した問題であり、個人様式を探るためには不可欠な要素となる。

さらに、人物や花鳥などの景物をどのくらいの大きさで描くか、それが画面の何割ぐらいを占めるかという比率の分析も欠かせない。画家には日頃から描き慣れた大きさがあるはずで、画面が倍になったからただちに景物も倍に大きくするにしても、使用する筆を太くしなければ全体のバランスが崩れてしまうからである。たとえば土佐派の画家は、工芸的ともいえるような細緻な作画に特徴を持つ。それゆ

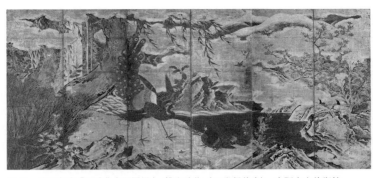

図42　狩野宗秀「四季花鳥図屏風」　桃山時代（16世紀後半）　大阪市立美術館

え、江戸時代に制作された内裏の襖絵などをみても、折枝や花鳥などの
さほど大きくないモチーフを散らすにとどめ、大画面に合わせて拡大す
るようなことはあまりしていない。一方、江戸中後期のいわゆる文人画
家たちも、掛軸や画帖などの比較的小さな画面を手掛けることが多い。
技量や集中力の問題だけでなく、何のために描くかという作画意識も反
映し、屏風や襖など大画面との間には大きな隔たりがあるとみなければ
ならない。

　また、屏風や襖絵に関しては、画面の奥行きが何層で構成されてい
るかの分析も欠かせない。桃山時代の狩野派の画家で、狩野永徳の弟・
狩野宗秀（一五五一～一六〇一頃）が描いた「四季花鳥図屏風」（桃山時代・
大阪市立美術館）の左隻を例に挙げよう（図42）。本図は六曲一双からなる
金地の屏風で、マナヅルに八重桜と牡丹を取り合わせた春から夏にかけ
ての景を描く右隻に対し、左隻はクジャクに楓と椿を配し、秋から冬に
かけての景を描く。クジャクのいる土坡は金地のままであらわすが、他
の金地は景物の間に流れ込んだ雲気を示す。ただし、この雲気は、画面
の奥行感を表出するうえで非常に重要な役割を果たしている。画面構成
を順にみていくと、一番手前に岩と人工物である柴垣を配し（口絵8、図
43①）、次にクジャクのいる土坡②、さらにその奥には柳樹をあしらう。

図43 ①

同 ②

同 ③

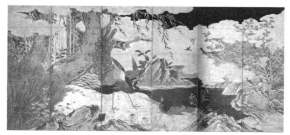

同 ④

ここまで三層で構成されるが、画面上の雲気は柳の手前にあることから、右下の雲気とともに土坡とほぼ同一平面上にあるとわかる。土坡の奥には川が流れ、楓の生える右の岩と正面にみえる対岸の岩、さらに画面左の滝がその次の層を構成する③。その後ろから手前へ向けて雲気が流れ込むようにあらわし④、雪が積もる右奥の山との間を隔てる。右上にみる金地を最も奥とし、山の奥に広がる空を表現する。つまり、この左隻の奥行きは七層によって構成し、その複雑さに矛盾が来さないよう前後を隔てているのが、二層に分けて配した雲気である。

雲気はただ景物を省略するために用いられるのではなく、交通整理をするかのように空間構成を仕切って整合性をもたせ、さらには適度な構図の間をつくり、単調を防ぐ重要な役割を担っているわけである。室町から江戸前期にかけての襖や屏風にはその意図が色濃く反映されるものの、江戸中期以降ともなると緻密な計算に基づいて配された雲気は少なくなり、形式化によって画趣を損ねた妙味に乏しい表現が増えていく。屏風や襖にみる画面の奥行感は整合性をもってあらわすのが本来であり、およその層数およびその間に生じた矛盾の有無を把握する必要がある。

5　形態表現

　明清絵画の「模写」に勤しんだ江戸中後期の画家たちのなかには、それをただの「型」ととらえたため、単なる追従者に終始した者もあった。一方、浦上玉堂や田能村竹田は同じ時代を生きながらも、作画という行為を人生の重要事として生き方のなかに組み込み、固定観念にとらわれずに独自の画風を生み出すに至った。それゆえ、他の画家とは一線を画し、文化史のみにとどまらず、その高い芸術性を評価する美術史においても豊富な価値内容を残した。手本となる粉本を用いたり、古画学習を基礎とした画家は多かったものの、作画を生活の糧とした

図44　狩野梅笑師信「手習画巻」　寛政2年（1790）

「形態表現」は、表面的な「形式」以上の要素と言え、深奥にある精神をも含んだ「様式」に通徹しうる「美術史」の本丸ともいえる。

絵画表現の理想を追究し、試行錯誤を繰り返しているときにはさしたる問題は生じない。けれども、いったん理想に近づいたりそれが実現されてしまうと、形骸化が進み、その「形式」を支える当初の理想は忘れられ、活力が失われる。同様に模写や転写を重ねるほど、当初に意図された精神（オリジナル）からは遠ざかり、そこに生じる表現上の矛盾も大きくなる。たとえば松を描いた作品があり、それが何の樹木か理解されずに転写が繰り返されると、伝言ゲームの失敗のようについには整合性が失われ、何を描いたのか判別できない画となってしまう。

図45　円山応挙「琵琶湖宇治川写生図巻」　江戸中期（18世紀後半）京都国立博物館

のか、あるいは人間形成の糧としたのか、それぞれの目的意識の差が表現形式に大きな影響を与えた。同じ景物を描いたとしても、かたちが似ていること（形似）を重視するのか、あるいはその精神を写しとること（写意）を重視するのか、それを支える意識が何であったのかは画派や画家の「様式」と関わる根本問題である。つまり、この

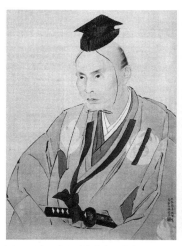

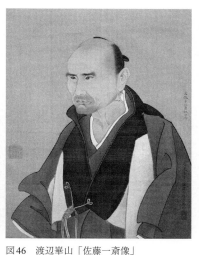

図47　渡辺崋山「鷹見泉石像」
天保8年（1837）　東京国立博物館

図46　渡辺崋山「佐藤一斎像」
文政4年（1821）　東京国立博物館

同様の問題は、画題に対する知識や理解のなさからも生じ得る。故事や人物伝、または鳥獣の生態に詳しくなければ、たとえ手本となる作品に誤りがあったとしても疑義が呈されず、そのまま訂正されずに繰り返されることとなる。既存の作品を手本とする弊害がここにあり、そこから脱するためには自然の実態はどのようになっているのか、実際の文献ではどのように語られているのか、本来の様相を追究し、表現上の合理性や整合性を踏まえて作品に反映させなければならない。

このような意識の差から生じる「形態表現」の違いについては、狩野派と円山派における人体把握の差がわかりやすい。一般的な狩野派の画家は、すでに完成されたかたちとして比率に基づいて描くのに対し（図44）、円山派はまず裸体を想定し、そこに服を着せるイメージで構成する（図45）。

また、ひとりの画家についても「形態表現」の違いから、意識の変遷を追うことができる。三河田原藩士で画家として著名な渡辺崋山（一七九三〜一八四一）は、東洋

の伝統的な暈取り主体の面貌表現から〔佐藤一斎像〕東京国立博物館蔵、図46）、西洋の光学的知識を反映させ、一方から光を当てた様態を合理的に把握して描く表現へと発展させている（鷹見泉石像〕東京国立博物館蔵、図47）。

「形態表現」に対する画家の意識を明らかにするうえでは、かたちの合理性や整合性を分析し、その傾向を把握する必要がある。それを看取するための最も効果的な方法が「比較」である。七章において改めてその詳細を論じるが、ここでは「形態表現」に重点を置き、まずはひとつの作品にみるオリジナルと修復箇所について、次に類似する構成を有した二点の作品を挙げて具体的に分析してみたい。

── 紀梅亭「武陵漁者図」

与謝蕪村の門人・紀梅亭（きのばいてい）（一七三四～一八一〇）の手になった、「武陵漁者」との画題を有する天明八年（一七八八）の作品である（図48）。「武陵」とは「桃源郷」の故事で知られる中国湖南省の地名で、晋の時代（三世紀後半）、ある漁師が川をさかのぼって洞穴を抜けると、桃の咲き乱れる別天地が広がっていた。その住人たちの祖先は秦の始皇帝による圧政を逃れ、以後数百年にわたって平和を謳歌して暮らしていたという。この「武陵漁者」は「桃

図48　紀梅亭「武陵漁者図」
天明8年（1788）

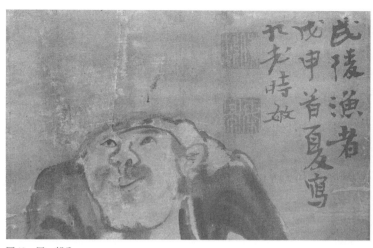

図49　同　部分

源郷」を想起させ、平和裡に生きる理想の境地が込められ
ていると解すことができる。描かれるのはまさに「桃源郷」
に辿り着いた漁師で、魚籠を重そうに持ち上げて天を仰ぎ、
豊漁を感謝する姿である。

　ただし、本図をよく観ると、向かって顔左半分の色合い
がやや異なっていると気づく（図49）。その外縁には直線
的な切り込みが入り、右目の右側から口の下まで達し、そ
こから左側の顔の輪郭に沿いながら上へと続いている。つ
まり、何らかの物理的ダメージにより、アゴを頂点とする
逆三角形状に本紙が破損してしまったため、修理によって
紙が加えられ、継がれた状態となっている。鑑賞するうえ
で顔の左半分に何も描かれていないのは不都合であるから、
そこに目鼻を描き足すのは当然の所為である。

　そこで改めてオリジナル部分の左目と、後補の右目を比
べてみよう。オリジナルは淡墨で上下の瞼を描き、黒目に
淡墨を塗ったのち、上瞼と黒目の輪郭、瞳の部分に濃墨を
重ねる。一方の後補は上瞼を濃墨、下瞼を淡墨で形成し、
黒目には濃いめの墨一色を塗布する。オリジナルは天を仰

図51　渡辺崋山「佐藤一斎像」
フリーア美術館

図50　渡辺崋山「佐藤一斎像」
文政4年（1821）　東京国立博物館

いでいるとわかるものの、後補の表現は極めて単純にあらわされるため、どこを向いているのか、その視線は判然としない。

本来であれば後補の部分にもオリジナルと同様の目があり、天に感謝する喜びが篭っていたはずだが、破損後に目を加えた人物は、オリジナルに込められた当初の意図を理解できず、結果的に数段劣った表現となってしまったわけである。

本図に込められた画家本来の意図を汲み取るためには、この破損箇所を後補と見極めたうえで、復元的にオリジナルを想定しなければならない。

＝　渡辺崋山「佐藤一斎像」

江戸後期の漢学者として名高い佐藤一斎（一七七二〜一八五九）の肖像画で、東京国立博物館に所蔵される（口絵9、図50）。その学問の門弟であった三河田原藩士の渡辺崋山が文政四年（一八二一）年七月、一斎五〇歳時の姿を描き、日本絵画史上において高く評価される

作品である。

正中線を垂直に通して姿勢をただし、着物越しに体躯の良さがわかるほど、しっかりと両肩を張る。萌黄の着物上に白黒ツートンからなる革素材の袖なし羽織を重ねるなど、中年男性の粋な風貌をあらわしている。

一方、本図と同様の肖像画がアメリカのフリーア美術館に収蔵される（口絵10、図51）。画面右下に「弟子　邉登敬写」との落款が認められ、やはり渡辺崋山が漢学の師である佐藤一斎を描いた作品となる。

ただし、東博本とは異なり、肩幅の狭いなで肩であらわされ、腹を少し前に突き出すことから体躯の豊かさに欠けた姿となっている。着物の緑や腰紐の青を鮮やかに彩り、羽織の形式は大きく異なる。白い部分に毛描きはなく、肩部が裂けるのを防ぐための止め紐も施されない。また、紐の付く位置が左右対称となり、東博本が互い違いになっているのとは形式が違う。その形式にあうように、東博本が片手で解ける片結びであるのに対し、フリーア本は両手でなければ解けない蝶結びとなっている。

そして決定的ともいえるミスが、フリーア本には認められる。右襟の上に左襟を重ね、「y」字になった部分に着目する。この「y」字の二画目下部が急に左方向に折れ曲がるように描く。日本の着物は一反の反物を直線的に裁断し、それを組み合わせて仕立てる。そのため、生地を縫製したり折り返したりする部分の角度が、急に変わることなどありえない。本来、この部分は直線でなければならず、普段から着物に親しんでいれば描くことのない表現であり、そもそも着物の構造を理解していないとの誹りは免れ得ない。たかが一本の線ではあるが、記念碑として描かれる肖像画として、あまりに不都合と言わざるを得ないミスである。

図53　②　上村松園「人生の花」
京都市京セラ美術館

図52　①　上村松園「人生の花」
京都市京セラ美術館

Ⅲ　上村松園「人生の花」

　上村松園（一八七五～一九四九）の若描きと
して知られる「花ざかり」は、祖父が番頭を
勤めた呉服商「ちきり屋」の娘が嫁入りする
際、松園自身が身の回りの世話をした経験
に基づいて明治三三年（一九〇〇）に描かれ
た。[20]この作品はすでに失われており、一方
で同様の画面構成を有する「人生の花」と
名付けられた作品が複数存在している。試
みに京都市京セラ美術館が所蔵する①（図
52・一七五・五×一〇一・〇センチ）と②（図53・
一六一・〇×八六・五センチ）の二作品を比較し、
箇条書きで部分ごとの違いを記してみたい。

◎花嫁
　一　左袖
　①は後方に縦筋が入る。②にはその筋がな
い。①はこの線を意識し過ぎたため、袖幅が

少し太くなっている。

二　右袖

①は振り袖と長襦袢の関係が曖昧に処理される。②は振り袖の中に赤い長襦袢が納まる。

三　帯

図54　渡辺南岳款「雪中常盤図」　部分

①は結び目右下の羽根が垂れ、帯締がみえる。②はともに描かない。ただし、①は左の羽根のふくらみが角張りすぎ、朱の裏地がみえる部分は表現として悪くないものの、結び目に近い部分が輪にならずに切れているという構造上の矛盾が生じている。垂れ下がる右の羽根も長きに過ぎるなど、不自然な点がみられる。

四　衣装の文様

①は帯を蔦葉散し、袖と裾を鉄線と桜花散しとする。②は帯を亀甲地に鶴羽と松葉、袖と裾を梅の立木とする。①に吉祥性は認められず、②は松菊と鶴亀松梅の吉祥尽くしとなっている。

五　唇

①は下唇を青、上唇を赤く塗る。②は下唇のみをほのかに赤く染めるにとどめる。下唇を青く塗るのは松園の作品中にほとんど見出せず、実は江戸後期の円山派の作品などにしばしば認められる表現である（口絵14、図54）。一九世紀初頭から光の反射で瑠璃色に輝く「笹色紅」という口紅が流行し、絵画の表現においては主に緑青で彩色される。

この化粧法が明治の末まで続いていたのか疑問を感じるとともに、婚礼前かつ商家の娘が行う化粧法としては、一年未満の舞妓がするような②の方が適切とみる。

◎付き添い女性

一　袖

①袖口を下に返して手を隠す。②も同様に手を隠すものの、袖口は見えず前帯を抱える表現となっている。

二　紋

①にはみえないが、②には紋が認められる。これは花嫁と同じ「十五枚笹」の陰紋であるため、母から娘へと継承される「女紋」と解せる。このことから、②の女性は五つ紋の正装（黒留袖）を着た縁者とわかる。松園によると「花ざかり」に描かれたこの位置の女性は、花嫁の母という。

なお、円縁のある紋は陽紋あるいは男紋といい、通常、関西では女性に用いることはない。

三　帯と着物の文様

①は帯を蕨散しとし、一方で着物の裾には描かない。②は帯を菊花散し、わずかにしか見えないが、留袖の裾を松葉散しとする。①に吉祥性は認められず、②は菊花と松葉が吉祥文様である。

図55　上村松園「花ざかり」
明治33年（1900）

110

以上にみるように、①と②では着物や文様に対する知識に相当の隔たりがあると言わざるを得ない。京都にあった松園が呉服商の娘の嫁入りを描いたという状況に鑑みれば、②の方がはるかに①に合理性を備える。

なお、残された「花ざかり」のモノクロ写真をみると（図55）、形態表現はむしろ①に近いが、画面に対する人物の比率が大きく異なり、指摘した花嫁衣裳の矛盾点は画面の外に位置するために描かれていない。さらに①②以上に着物の濃淡を微妙に表現しており、立体感を表出する意識がより強い作品であったとわかる。

註

1 『蘭斎画譜蘭部』は黒川古文化研究所所蔵本、『蘭斎画譜後篇』は早稲田大学図書館本を参照した。

2 『山人饒舌』。『定本』日本絵画論大成　第七巻（ぺりかん社　一九九六年）所収。

3 『浪速叢書　第十四　風俗』（名著出版　一九七八年）所収。

4 東京大学附属図書館所蔵の自筆本『蕉斎筆記』を参照した。

5 桜井雪館『画則』。坂崎坦編『日本画談大観』（目白書院　一九一七年）もしくは同編『日本画論大観』（アルス　一九二九年）所収。

6 国立国会図書館本を参照した。原文は漢文によって書される。

7 森登・宮田順一「江戸時代の藍摺り銅版画について」（『浮世絵芸術』第一四九号　国際浮世絵学会　二〇〇五年）、勝盛典子「若杉五十八研究」（『神戸市立博物館研究紀要』第二一号　二〇〇五年）、朽津信明「若杉五十八の作品に用いられている顔料の特徴について――特に青色顔料の同定から」（『神戸市立博物館研究紀要』第二一号　二〇〇五年）、勝盛典子「プルシアンブルーの江

戸時代における受容の実態について」（『神戸市立博物館研究紀要』第二四号　二〇〇八年、杙津信明「日本におけるプルシアンブルーの初期使用例とそれに関わる作品の使用顔料」（『神戸市立博物館研究紀要』第二四号　二〇〇八年）などがある。神戸市立博物館の勝盛氏と東京文化財研究所の杙津氏による調査は目的意識を持った誠実なもので、大いに参考となった。

8　廣川守・杉本欣久「蛍光X線分析による日本近世絵画の色材調査――黒川古文化研究所の収蔵品を中心に」（『古文化研究』第十一号　財団法人黒川古文化研究所　二〇一二年）。

9　石田千尋「江戸時代の紺青輸入について――オランダ船の舶載品を中心として」（『神戸市立博物館研究紀要』第二四号　二〇〇八年）。

10　杉本欣久・竹浪遠「調査報告」蛍光X線分析による黒川古文化研究所所蔵女像の中国絵画の白色顔料について」（『古文化研究』第一二号）黒川古文化研究所　二〇一三年）。

11　青木正児画集成　入矢義高校訂『芥子園画伝』（筑摩書房　一九七五年）。

12　『和刻本書画集成　第四輯』（汲古書院　一九七六年）。

13　『続日本随筆大成　第六巻』（吉川弘文館　一九八〇年）所収。

14　架蔵本を参照した。

15　早川泰弘・太田彩「［報告］伊藤若冲『動植綵絵』に見られる青色材料」（『保存科学』第四九号　国立文化財機構東京文化財研究所　二〇一〇年）。

16　早川泰弘・佐野千絵・三浦定俊・太田彩「［報文］伊藤若冲『動植綵絵』の彩色材料について」（『保存科学』第四六号　国立文化財機構東京文化財研究所　二〇〇七年）。

17　源豊宗「金碧画における箔の大きさと年代」（『源豊宗著作集　日本美術史論究六』思文閣出版　一九九〇年　所収）。

18　野口康一「［報告］金碧障壁画の金箔の復元研究　尾形光琳筆《紅白梅図屏風》の金地と流水部分について」（『民族藝術』第二三号　民族藝術学会　二〇〇七年）。

19　拙著『武士の絵画――中国絵画の受容と文人精神の展開』（中央公論美術出版　二〇二〇年）所収「第三章　豊後岡藩士・田能村

竹田と山水画」で詳細を論じた。

『青眉抄』《上村松園全随筆集　青眉抄・青眉抄その後』求龍堂　二〇一〇年　所収）「作画について　花ざかり」。「花ざかり」と「人生の花」の関連については、國永裕子「上村松園の初期作品《花ざかり》についての一考察」《美学論究』第二五号　関西学院大学美学会　二〇一〇年）、同「上村松園《人生の花》の制作過程に関する一試論」《人文論究』第六二巻第四号　関西学院大学文学会　二〇一三年）で論じられる。

六 【「観察」の実践 3】 周辺情報——落款、賛ほか

1 落款

初めて接する作品に対峙したとき、誰の手によって描かれたのかを知る最大の拠りどころとなるのが落款である。款記（署名）と印章の両方を合わせて落款といい、画家自身によって加えられる自筆証明であることから、この存在とともに「真」「偽」の問題が発生する。仮にこれがない無落款の作品であれば、画家を特定するのは極めて困難となる。款記がなく印章のみ捺されることも多いが、その逆は花押が書かれるのを除いてはほとんどみかけない。また、画そのものは確かに落款にある筆者と一致する「真」ではあるものの、その落款が「偽」という状況はあり得る。何らかの事情で落款が失われたか、当初から無落款であった作品が、たまたま正しい鑑定を経て「偽」の落款が加えられた場合である。けれども落款を「偽」と認めつつも、逆に画自体を「真」と主張するためにはよほどの合理的な説明が求められる。一方、落款は「真」で、画は「偽」という状況は、ほぼ「代筆」の場合にのみ限られ、これも「工房作」と同様に論証は困難である。さらに印章のみは「真」で、画と款記は「偽」という場合も想定できる。このケースについてはあらためて印章のところで触れる。

落款は画家に至るうえで最大の手がかりとなり、逆に偽作者が最も意を用いる部分であることから、款記と印章にわけ、さらに詳しく論じていく。[1]

a 款記 (署名)

款記は画の完成後に加えるため、そこを外しては決まらないというところが厳選される。構図との位置関係や余白に対する割合などから、印章を含めたうえでの字数や行数、さらに書体や大きさ、字配りのバランスなどは当初から想定され得る。制作日をあらわす干支（元号）や月日、画家の身分をあらわす位階、受領（○○守など）、僧位（法橋、法眼、法印）、作者銘としての姓名や画号など、内容の組み合わせは画派や画家によってそれぞれ異なる。

幕府や朝廷に仕える御用絵師たちは、臣下という立場からそもそも落款を加えないか、「○信」や「光○」といった実名としての諱名で記すのが通常である。これは藩に仕える武士なども同様であり、渡辺崋山は「登」、田能村竹田は「憲」（孝憲の一字）、立原杏所は「任」、小泉檀山は「斐」といった名を用いて署す。浦上玉堂は鴨方藩に仕える武士であったが、作品は脱藩以降の制作にかかるため、「玉堂琴士」などと号で署している。どのような画家でも字配りや墨つぎには注意を払い、呼吸に応じて書しているはずである。「偽」は止めや撥ねなどを含めて一字一字は正確に写してくるが、配置や墨色などを全体的にみたときにはバランスが崩れ、不自然と見えるものも少なくない。

また、対幅における落款は外側に書し、三幅対では中央と向かって右の幅は右側、向かって左の幅は左側に加えるのを基本とする。ただし、対幅と三幅対の場合、款記の書式および印章との組み合わせをいずれの幅にも同様に加えるかどうかについては、流派や画家ごとに「情報」として集積していく必要がある。たとえば、三幅対に対してまったく同様の落款を加えるのは妙趣に欠ける、とみた流派や画家も存在したはずである。

このような款記を見極めるうえで参考にすべきは、現代における筆跡鑑定の観点である。民事裁判における「遺言書」の真偽など、実社会においては我々以上に切実な問題として扱っており、古美術に対しても傾聴すべき内容が多い。

数々の裁判で筆跡鑑定を手掛けられた魚住和晃氏は『筆跡鑑定ハンドブック』において、「ただちに筆跡鑑定の判定に結びつくことは少ない」と断りながらも、「違いを視覚的にこと細かくあたることは筆跡鑑定における最も基本的な作業であ」り、「場合によっては鑑定対象となる筆跡の原則が浮き出し、同筆・別筆のいずれかが見えてくることがある」として、字体に関するいくつかのポイントを提示する。すぐに応用し得る五つの観点を以下に取り上げ、解説を加えておきたい。なお、この観点を踏まえた分析については、後に掲げる「落款偽装の実際」のうち、「Ⅳ　谷文晁「諸葛孔明像」——ちぐはぐな漢詩」において、実践的に論じることとする。

一　「横勢」と「縦勢」

横方向の筆画と縦方向の筆画について、そのいずれにも勢いがある、もしくは逆にいずれにも乏しいというように両者が均衡する例は少なく、どちらかが勝る傾向があるという。これにより、横の筆勢が強い場合は横広（横勢）、縦の場合は縦長の字体（縦勢）となる。また、「横勢」において、左払いを伸ばす一方で右払いを抑える字体を「左放右収」、その逆を「左収右放」とし、筆跡鑑定においては積極的に応用すべき観点とする。

二　「直勢」と「曲勢（円勢）」

直線的な線で構成された字体を「直勢」、ゆるやかで連続性を感じさせる曲線的な字体を「曲勢（円勢）」とする。文字としては後者の方がくずれ、乱れやすくなるとする。

三　「斜勢」

縦方向の筆画が右か左に傾き、結果として字体が傾斜することを「斜勢」という。縦書きの場合、行が斜めに流れてしまう経験はないだろうか。これは字体の傾斜に影響されて生じる癖のようなもので、右傾斜であれば左、左傾斜であれば右に流れやすくなる。

この一字一字の傾斜については自身でもあまり意識しない癖であり、字体を写す際にもそこまで意図的に真似する部分ではないとみえる。それゆえ、筆跡鑑定にはかなりの効果が期待できるだろう。

四　「波勢」

筆画の最後を止めるか、撥ねるかを「波勢」という。止める場合は太さと長さ、撥ねる場合は方向と長さが癖としてあらわれる。

五　「点画」の離合

漢字は点画の組み立てで構成され、筆画と筆画の間を離すか、あるいは接合させるかに癖があらわれる。接合させる場合にも、きっちり付けるか、はみ出すかとの違いが生まれる。たとえば「口」という字は三画から成るが、一画目と三画目の接合部である左上、三画目の両側に対する離合に、人それぞれの特徴があらわれる。

b　印章（印影）

同じ画家の作品において最大公約数となる要素であり、比較するのも容易なことから、「真」「偽」の判別にお

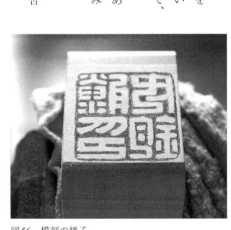

図56　模刻の様子

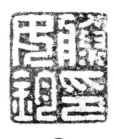
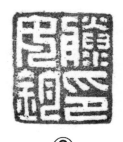
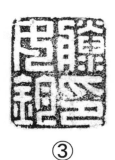

① ② ③

図57　白文方印「縢女鈞印」の比較

いては最も信頼が厚い。さらにはその欠損の有無を手がかりとし、作品の制作順を明らかにする方法でも重視される。江戸時代以来、およそ鑑定に関する書物は様々な画家の印影を掲載しており、幕末以降には画家ごとの印譜集も刊行されている。これは鑑定の要点が何よりも印章にあったことを歴史的に証明するものであり、だからこそ、狡猾な偽作者が様々な手を尽くしている要素でもある。「真」とされる作品や印譜集から印影を写し取り、偽刻することは容易に考えつく。ただ問題は、果たしてどのくらいの精度で複製できるか、ということである。

そこでひとつの試みとして、伊藤若冲の白文方印「縢女鈞印」をとりあげ、実際に模刻を行ってみた。二〇年来、手にすることのなかった彫刻刀を用い、石材やツゲ材ではなく、入手の容易なヒノキの端材をホームセンターで購入し、彫るのに一時間半、微調整に一時間を費やして作成した（図56）。もとにしたのは西福寺が所蔵する「山水図」の印影で（図57・③）、図録に収録されたものに別紙をあてて写し取り、それを裏側から鉛筆でなぞって木材に貼付した。完成品を捺したのが②であり、画像処理は一切行っていない。さらに参考のために別の印影も掲げておく①。素人でもこの程度の模刻が可能であり、日頃から篆刻に通じた人物であれば、ほとんど同様の印を作るのは困難ではないと実感した。ただ、朱文印の方が筆

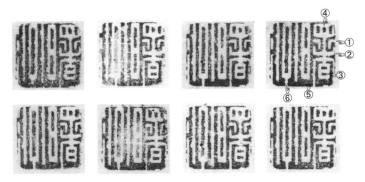

図58 白文方印「曙池」の比較

図59 朱文方印「欣」の比較

画が細いだけに、より高度な技術を要するだろう。

一方で「判で捺したような」という言葉があるように、本当に何度捺しても全く同じ印影になるものなのか実験を試みた。ひとつは黒川古文化研究所所蔵の白文方印「曙池」（二・一×二・一センチ）（図58）、もうひとつは筆者所用の朱文方印「欣」（一・〇×一・〇センチ）で（図59）、中国製の朱肉を用いてそれぞれ画宣紙に百回捺し、特に違いの目立った印影八つを選んだ。

前者は①と②が太さと曲直、③と④が形と大きさ、⑤は平坦か斜めか、⑥は同じ太さか細くなるかという点に違いが生じた。また、後者は①と②が太さと曲直、③は枠

120

に着くか離れるか、④と⑤は欠損の有無が異なり、さらに枠がゆがんだ印影もみられた。なお、後者にみる枠の欠損は当初からで、台湾での制作時に故意に欠くかどうかを尋ねられた結果である。完全なものは雅趣に乏しく、最初からわざと一部を欠くという価値観の存在も知っておくべきである。数分ほどで全てを捺したが、同じ朱肉を用いても付き方次第で差が生じ、なかには枠の欠損が埋まる印影までできた。ある一部分のみをとらえて同じか否かを判断することは、主観によって大きく左右される問題でもあり、どの程度であれば同様の印影といえるのか、その境界を論理的に示すのは困難である。また異なってみえる部分も、別印であることに起因するだけでなく、捺したときの状況で生じた差であることも想定すべきで、印の性質をよく把握しておかなければならない。

印章の「観察」で要点となるのは、異同を比較するよりも印の大きさに対する文字の割り付けバランスと、一字一字が漢字として形を成しているかどうかである。特に後者に関しては、画像をパソコン上で重ねたり、細部を比較したときにはほぼ同じにみえても、漢字一字として見た場合には筆画の角度や太さにバランスの悪さが目立つことがある。真印は一字一字の書体を篆刻者が決めて配するが、偽印は印影をそのまま写すことから、一文字に対する意識が乏しい。

印影の色合いについては考慮されることが少ないが、江戸中後期にはやや黄色みのある朱が多いのに対し、一九世紀半ば頃からは紫がかった赤や、桃色に類するような赤が認められるようになり、これらはともに彩度が高い。さらに印影を偽装して筆で描いた「描き印」もしばしば認められ、特に朱文に多い。朱文印の模造は白文印よりも困難であるのに加え、筆画が細いために見破りにくいということもあるのだろう。ただし、印章による朱は面で付着するのに対し、「描き印」は筆で塗布されるため、入筆や収筆部分にたまりができ、ムラも生じやすい。また、金屏風拡大して見ると、前者は画絹の凸部のみに朱が付着するのに対し、後者は凹部に入り込んでいる。また、金屏風

に見る「描き印」は先に朱で四角形をつくり、金泥で印文を加える。その判別は比較的容易である。

捺される印章の種類と数には、画派や画家の嗜好が反映される。室町時代以降の御用絵師はおおむね一箇のみを捺し、朱文の場合には姓または二、三字からなる画号や斎号、もしくは「○○之印」として名をあらわすことが多い。ただし、雲谷派の画家は「雲谷」印と号の印の二箇を捺すか、僧位の「法橋」印を加えて三箇としており、他の画派とは形式が異なる。英派の画家はやや特異で、「山高水長」や「但恐丹青画不真」などの成語を記した遊印一箇のみを捺すものがある。明清絵画の影響を受けた江戸中期からは、次第に二箇を捺すことが増えてくる。いわゆる文人画家や漢学者は名を「○○之印」としてあらわすか、姓と名を合わせて三、四字とした白文印に加え、字か号の印を併せて二箇とする場合が多い。また、本紙上の別の部分には漢詩の一節や座右の銘などを記した遊印を捺すこともある。印章の組み合わせや白文朱文の順などは画家によってまちまちであるが、画派や画家によっては一定の原則が存在する。

特筆すべき問題として、たとえ印が「真」であっても、それが「真」の証明にはならないことを付言しておく。

図60 鈴木瑞彦「躍鯉図」
明治後期（19世紀後半）

122

門人の代筆にとどまらず、画家が亡くなっても印章は滅びず、子孫や門人の間で伝えられる場合があるからである。「一」「偽」の実態——江戸時代編」でみたように、「偽」は師の技術を継承した門人によって制作されることが多く、それに「真」の印が捺されてしまえば判別はかなり困難である。

それでは画家が生涯に用いた印章の種類は、どのような構成になっているのか。京都の塩川文麟に学んだ鈴木瑞彦（一八四八〜一九〇一）は典型的な四条派の画家であるが（図60）、その印章二十二顆が遺されている（図61）。高さは二・三センチから七・四センチまでのものがあり、印材は寿山石や青田石などのほかに磁印も含まれる。さらに獅子鈕を有するもの、表面に彫刻を施した「薄意」と呼ばれるもの、刻者の銘があるものなど種々が取り合わされている。このような様相は、画号や座右の銘を刻むための印材を生涯にわたって贈られ、あるいは購入してきた結果であり、その都度、印文は篆刻されることになる。江戸後期の文人画家として知られる浦上玉堂とその長男・浦上春琴の遺印も、それぞれ六顆と二十三顆が子孫の家系に伝わったが、やはり印材や形状はまちまちである（図62）。けれども画家の遺印とされるなかには、若年から晩年までに使用された印章がほとんど揃っているケースがあり、驚くべきことにほとんど同じ印材を用い、獅子鈕や彫刻を施す「薄意」がひとつもない、という状況が存在する。雅趣に欠けるばかりでなく、生涯にわたって様々な種類の印章が集まるという常識的な状況からすれば、不自然としか言いようがない。果たしてなぜ、そのようなことが起こり得るのか。少し考えれば理解できるが、逆にその印章群がどのような人物の手を経て伝わったのかを検証すれば、自ずとその素性は明らかになる。

また、古書店の目録などをみていると、複数の著名画家の印章が一括で出品されているのを目にすることがある。通常、それらは画家の遺印とみなされるが、多くに同じ印材が用いられているとすれば、まずは偽作に係わ

図61　鈴木瑞彦遺印

図62　浦上春琴遺印　岡山県立美術館（浦上家伝来）

る偽印とみるべきである。か
つてこのような印章を調査す
る機会に恵まれた。場所は京
都と奈良の県境にある町で、
地元の名家に伝わったもので
あった。戦前に食客として滞
在した人物が置き残したとい
う。全部で二〇二顆あり、す
べて同じ硬質の木材で作られ
ていた（図63）。大半の印影は
江戸時代に版行された『本朝
画史』や『本朝画印伝』など
に確認できることから、それ
らを模刻したものとみられる。
全体の九割は平安から江戸時
代にかけての画家の印章であ
り、わずかに戦国武将や漢学
者、医者の印章と花押が混じ

る。画家の印章は三割が室町時代、七割が江戸時代で、後者は狩野派、土佐派、長谷川派、雲谷派、英派、円山派と多岐にわたり、さらに尾形光琳や文人画家の印章も含まれる（図64）。ただ、狩野派については偏りがあり、永徳、探幽、安信、岑信（随川）が認められる一方、正信、元信、常信、典信などは含まれない。土佐派については江戸中期の光貞のみが認められるに過ぎず、光信、光起といった著名画家は含まれない。大阪や京都で活躍した

図63　某家所蔵一括印

図64　某家所蔵・尾形光琳印章

画家の印章が多く、江戸については、よく知られる英一蝶や谷文晁以外ほとんど認められない。最も数が多かったのは一九世紀に京都で活躍した文人画家の中林竹洞で、総数は十一顆であったが、同じく京都で活躍し、より著名な池大雅や与謝蕪村は認められなかった。それと比べて大坂の画家はやや特殊で、橘守国が七顆も含まれ、蝦蟇描きとして知られる松本奉時の印章も含まれていた。

すべてが同じ木材であることから、江戸時代に刊行された書物の版木とも想定したが、そうであれば版面に墨が固着しているはずである。加えて版本の板木は一丁ごとに作成するため、ハンコの一顆一顆が独立して切り離されるような体裁ではない。すべての印面に朱が付着することから、実際のハンコとして使用されたのは疑い得ない。では、これらの印章はどのような状況下で制作されたのか。

考えられるのは二つの可能性である。ひとつは趣味としての篆刻が昂じ、書物に掲載される印影をひとつずつ模して復元的に制作した場合である。もうひとつは、「複製画」に捺すための印として制作した場合である。室町時代に活躍した画家の印章が全体の四分の一を占めることを考慮すれば、前者の可能性もなくはないが、仮にそれほどこだわるのであれば、石材や紫檀などのより高級な印材を用いるはずである。常識的には後者とみるべきだろう。

では、「複製画」とはどのようなものを指すのか。幕末から明治にかけての複製画は、実際の作品を紙に写して輪郭のみを紙に摺り、手彩色で仕上げる方法が主流であったが、明治末年頃からは次第に印刷にとって代わる。ただ、木版であれ印刷であれ、画中に見られる印影はわざわざ文字を刻んで印章を作り、肉筆画と同じように捺したものと見えなくもないが、ひとりの画家について多いものでは十顆前後も認められ、かつ、わざわざ複製画を作るほどとは思われないマイナーな画家の印章まで含まれる。ま

126

た、この印章を用い、それほどの規模で制作したのであれば、現代においてもそのような複製画を目にする機会がなければおかしいが、残念ながらこれに相当するものを確認したことがない。

以上の状況を踏まえると、この「複製画」とは善意による観賞用ではなく、金銭を稼ぐための悪意による「偽」と判断でき、この印章はそれに捺すために制作されたとみた方が自然である。では、売れるかどうかわからないような、マイナーな画家の印章まで含まれるのはなぜか。先にみた『大阪朝日新聞』明治四十五年の記事のように、古画の贋造は組織的かつ分業的である。全国に存在した古美術愛好家の需要を踏まえ、多種多様の作品を制作している。主な売れ筋商品としては著名な画家の作品であるのは疑いないが、指揮をする人物が「その画風や技量では通らない」と判断したもの、つまり著名画家にしては稚拙なところがあり、「偽」と見破られてしまう可能性があると判断すれば、その門人の落款を入れるのはあり得ることである。また、都市部では知られていなくとも、その出身地や活躍の地においては知名度がある場合も少なくない。

ただし、この印章群を概観したときに、ひとつの疑問が浮かび上がる。室町時代の印章については特に雪舟が多く、またその門人の印章も多い。このような顔ぶれの多様性に比べれば、室町から江戸時代にかけての最大流派であった狩野派の種類が少なすぎる。先にも指摘したように、現代でも「偽」を目にする狩野正信、元信、常信、典信などが含まれていない。一方、京都の宮廷画家であった土佐派もわずかに光貞のみがあるだけで、全体の多様さに比べて物足りない。さらに文人画家として売れ筋であるはずの祇園南海、柳沢淇園、池大雅、与謝蕪村、田能村竹田、渡辺崋山などが認められず、伊藤若冲や曾我蕭白といった画家の印章もない。多種多様ではあるものの、内容に偏りがあり、揃えておくべき画家の印章が含まれていないのはなぜか。これに対して明確な答えは持ち合わせていないが、これほどの量がある一方、露骨な偏りがあるからには、本来はこの二、三倍ほどの

図65 架蔵一括印

図66 架蔵一括印の印影

量が存在したのではないかとみる。

なお、私自身もすべてが木材による偽印一式一四七顆を入手し、研究資料として保管している（図65）。明治時代の政治家が多数を占めるものの、江戸時代の画家としては久隅守景、谷文晁、渡辺崋山、椿椿山、岡本秋暉などがあり、おおむね江戸で活躍した人物が多い（図66）。

このような偽印の制作に関しては、竜池会（のちの日本美術協会）や東京彫工会、日本漆工会などのメンバーとして創設に尽力した鑑定家の前田香雪（一八四一〜一九一六）が、『書画鑑定秘録』中で貴重な証言を残している。(3)

128

下谷の御徒町にいた偽物師は印章だけでも一斗樽に三つあったと言われている。人の噂に依れば彼は落款書を専業とし、月に数百円の収入があったとのこと……或時私は下谷にいる知合の書画屋へ立寄った所が、其主人は一生懸命になって硯のかけらへ印章を彫刻していた。何にをすると聞えて見た所が、彼は芦雪を拵えて今晩百両儲けるのであると嘯いていた。私は傍に坐って何う云う手段で百両の偽物を拵えるかを観ていた。御承知の通り芦雪の印は魚の家であるから三四十分で出来上った。夫れから彼は筆筒から全紙の大幅を出してきて座敷へ拡げた。なるほど芦雪の筆法によく似た画で、出来もなかなか立派なものであった。やがて彼は落款を入れ、印章を捺した。次に彼は火鉢から灰をしゃくってこれを落款と印章を捺した所にかけ羽根箒を以て軽く其上を掃き清め、火の上で、落款と印章を焙り、何うです旦那よく出来ましたろう、時代をつけるには灰と火に限りますと言って私の前に拡げて見せた。（新仮名遣いに改め、一部の漢字をひらがなに改めた。）

偽作者の所有する偽印が「一斗樽三つ」ほどに入れられていたとしていることから、少なくとも千顆を越える数があったと想定される。また、硯石のかけらに長沢芦雪の朱文氷形の「魚」印が彫刻されるのを目撃している

が、その時間はわずか三、四〇分程度であったという。このような裏事情に通じた香雪は同書の「緒言・三」において、

書画の鑑定は其印章や落款を見て真偽を判断してはいけない。詰り素人が偽物を摑むのは、印章や落款を過重する結果で、印章や落款は書画の審査には左迄重要な関係はないのである。書画の真偽を鑑定するには何

うしても筆意、即ち技巧の熟否、巧拙、特長を以てすべきで、印章落款の如きは全く末技と言はなければならない。私はこの意味からして書画の鑑定に際し、落款過重論を笑ふ者である。

と述べ、落款や印章をいたずらに重視して鑑定を行うことを強く戒めている。

2 落款偽装の実際

落款改変の方法については「一「偽」の実態——江戸時代編」において詳細を述べたが、ここでは本来とは別の落款を書き加え、より高値がつく画家の作品に仕立て上げる方法の「飛び込み落款」を中心に四つの作品を取り上げ、実際の手口を解説していきたい。これを読み解くには「勉強」で獲得した知識ではなく、まさに実際の「経験」と合理的思考に基づく「推察力」が必要であることをご理解いただけるだろう。

I 円山応挙「倣銭選鶏頭花図」——一文字のマジック

桃山時代の画家である長谷川等伯とも縁の深い京都の日蓮宗寺院・本法寺には、宋末元初の画家・銭選の作とされる「鶏頭花図」が伝来する（図67）。これを京都で活躍した江戸中期の画家・円山応挙（一七三三～九五）が模写した作品がいくつか知られ、本図もその一つである（図68）。

左にみる七言絶句と落款はオリジナルをそのまま写したもので、印影は筆で形どった「描き印」となる。右には「摹本法寺什物舜挙画 天明丁未初夏 源応挙」との落款があり、天明七年（一七八七）四月に模写されたとわかる。さらにその左下には「清暉識」とあり、「識」の一字から、四条派の松村景文門人であった横山清暉（一七

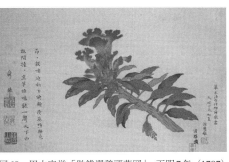

九二〜一八六四）が、応挙の真筆であることを認めた「画中極め」の体裁と判断できる（図69）。つまり、応挙の真筆であることを末流の清暉が保証しているため、二重の意味で作品としての重要度が増す、というわけである。

ただし、ここにからくりがある。先ほど銭選の印影が「描き印」であると述べたが、応挙の印影も同じ赤みの強い朱色であり、実は「描き印」なのである。応挙が模写したのに、同じような「描き印」を施すとは通常では考えにくい。では、清暉の印影はどうだろう。こちらはいかにも朱肉の色を呈しており、印で捺されたものとわかる。そこで「清暉識」の書体をよく観ると、「清暉」の二字に傾斜はなく、ほぼ垂直に書いているのに対し、「識」の

図67　伝銭選「鶏頭花図」　明時代（15〜16世紀）本法寺（京都市）

図68　円山応挙「倣銭選鶏頭花図」　天明7年（1787）

一字はやや左に傾斜し、上の二字よりも墨色が濃いうえに筆画も太い（図70）。以上の様態を踏まえると、この「識」という一字のみ、のちに付け加えられた可能性をみなければならない。

それでは本図の実体をどのようにとらえるべきか。まずは銭選の「鶏頭花図」を円山応挙が模写した作品があった。次に、それを末流の横山清暉が模写を重ねた。このように、その実は清暉による模写作と位置付けられる。けれども後世の悪意により、わずか一文字であるが「識」

字を加えることにより、応挙の作へと成り替わった。加えて、末流の清暉が認めたという二段階のグレードアップが図られることとなった。たった一文字でその性質が大きく変わるという、まさに「マジック」の好例といえるだろう。

図69　同　落款

図70　同　横山清暉 画中極め

Ⅱ　渡辺南岳「雪中常盤図」── 「併」の意味

不安げな幼子二人を脇に連れ、乳飲み子を抱いた雪中の美女は、平安末期に源氏の武将として活躍した源義朝（一一二三～一一六〇）の側室・常盤御前（一一三八～？）である（図71）。平安末期に起こった「平治の乱」にまつわる画題で、謀反人とされた源義朝の訃報に接した常盤御前が、今若、乙若、牛若という三人の子供の命を守るた

め、京都の伏見から奈良へと落ち延びる場面を描く。

画面の左下に「南岳写」の款記と白文連印「南」「岳」が捺されることから、円山応挙の門人・渡辺南岳（一七六七〜一八一三）の作とわかる（図72）。南岳は当時の女性を活写した作品を残しており（図73）、美人画として本図のような故事画題をも描いた。さらに画面上部には常磐御前の高節さを詠じた「ふる雪にしばしみさほはかくれてもまつの常磐の名ぞかぐわしき」との和歌が、非参議の公卿・大原重成（おおはらしげなり）（一七八三〜一八三八）により書されている。

同じ時期に活躍した二人による合作となるわけだが、実はここにひとつの問題が生じる。重成の署名には位階の「正三位」と名の「重成」に加え、「併賛」という文字がみえる（図74）。「併賛」とは「併せて賛す」、つまり「〜とともに賛（和歌）もあわせて書きました」との意味である。では「〜」が何に相当するかといえば、それは

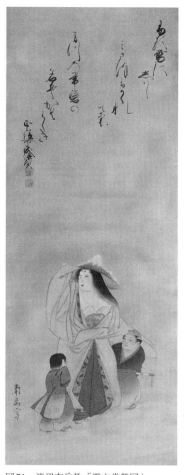

図71　渡辺南岳款「雪中常盤図」
江戸後期（19世紀前半）

画である。他人が描いた画に賛を加える場合には、わざわざ「併」の文字など記す必要がない。とすれば、この画を描いたのは渡辺南岳ではなく、賛を加えた大原重成その人ということになる。「南岳写」という署名は余計であり、それが存在すると「併」との間に矛盾を来してしまうのである。

実は重成自身も呉春の異母弟である四条派の松村景文（一七七九～一八四三）に師事し、それなりに作品を残した画家でもあった（図75）。画とともに賛を書すことを自らのスタイルとしており、他の作品をみても本図と同様に「併賛」として画と賛の両方を手がけている（図76）。このことから常盤御前と三子を描いたのは重成本人であり、南岳の落款は後世の悪意によって加えられたものと判断できる。

図72　「雪中常盤図」　落款

図73　渡辺南岳「美人図」　江戸後期（19世紀前半）　黒川古文化研究所

図76　大原重成「高雄紅葉図」
江戸後期（19世紀前半）

図74　「雪中常盤図」　大原重成賛

図75　「大原重成像」『万家人名録拾遺』
文政4年（1822）刊

図77　顔の比較

両者は同じ時代を生きた円山派と四条派の画家であるため、その表現も明確に見極められるほどの違いを看取するのは難しい〔図77〕。けれども、応挙に端を発する円山派の画風を京都から江戸に伝え、和美人の名手としても知られた渡辺南岳のネームバリューに、重成は一歩を譲るしかなかった。南岳の落款が加えられた結果、重成は贊者に追いやられ、その販売価格も釣り上げられることとなったわけである。

III　谷文晁「孔明弾琴図」──真実は箱書きにあり

蜀漢の軍師として名高い諸葛孔明が琴を引く珍しい場面を描いた作品で、紺紙に金泥であらわされる〔図78〕。中央右端に「文晁写」と署し、瓢箪の形をした朱文の「文晁」印を捺す〔図79〕。画面上部にみる長文の賛は、江戸王子稲荷神社の別当・金輪寺の住職であった真言僧の混外宥欣（一七八一～一八四七）によるもので、文化十三年（一八一六）六月に書された。王子稲荷には外拝殿の天井に描かれた文晁の龍図が残るなど、その交流が知られている。孔明は細太をとりまぜた金線であらわされ、種々の画法で描きわける文晁の筆とみるに遜色なく、また、その交流から混外による賛の取り合わせに

136

図79　同　落款　　　　　　　　図78　谷文晁款「孔明弾琴図」　文化13年（1816）

も違和感がない。

以上の様態から、文晁筆である
ことをすんなり認めてもよさそう
であるが、問題は本図が納められ
た箱である。杉を用いた印籠箱で、
蓋の裏には、

混外 釈宥欣 字信慧 江城金輪住職
公嶺 姓影山 名守善 号脱庵 平安人

と二行書が認められる（図80）。混外の方は問題ないとして、もう一人の名があるのをどのように解釈すれば良い
か。「脱庵」と号した京都の「景山公嶺」とはいったい誰を指すのか。

実はこれに相当するとみられる人物が、文化十年（一八一三）に刊行された『万家人名録初編』に掲載されてい
る（図81）。

「守善」と「守岳」の違いはあるものの、京都の人で姓「景山」、字「公嶺」、号「脱庵」というから、まず同一
人物とみて良い。父を景山洞玉といった画家とも判明する。この景山洞玉とは備後出身の狩野派の画家で、別に
狩野永章（一七六一〜?）と名乗っている。むしろ京狩野家九代を継いだ狩野永岳（一七九〇〜一八六七）と永泰（?
〜一八四二）二人の父といった方が、ピンと来るだろう。長男の永岳は師家・京狩野八代の永俊が文化十三年（一八

図80　同　箱書き

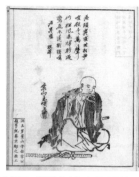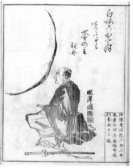

図81　景山洞玉（狩野永章）と景山脱庵　『万家人名録初編』文化10年（1813）刊

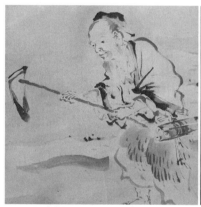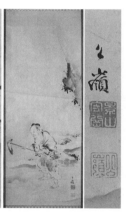

図82　公嶺「孟宗図」

一六）九月二日に亡くなった
のを機に家督を相続、その九
代目となった人物である。こ
のことから「景山脱庵」とは、
実は永岳が京狩野家を継ぐ前
の名だとわかる（図82）。

以上の「情報」に基づき、
改めて本図を観てみると、画
面の右下に不自然な痕跡があ
ると気づく（口絵14、図83）。そ
の部分のみ紙が傷み、さらに
紺紙とは別の色合いを呈する
ことから、実はここに本来の
落款があり、それを削り取っ
て墨を塗布した様態であると
判断できる。

混外が賛を加えた文化十三
年（一八一六）六月は、いまだ

永岳が京狩野家を継ぐ前であり、「景山脱庵」と名乗っていた時期と合致する。現在の研究においても「景山脱庵」が「狩野永岳」の若かりし頃の名前であり、それが同一人物であることはあまり知られていない。このような名をわざわざ箱書きに記して偽装するとは考え難く、むしろこちらに真実があるとみなければならない。

つまり、当初は狩野永岳の若描き落款が記されていたが、それをマイナーな画家と思った人物が削り取り、著名画家である谷文晁の落款を描き加えたものと判断できる。今となれば、落款を改めずともそれなりの価値が認められたはずだが、若描きの落款という事実が見過ごされてしまえば、確かに改変されてしまうのもやむを得なかったかもしれない。むしろ箱が改められなかったのは不幸中の幸いであり、仮にこの「情報」がなければ真実は闇の向こうで、誰も辿りつけなかったことだろう。

IV　谷文晁「諸葛孔明像」——ちぐはぐな漢詩

左を向く半身の人物を縦一二九・三センチ、横五四・八

図83　「孔明弾琴図」　不自然な痕跡

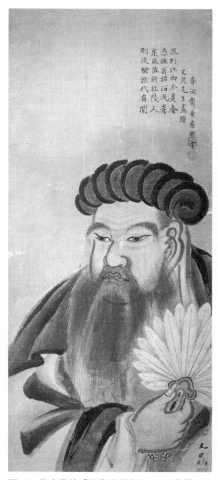

図84 谷文晁款「諸葛孔明像」 江戸後期（18世紀後半）

図85 同 落款

図87　「諸葛孔明像」賛

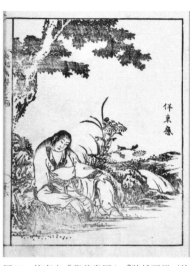

図86　伴東応「菊慈童図」『敬輔画譜（竹陰画譜）』文化元年（1804）刊

センチの大画面に描いた作品で（図84）、右下に文晁と署し、朱文の「文晁画印」を捺す（図85）。羽団扇を手に執り、後世に「諸葛巾」と称された特徴のある帽子を被るのは、蜀漢の軍師・諸葛孔明である。画面右上には「この画にあわせて題する」との意味で「文晁先生画題」と書し、

「剛後驍餘代有聞　集成惟許杜陵人　憑誰寄語沿流者　流到江西不是春」という七言絶句を付して興を添える。「春洞斎東応図書」との署名があり、その下に「近江日埜伴保尊印」という白文の印が捺されることから、これを加えたのは近江国日野にあった伴東応（保尊・春洞斎）という人物とわかる。

この詩自体は中国元時代の学者であった許有壬（きょゆうじん）（一二八七～一三六四）によるものだが、実はここに大きな問題がある。それは詩本来のタイトルが「杜子美像」なのである。「杜子美」とは盛唐詩人として著名な杜甫のことで、描かれ

図88 「春」字の比較

ているのは諸葛孔明なのに、なぜ杜甫を詠じた詩が付されるのか。賛は必ずといって良いほど、画が描かれたのちに画に加えられる。となれば、賛の内容は画にそぐうものでなければならない。この七言絶句では辻褄があわず、まさに画の趣きを損ねた無粋な賛、というわけだ。

ではこの無知ともいえる無粋な賛を加えた伴東応とは、いったいどのような人物なのか。

文化元年（一八〇四）に刊行された『敬輔画譜（竹陰画譜）』にその名が認められることから、実は近江日野で活躍した画家・高田敬輔（一六七四〜一七五五）の門人と判明する（図86）。同じ画人として、谷文晁を敬して賛を加えたとの体裁ではあるが、東応自体の活躍時期は一八世紀後半とみられるため、むしろ文晁よりも先輩格というところが引っかかる。

そこで改めて賛の部分に着目し、先の「a　款記（署名）」でみた字体の観点に基づいて分析を加えてみたい。

署名として記された「春洞斎東応図書」という七文字のうち、「春洞斎東応図」までの六文字は筆画が縦長になる「縦勢」で、直線的な線で構成された「直勢」である（図87）。傾きとしての「斜勢」はなく、まっすぐ垂直に書される。筆画の最後にみられる「波勢」は小さく撥ねる傾向が認められる。「点画の離合」に関して、「春」字の「日」と「東」字の「日」をみると、一画目と二画目が離れるとわかる。これに対し、最後の「書」字のみ、やや墨が濃い。「縦勢」「直勢」は同様

143　六　〔「観察」の実践3〕周辺情報─落款、賛ほか

であるものの、やや左に傾斜している。「波勢」は二画目と最終画の「止め」が倍ほどの太さとなっている。「日」の離合はしっかりと接合する。さらに七言絶句と「文晁先生画題」も、「書」字と同様に墨色がやや濃くなっており、「有」「成」「許」「語」「不」「春」「画」などのように左に傾く「斜勢」の字が散見される。「波勢」のうち「撥ね」は先の六文字よりも三倍ほど長く、「止め」も丸く太い。「点画の離合」については、それぞれの漢字にみる「口」や「日」部はほぼ接合している。幸いにも「春洞斎」の「春」と七言絶句中の「春」は同じ文字であるため、特にそれを取り挙げて比較してみよう（図88）。

まず前者は傾きがないのに対し、後者には左の「斜勢」がある。これと連動しているのが、上部の「三」である。前者はほぼ真横に引かれるが、後者は右に上がっている。さらにそれぞれの三本の長さやバランスも異なる。「波勢」については前者の「止め」は鋭角に尖るのに対し、後者は太くて丸い。下部の「日」について、前者は縦画が突き出て「月」字のようであるのに対し、後者は二画目と四画目がともに突き出て交差し、上の「人」と大きく離れる。

以上の分析から、「春洞斎東応図」の六文字とそれ以外の文字とでは字体に対する意識が異なり、別人の手になると判断できる。書式からして前者がオリジナル、後者はあとから加えられた文字とみるのが自然である。とすれば「文晁先生画題」という記の正当性も失われ、当初から右下の文晁落款が存在したのかとの疑問も生じる。そもそも、賛を書したと言うのであれば「春洞斎東応書」で良いはずなのに、なぜ「図」を加えて「図書」としたのか。つまり、絵画表現そのものは太い筆で濃墨を施す高田敬輔の画風に近いことから、本図の筆者は敬輔の門人であった伴東応とみるべきであり、本来は「春洞斎東応図」と署されていた。ところが後世の悪意により、この賛に続く「書」の一文字と賛、さらに文晁の落款が偽装工作として加えられたとみることができる。画の筆者を

144

証する本来の落款を、賛者に落としめて偽装する方法である。

現代ではほぼ無名に等しい伴東応と非常に名の知られた谷文晁においては、その販売価格は比較にならないほどであろう。詩の矛盾を突破口とし、筆跡の差を見破ることができなければ、いまだ伴東応は画人でなく、賛者として埋もれ続けていたのである。

3　賛

上記でみたように、画面の余白に加えられた和歌や漢詩などを画賛と称す。描かれた直後、同じ場で賛が加えられることもあれば、画が所有者の手に渡ったあとに賛者に依頼される場合があり、必ずしも画家と賛者に関係があるとはいえない。画家自身が記す自賛よりも第三者の手になる方が多く、通常は右から左へと縦書きで書すが、僧侶による偈や一部の和歌などは逆に施すことがあり、その場合には落款が右端に位置する。

賛が「偽」とわかれば、芋づる式に画も「偽」に導かれる場合があり、ありそうな組み合わせには注意を要する。円山応挙の画に皆川淇園の賛、中林竹洞や浦上春琴に頼山陽、立原杏所に父の立原翠軒などは画家と賛者の関係から典型として数も多く、むしろ「真」の方が稀である。このように同じ画家で同じ賛者によった作品を複数集めてみれば、内容は異なっていても賛の位置や書体、墨色が変わらず、極めて短時間に同様の「偽」が制作されたと想定できる場合がある。

また、陶器の例として器体を弟の尾形乾山、画を兄の尾形光琳が担当し、さらに乾山によって漢詩が書された作品がある。「真」は詩の位置だけでなく行や字配りにも妙趣があり、合作でありながらもバランスのとれた統一感を有している（図89）。それに対し、「偽」は特に賛が悪い。一字一字や行配りのバランスが杜撰であり、その

書体に文芸人としての個性や嗜好を見出すのは困難である。

絵画の「偽」よりも技術的に拙いのは、偽作者が陶芸関係者であり、書画に対する認識が低いからとみえる。五客揃いのうち時代感があるのは一点だけ、というケースも間々見られる。貫入にみる汚れや釉薬の荒れなどを併せて観察すれば、程度の低い「偽」や明治以降に京焼として製造された作品を省くのはさほど難しいとは思われない。

4　付属品、付属情報

作品そのものから読み取れる「情報」とは別に、素性を知る手がかりが付随している場合がある。作者を証明する「極め書き」や伝来に関する付属品は、作品そのものから資料性を判断できない場合に最も信頼が寄せられる「情報」となる。ただし、このような人間心理を逆手にとった偽装が、偽作者のみにとどまらず、商品の流通過程において入り込むのは、むしろ当然とみなければならない。

大岡春卜が「裱褙の錦繍に心を奪われて真贋を誤る事多し」と言うように、表装にとどまらず、作品を取り巻く収納箱や付属品のしつらえが大仰であるほど、一層の注意が必要とされるゆえんであり、見かけの威光によって目が眩んでしまう心理をとらえた箴言である。

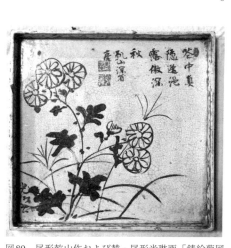

図89　尾形乾山作および賛・尾形光琳画「錆絵菊図角皿」　江戸中期（18世紀前半）　大和文華館

a 極め（箱書き・折紙・極め札）

掛軸や巻子は開いてみないと中身がわからず、便宜上、八双や表紙竹に近い部分に作者や画題を記した題箋を貼ったり、直接書してあらわすことがある。さらに桐や杉製の箱に収納するため、作者や画題を蓋表に書し、あるいはそれを記した紙を短側面に貼って内容を示す。また、蓋の裏側にその画家の真筆を保証する門人や子孫の手になった「極め書き」や、作者自身が落款を記した「共箱」というものがある。多くは江戸後期以降の作品であり、まれに旧箱の一部を切り取って新箱に嵌め込んだ例がある。

図90　「涅槃図」文化2年（1805）

作品自体に落款がなければ、その筆者を確定するのは非常に困難ではあるが、箱書きから想定できる場合もある。

墨主体でわずかに彩色を加えた涅槃図（九一・七×七〇・〇センチ）は、本紙の状態や表現から江戸後期の作と判断できるが、作品に落款は認められない（図90）。一方、本図が収められていた杉箱の蓋表には、「涅槃像　漢画月渓呉春写」と書される。江戸後期に京都で活躍した四条派の祖・呉春（松村月渓・一七五二〜一八一一）の手になることを示すが、蓋裏に書された同じ書体による記からは、別の解釈が導き出せる（図91）。

まず、裏面の文字のうち、最も早く書かれたのが「文化二乙丑二月於師　小濱什物」で、表面の書と同時期とみられる。「小濱」とは現在の兵庫県宝塚市における地名で、箱の底面に「出雲路山什物」とあることからも、「出雲路山」の山号を持ち、「小浜御坊」と称された毫摂寺（浄土真宗本願寺派）を指すとわかる。つまり、文化二年（一八〇五）二月に同寺の関係者が京都において本図を入手した、との意味になる。さらにこれに続けて書されたのが、上部の細字である。

南禅寺什宝漢画涅槃像、画者消亡、月渓呉春馳意而模写之、法主命于岡橋喬槐写、予又請之、

文化三寅極月上旬記之、

此軸東福寺白森（槇）樹、法主命於戸澤左近為軸并茶器賜之用爾

京都の南禅寺に伝来した中国由来の涅槃図は、経年劣化によって表現が見えないほどとなっていた。そこで呉春が復元模写を思い立ち、それを手がけたという。この時に模写されたという呉春の作品は複数存在し、日蓮宗の立本寺内にある教法院（一〇二・五×七〇・六センチ）や浄土宗の大雲院（一〇八・七×七〇・〇センチ）などに伝

図91　同　箱書き

148

わっている（図92）。さらに「法主」なる人物が円山応挙の門人であった岡橋喬槐（おかばしきょうかい）にこれを写させ、箱書きをした「予」が乞い受けたとの内容になっている。「法主」とは、浄土宗や浄土真宗において本山級の住職を呼ぶ名称であり、毫摂寺の本山が西本願寺であることを考慮すれば、当時一九世であった本如上人（一七七八～一八二六）を指すとみられる。同じ応挙門人であった吉村蘭洲と孝敬の父子は西本願寺に「茶道格」として仕えており、喬槐自身も西本願寺南の「七条出屋敷七魚棚東へ入町」に住んでいたことから、同寺と関係を有したと想定される。

以上のことから、本図は岡橋喬槐が文化二年頃に呉春の涅槃図を模写した作品で、宝塚の毫摂寺に伝来したとみることができる。ただし、箱の中身は入れ替えが可能であるため、一〇〇パーセントの実証は困難であることをお断りしておく。

このような箱書き以外の付属情報として、作品の素性を示す手がかりに「極め書き」がある。

仏画や中国絵画などを含む江戸前期以前の作品には、しばしば幕府御用絵師の狩野家や住吉家、宮廷画師の土佐家などによって書された奉書紙が添付される。本阿弥家による刀

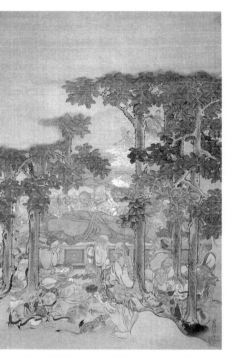

図92　呉春「涅槃図」江戸後期（18世紀後半）　教法院（京都市）

図93　狩野勝川院雅信の折紙・天明6年（1786）
伝秋月等観「梅鶴・寿老人・椿鶴図」（黒川古文化研究所）付属品

図94　円山応震の鑑定書・天保4年（1833）　円山応挙「松孔雀図」の付属品

剣、後藤家による刀装具、古筆家によ
る筆跡の鑑定と同様、多くは縦三五〜
四〇センチほど、横五〇〜五五センチ
ほどの奉書紙に書した「折紙」もしく
は小紙片に記した「極め札」の体裁を
とる。

　「折紙」はその名のごとく、横の中心
部分を山折りにして上半に「極め」を
書したものを言う。基本的に折り畳ん
で包みに納めるが、まず中央を縦に谷
折りにし、さらにもう二回折り返すた
め、広げると七本の折目が縦に入るこ
ととなる（図93）。このような鑑定は所
蔵者である幕府や諸大名の沽券にかか
わることから、作者の厳密な判定とい
うより、適切な作者に比定する「格付」
に本願がある。作品の画格と画家の序
列との整合で判断される傾向がある。

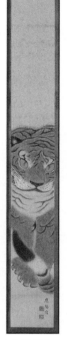

図95　国井応陽「虎図」明治後期（20世紀前半）　黒川古文化研究所

一方、江戸中後期の円山四条派の作品にも「極め書き」や「鑑定書」がともなうことがある（図94）。特に円山応挙、呉春、松村景文らの作品に多く、門人や末流にあたる円山応震、横山清暉、中島来章、西山完瑛、川端玉章、円山応立、国井応文、国井応陽などが極めている。ただ、それらの作品には「真」と認め難いものも多く、彼らの鑑識眼に問題があるというより、何のために極めているのか、その意図を読み取らなければならない。最悪の状況として極めた本人が偽作に関わっていることも想定でき、まずはその人物の作品と、極められた作品との間で画風を比較検討すべきである。同じ門流ゆえに画風が近いのは当然であるが、表現は似ていても筆致や墨色、色調には

個人差や時代差があらわれる。大正から昭和初期にかけて出版された売立目録や、近年これをまとめた『古画総覧』には「極め」を書した人物名も記載されることから、具体的に誰がどのような作品を極めているのかを知るのは難しくない。この点に留意すると、特に円山応挙の作品にも、応陽の手になるものが相当数混入している可能性を踏まえたうえで、末流の画風や技量を把握することは不可欠である。

また、渡辺崋山（一八五二〜一九三〇）は、自身の「極め」が偽造されたと証言している。その偽作者の人数は四五人であるとも述べることから、「極め」自体の偽造も注意すべきとわかる。さらに「折紙」や「極め札」は箱以上にすり替えが簡単なため、それをストックしておき、適切な作品に添付させることは容易に想像がつく。付随する「極め」が本当にその作品に対するものなのか、「極め」は「真」、一方の作品は「偽」の可能性がないのか、慎重に判断する必要がある。

戒すべきである。著名な画家であるほど、その偽作は後世にわたって継続的に産み出される。遺印の問題も踏まる作品には要注意である（図95）。よく知られる作品にも、国井応陽（一八七八〜一九三三）が関与するのは難しくない。この点に留意すると、特に円山応挙の作品について、国井応陽

b 伝来、由来

掛軸の款記や巻子の題跋には、どのような状況で制作されたのかを記すものがある。同様に仏画の裏面には奉納状況や表装を改めた経緯を記したり、それを書した別紙が貼られることも多い。また、天覧証書や展覧会の出品記録、売立で販売された際の札など、過去の所蔵者や来歴を知る上での「情報」が添付される場合もある。その作品が大正から昭和初期頃の古い図録や売立目録に掲載されていれば、伝来の確かさにより、「真」への信頼度が一層高まるとみる傾向がある。ただし、この時期は偽作の最盛期であったことを忘れてはならない。旧大

152

名家や名家、寺院に由来する売立に関し、それ自体がでたらめに仕組まれたものであったり、本来の所蔵品はご

く一部で、主催者のデッドストックで水増しされる状況があったことを、湯浅半月が『書画贋物語』において伝

えている。[7]

　……古来、社寺から出た書画には信用すべき履歴も少なくなかったが、近世の献上物や奉納品が混じって来

てから、今では同じ社寺から出たと云うても当てにはならなくなった。ましてや其の社寺に無かった書画を

在ったと云うに至っては、其の履歴はいよいよ役に立たぬのである。

　近来、名家の所蔵品を入札に附して売払う事が一種の流行になって居るが、此の名家という履歴にも贋物

があるから驚かざるを得ない。……もと京都に居られた、さる公卿華族が東京へ移られた後、京都の土蔵に

行燈や枕などの瓦礫多道具が残してあったが、道具屋が其の事を聞き出して買いに来た、そこで留守をして

居た老人が「こんな物をどうするのか」と云うたら「これは総てで百五六拾円のものであるが、もしお邸の

名をお貸し下さることができれば千円お納めいたしましょう」と云う。「何かは知らぬが迷惑にならぬ事な

ら、東京のお邸へ伺って名を貸してもいいから」というので遂に相談が纏った。

　すると美術倶楽部の入口に何某家御道具入札下見と書いた看板が出されて、あの広い座敷に列べきれぬほ

ど道具があって大市が開かれた。そしていつか瓦礫多道具が蒔絵の金ピカ物と変って居た。骨董屋の出品が

混じった事は説明するまでもない。これも一つの名家と云う履歴の贋物であったに過ぎぬのである。

明治維新後に東京に移ったある公家の末裔のところに、古美術商から京都の土蔵に残っていた調度品を購入し

たいとの申し出があった。そこで留守番をしていた老人が「こんなガラクタをどうするのか」と尋ねたところ、「これらは全てで百五六十円ほどの値打ちですが、もしもお名前を貸していただけるのであれば千円をお支払いしましょう」と言ってきたという。後日、○○家と銘打った売立入札会が美術倶楽部において開催されたが、そこに並んでいたのはガラクタ道具ではなく、金ピカの蒔絵であったという。

これは決して特異な手口ではなく、前田香雪の『書画鑑定秘録』にも同様のことが記されている。(8)

入札会に於ては或一種の不正手段が講ぜられる。　夫れ(そ)は旧家の名器入札に際し、書画屋が偽物で、而もよさ相なものを混じて入札に附することである。

(新仮名遣いに改め、一部の漢字をひらがなに改めた。)

このような名家の売立に関する水増しは最も安易な方法であり、伝来や由来の偽装工作はほとんど費用がかからないことから、よく行われるパターンとして知っておく必要がある。

現代でも「○○地方の旧家から発見された」との触れ込みでセンセーショナルに報道される場合があるが、これも古典的手法のひとつであり、その出所自体が「仕込み」の可能性もあることから、簡単に信じてはならない。伝来に関する曖昧な「情報」については、本当にその地方で知られた事実なのか、十分な「裏取り」が必要となる。

作品は自分自身の「鏡」といえるように、たとえ目に入っていたとしても意識にのぼらなければ見えていないも同然である。ここで挙げた形式要素も、作品が有する「情報」の一部でしかなく、ほかにも観察すべきポイン

154

図96　形式要素の「観察」概念図

トは存在する。以上で論じてきた形式要素ごとの「観察」を図式化して掲げておく（図96）。

便宜上、「経年変化」「筆墨」「画面構成」「落款」の四つしか挙げていないが、本紙に関する「旧」「新」、筆墨に関する「巧」「拙」といった「情報」を相互的に比較しつつ、本紙が「新」であれば墨色や彩色はどうか、筆墨法と形態表現に齟齬がないかなど、総合的に検討する。次にそれを「真」「偽」の判別へと集約していく必要があるが、ただ一作品のみを観察しただけでは、いまだ判断材料に不足の感は否めない。そこで必要となってくるのが他の作品との「比較」である。特に「巧」「拙」などは相対的なものであり、「拙」がわからなければ本当の「巧」を実感することはできない。一作品の「観察」だけでは生じた疑問の全てに解答を得ることはできず、他作品との「比較」によってさらに問題が浮き彫

りとなり、問題意識もより充実したものへと発展していく。次章では次の段階として、この「比較」による判別という実践的方法について言及していく。

註

1　落款を詳細に扱ったものとして、北川博邦『モノをいう落款』（二玄社　二〇〇八年）がある。

2　魚住和晃『筆跡鑑定ハンドブック』（三省堂　二〇〇七年）「第五章　筆跡を目で鑑定する」。

3　前田香雪『書画鑑定秘録』（中央出版社　一九一八年）「落款と印章について」。

4　『禁中御用絵師任用願』（寛政二年）に記録がある。京都女子大学図書館蘆庵文庫本を参照した。

5　佐々木丞平・佐々木正子編著『古画総覧』（国書刊行会　二〇〇〜〇六年）は、「円山四条派系一〜六」と「文人画系一」の七冊が刊行されている。

6　渡辺華石「峯山の遺墨」（『書画骨董雑誌』第一二六号　一九一八年）。

7　湯浅半月『書画贋物語』（二松堂書店　一九一九年）。

8　前田香雪『書画鑑定秘録』（中央出版社　一九一八年）「入札会の裏面」。

七　形式要素の「比較」――資料性評価の実際

京都帝国大学文科大学初代学長を務めた狩野亨吉は、先に挙げた「科学的方法に拠る書画の鑑定と登録」において、「研究調査」の「結果を綜合し」て「真偽の判断を下す」には「綜合的直覚的」ではなく、「分解的推理的」でなければならないと述べている。「分解的」というのは「形式要素ごとの分析」と解釈できるが、「推理的」がどのようなことを意味するのか、いまひとつ不明瞭である。ただ、「直覚的」の語と対比的にとらえていることから、ここでは「直感的」や「感性的」に対して「理を推す」、つまり「理性的」「論理的」と解しておく。

そこで本章では作品の本質に迫るうえで最も共通認識を抱きやすく、「理性的」「論理的」な分析に合致する「比較」による方法論を提示する。対象を「認識」する方法として「比較」が重要であることについては、ソシオエコノミストの波頭亮氏がその著『思考・論理・分析』で以下のように指摘する[1]。

「"同じ" と "違う" の認識作業である」というこのメカニズムこそが、頭の中で行われている思考行為の核心なのである。

すなわち思考とは、「思考対象に関する情報や知識を突き合わせて比べ、"同じ" か "違う" かの認識を行い、その認識の集積によって思考対象に関する理解や判断をもたらしてくれる意味合いを得る」ことなのである。

……どれほど複雑で高度な思考テーマに対する場合であっても、われわれがとることができる思考の方法論は「事象の識別」を行い、「事象間の関係性を把握」して、それらを組み合わせていくしかないということでもある。

……このように正しい「識別」を行うということは、"そのものらしさ"を端的に表わす"違い"を認識することなのである。

そのためには有効な「比較」が必要となる。つまり"そのものらしさ"を的確に際立たせるためには、「何と比べるか」、「どの切り口で比べるか」の比較が有効でなければならない。

……「識別」は"比べる"ことを通して認識した"違う"部分に着目し、"違い"を際立たせた意味合いとして得られる思考成果であった。「分類」とは"違う"で分け、"同じ"でくくって、考察対象の要素を「複数の類(部分集合)に分けること」である。

美術作品についても類似点に着目し、"同じ"グループに分類するという手法がしばしば用いられる。ただ、"同じ"グループに分類されたものでも、さらに厳密な「比較」を行えば、"同じ"とするには看過できない様々な"違い"が浮かび上がる。その"違い"が何を意味するのかを追究すれば、それぞれの素性がより明瞭になるケースも少なくない。つまり"同じ"と見える部分より、"違い"に着目することで本質に至る可能性を見逃してはならない。

「鑑定」に必要な「情報」については、紙や絹、墨や彩色などの「物質面」に加え、筆づかい、墨づかい、構図、構成などの「技術面」および「表現面」の「観察」を通じて得ることができる。一作品にみる構成要素から、

158

画家や時代の特性に関する「情報」の看取も学術研究においては重要となるが、一方で「物質面」からは「旧」「新」、「技術面」と「表現面」からは「優」「劣」「巧」「拙」という「鑑定」に必要な「情報」も抽出していく必要がある。さらに一作品の「情報」だけでは「主観的」「絶対的」な判断とならざるを得ないため、これを「客観化」「相対化」するためにも他作品との「比較」は欠かせない。

ただし、ここで述べる「比較」とは、既存の「鑑定」における「比較」とは大きく異なる。なぜなら、「基準作」「代表作」としてすでに定評のある作品を絶対的な「尺度」とし、それとの「比較」で近似性が認められるならば「真」、離れていれば「偽」とする判別方法ではないからである。また、「真」には○○という特徴がある」といった口承秘伝に類する「情報」があり、それに当てはまるかどうかとの見方もある。いずれにせよ、「基準」となる「情報」を絶対的な「尺度」とし、それに基づいて他の作品を計測し、結果として「真」か「偽」を判別する一連の流れが存在する。

確かによく知られる代表的な作品との「比較」は明瞭であり、誰しもを納得させる典型的な方法論である。一方で「基準」として挙げるべき作品がない画家については、所蔵先や図版掲載の多さなど、ある種の権威付けによってそれが設定される場合も少なくない。このような「基準」ありきの「鑑定」における最大の問題点は、それを「基準」としうる理由を突き詰めていけば、最終的には「基準」がない画家と同様、何がしかの権威に支えられている、ということである。いったんそれが揺るぎなき絶対的な存在と認められてしまえば、たとえ「基準」とするに否定的な証拠が見つかったとしても、その解釈が歪められたり無視されるような「信仰」に近い心理状況が生まれてしまう。特に科学調査に関しては、その解釈に何らかの矛盾が生じた場合、観測データ自体はある程度の客観性を有するために、辻褄合わせからあらぬ方向へ導かれる危険性がある。誤りを犯し得る人間が判断す

る以上、絶対的な「基準」を立てる危うさに対しては、常に警戒心を抱いておく必要がある。仮にそこに誤りが生じれば、労苦の末に築かれた多くの論説が連鎖的に崩壊してしまうことは、考古学の旧石器問題「ゴッドハンド」の状況に照らしてみればよい。

以下に提示する「比較」は、すでに五章の「5 形態表現」で軽く触れた。つまり、似た構成の作品二点間において、どこがどのように違うのか間違い探しをするように分析する方法である。「基準」との「比較」が一方的であるのに対し、双方向的という点で大きく異なる。「旧」「新」、「優」「劣」、「巧」「拙」などの「比較」は単にどちらが新しく見えるか、どちらが下手に見えるかの判断でかまわない。ただし、そのように判断した理由については、論理的に言葉で説明できる必要がある。むしろそれを言葉で説明するためのトレーニングといっても良いだろう。「理性」による徹底した言語化については、教育哲学者の宇佐美寛氏も次のように論断する。(2)

自分の使う「言語」を最大限に「理論的」なものとする努力をしないうちは『言語』に表現できること」がどこまでなのか、わからないはずである。もちろん、「言語」に表現できることとできないことがあることは、私も認める。しかし、できるだけ大きい範囲のことを、できるだけ精密に言語化しようとする努力を通じてのみ言語の限界がわかり、その限界がなぜ存在し、それにどう対処すべきかという言語理論も出てくるのである。日本の教育学者は、まだこのような努力を全然していない。このような状況で、しかもこのようないまいな言語によって言語の限界を云々するという皮肉な状態は一種の悲喜劇であろう。「理性」を出来るかぎり働かせる努力をしない者が「感性」の「復権」をいうのは、スローガンにすぎず説得力がまったく無い。

美術作品に対する評価に関しても、「感性」という語の安易な使用は慎むべきであり、まずは言葉によって丁寧に説明しようという努力が個々によってなされなければならない。「感性」が全てだとするなら、それを持ち合わせていない人にとってはもはや教育の意味が失われてしまい、研究の世界においても共通認識を構築していくのは不可能となってしまうからである。

また、その「比較」は作品X、Y、Zというように複数を同時併行で行うのではなく、あくまでもXとY、XとZ、YとZというように二点間において行わなければならない。作品が増えるほど、倍数的に〝違い〟が増えて複雑さが増し、どうしても一点一点に対する「観察」が浅くなってしまうからである。二点間の「比較」においても、一定以上の時間を費やさなければ気付かない部分が多々存在する。正しい判断をするためには、XとY、XとZ、YとZの「比較」それぞれに時間をかける必要がある。

この「比較」を経るごとに、それぞれの作品における「旧」「新」、「優」「劣」、「巧」「拙」などが相対的に位置づけられるとともに、自身の分析能力も格段に高まっていく。それぞれの形式要素に対する見方が確立し、さらに認識が深まっていくからである。一度一度の「比較」は、それまでの誤った判断に修正を加える批判的検討のチャンスともなる。それゆえ、回数を増やすことが判断の精度を上げることに直結する。同じ画家の作品だけでなく、次は同じ流派や同時代の画家というように次第に範囲を拡張していけば、やがては分子構造のように複雑な相対的位置づけが可能となる。さらに異なる時代や他国の作品との「比較」が可能となれば、やがては時代性や地域性といった特徴も浮かび上がるはずである。国宝や重要文化財であっても、それを「基準」として特別視するようなことはせず、あくまでも「比較」の一材料とみなければならない。

そこで以下では三組の作品を掲げ、どのように「比較」を行い、どのような「情報」を読み取っていけばよい

のかを実践する。まずはミクロの視点で細部の表現を比較しつつ〝違い〟を列挙し、最後に「分析結果」として それを総括し、マクロの視点からそれぞれの作品における素性について言及する。論述内容はかなり細かくなる ため、先を急ぐ読者は「分析結果」のみを御覧いただきたい。

1 「風神雷神図屛風」

二点の作品について、たとえば「それぞれの優れた点を感じるままに述べてください」とのテーマが与えられ たと仮定しよう。果たして第三者の納得いくような説明ができるだろうか。けれども、このような問題設定では「感性」に 頼る部分が多く、感想文程度の印象批評となってしまうのが関の山である。けれども、「表現としてどちらがどの ように優れているか、比較して述べてください」と問われたなら、しばしば新聞や雑誌などに掲載される「間違 い探し」と同様に「比較」によって〝違い〟が発見でき、その点について第三者と認識を共有するのが容易とな る。

つまり「〜と比較してこちらはこのようになっている」との指摘は相対的な評価となるため、より客観性が強 くなるわけである。「問題意識」を持たず、漫然と眺めるだけの「観察」では具体的な「情報」を引き出すのは困 難である。けれども〝違い〟を意識して「比較」を行うことで数々の〝違い〟が炙り出され、分析と呼ぶに相応 しい手応えのある「観察」が可能となる。

そこでまず入門編として取り上げたいのは、誰しもが一度は目にしたことのある「風神雷神図屛風」である。こ こで行う「比較」は、なるべく先入観をもたないよう、前提となる知識を事前に明らかにしない、という条件で 進めていくこととする。あまり煩雑にならないよう、図版からでもわかりやすい簡単な〝違い〟のみを取り上げ、

図97 「風神雷神図屏風」①

図98 「風神雷神図屏風」②

彩度が低い方を①（口絵15、図97）、高い方を②（口絵16、図98）として論述していこう。

a 大きさと位置

風神（向かって右）

①は前に踏み出す右足首が画面下から三分の一ほどの高さにあり、顔と左手は上から三分の一に位置する。風袋の上部は画面上端に接し、後ろになびく上方の天衣も先端が見切れる。②は右足首が画面中央やや下にあるものの、風袋の上部は画面上端から離れるため、画面に対する比率としては①よりも小さく描かれる。なお、上の天衣は見切れておらず、そこが先端となっている。

雷神（向かって左）

①は体のまわりを巡る連鼓の上端が

図100　②　風神　顔

図99　①　風神　顔

見切れており、左足の親指は風神の右足親指とほぼ同じ高さとなっている。また、雷神の左目と風神の右目をほぼ同じ高さとする。左腕から伸びる天衣は画面右上ぎりぎりまで伸び、右腕天衣の先端は屏風一扇の中心に配す。②は画面の端から連鼓を離してすべてをあらわし、左足、目の位置ともに風神よりも低く配す。そのため、①と比べて雷神の位置がかなり下がって見える。それにあわせるように、右方向になびく天衣も低く、かつ短くしている。

b　表情

風神

①は右目の瞳をほぼ中心に打つのに対し、左目は向かって左寄りに配す（図99）。眉はギザギザのある上部と下部で色を塗り分け、耳の内側は白色顔料で彩る。金泥による上歯下歯とも、噛み合わせ部分の高さを揃え、おおむね一本一本を台形に整える。②は両目ともに瞳を向かって左寄りとし、前方を注視させる（図100）。眉は上部と下部に分けず、白色顔料を一様に塗布する。耳の内側は線によって「6」

164

字形をあしらうのみで、白色顔料を塗布しない。上歯の長さを揃えず、一本一本を角張った四角であらわす。

雷神

①は両目ともに瞳を向かって右下寄りとし、右下に注視するようにあらわす。上歯五本、下歯四本とし、別に犬歯一本をあらわすが、先端は尖らせずに丸くあらわす。②は両目ともに瞳を向かって右端に寄せ、前方を注視させる。上歯六本、下歯四本とし、犬歯を鋭く尖らせる。

c 天衣

風神

①は表側を濃紺、裏側を白に彩り、細長い一本としてあらわす。一端は左肩から後ろに伸びて腰のあたりまで前に迫り出し、さらに折り返して左手の後方へとたなびく。もう一端は左肩から脇の下を通って後方へ回り、裏側の白色をみせつつ頭上で弧をえがくように右肩へ続く。この時、ねじれが生じ、再び表側の濃紺をみせる。さらに右肩から脇をくぐって後方へと続き、画面右上で見切れる。両端とも風にたなびく表現として天衣をねじらせ、表側の濃紺、裏側の白の両方をみせる。②は濃紺と薄黄の二色に彩るものの、表裏の意識は認められない。その流れはおおむね①と同じであるものの、頭上で弧をえがく表現はなく、左肩から右肩への続き方は表現されない。①は弧をえがいてねじれる表現として白色を塗布した裏側をみせるが、②では薄黄色が裏側をあらわすのではなく、左肩から後方へたなびく一端とひとつに合わせたように表現するため、①に見られた軽妙さが失われてしまっている。

図101　①　雷神　天衣

雷神

①は風神と同じく、表側を濃紺、裏側を白であらわす（図101）。一端は左肩から脇をとおり、体のまわりを巡る連鼓の後ろから画面右上、後方へとなびく。もう一端は風神と同じく頭上で弧をえがき、右肩から脇を通って画面右上、後方へとたなびく。②は表側を濃緑、裏側を薄緑であらわすものの、左肩前面にはねじれが生じ、裏側がみえている（図102）。たなびく端付近にしか裏側がみえない①に対し、②は裏表の見える割合がほぼ半々となっている。流れ方はおおむね①と同様であるものの、左脇下から後方へと続くわけではなく、連鼓の前を通って画面右上へとたなびく。

d　雲気

風神

①は茶色と緑色を混ぜつつ、おおむね前方は茶色、後方は緑色の割合を多く塗布する。薄い部分と濃い部分がまだらになっているが、特に右足の載る部分を最

図102 ② 雷神　天衣

雷神

①は茶色を主体としてわずかに白色を加えた絵の具を用い、雷神の足元に加え、画面右上に流れる天衣の上方部分を中心に塗布してあらわす。濃淡入り乱れてまだらとなるが、特に左足の下と、その対角線に位置にする向かって顔の左上部分を濃く彩る。なお、雷神の体部に雲はかからない。②は墨によって向かって体の左下を濃く、逆に右上を淡く塗り分けてあらわす。特に濃い部分には体の中心部から外側に向け、放射状に施す筆跡が認められる。足首から先に墨を重ね、そ

も濃くし、左足の下をそれに次ぐ濃さとする。向かって左に迫り出す部分を画面中央付近にあしらい、下から三分の一ほどの部分にも左向きの凸状を形づくる。さらに画面右端部分は上まで緑色を塗り、風神が上方から降りてきたことを暗に示す。②はおおむね①と同様の形に墨を塗布してあらわす。墨の濃度は比較的濃く、輪郭の端付近をやや薄くする傾向がある。足首の先にも墨を重ね、左足の爪先はそれに隠れて見えない。

の部分は雲中にあるように見える。

分析結果

まずは雷神の動作についてみてみよう。①の天衣は左右端とも、体のまわりを巡る連鼓の後方へたなびく。また、右肩から流れる天衣の上に添うように雲気があらわされる。雲気は足元から体にまといつつ、「く」の字曲線をえがくように画面右上へと続く。つまり、①の雲気は孫悟空の乗る筋斗雲が後ろにたなびくように、雷神が進んできた軌跡をあらわしている。右上から左下へと早い速度で下降しつつ、右下へと方向転換したまさにその瞬間とみえる。風にはためく天衣と体にまとう雲気が、①の雷神に動きを与えている。それに対し、②の肩から流れる天衣には、空気を帯びてはためくような闊達さが認められない。連続する動きの過程でこの位置に止まったのではなく、最初からその位置にあったと見える表現となっている。そのように見える理由のひとつとして、放射状に引かれた雲気の線が大きく影響している。

一方の風神は、①が画面右上から左下という斜めの動性を有するのに対し、②は右から左への水平移動という印象を与える。そこには双方の瞳の位置に加え、流れる雲気の角度が影響を及ぼしている。

以上の分析から、①の風神は右上から左下、雷神は右上から左、さらに右下への動きがあり、ともに内に向かう流動感があらわされていると判断できる。一方の②は、風神は水平移動、雷神はその位置に止まる動きの少ない表現となっている。

②は①に類する作品を踏まえ、主として形態の模写のみを意識して制作したとみることができる。①は全体の構成として輪郭線に相当する部分を塗布したあと、それを避けるように彩色を加えているのに対し、

②は彩色のあとに輪郭線を描き起こし、形態を整える傾向がある。彩度の高さと相まって、②の方がより意匠的な作品とわかる。①は俵屋宗達（生没年未詳）によって制作された江戸前期（一七世紀前半）の作品、②はそれを尾形光琳（一六五八～一七一六）が模写したとされる江戸中期（一八世紀前半）の作品である。

2　「洲浜牡丹双鳥文鏡」

次に絵画作品から少し離れ、銅、錫、鉛の合金である青銅を鋳型に流し込んで制作する和鏡についてみてみよう。

顔を写す鏡面の反対側には、吉祥性を帯びた凸状の文様があらわされる。立体で表現されるとは言え、板状の粘土をヘラで彫り窪めた部分に青銅を流し込んで制作するため、絵画の線に高さが加わった状態とみて良い。中央にみる円形の凸型を鈕といい、手にとるためのヒモを通す穴が設けられる。この穴が横向きに貫通している方を①（口絵19、図103）、縦向きを②（口絵20、図104）として論述していく。

直径二〇センチほどの鏡で、文様構成はいずれも画面下半のほとんどを洲浜とし、打ち付ける波を最下部にあしらう。鈕の右側を画面構成上の最も奥と位置づけ、そこから左上に向けて大胆に牡丹を伸ばす。画面上半はその花と葉によって大部分を埋める。鈕の左側に生じた空間には、つがいとみえる二羽の鳥を配す。②のみ、左下端に櫛状の穂と先の尖った葉を持つススキをあしらう。端から二・五センチほどにある円形の凸線を凸圏という。

a　二羽の鳥

①は尾の長い二羽の鳥を配す。左の鳥は羽ばたく姿を横から見るようにあらわし、輪郭線で顔を括り、頭頂に

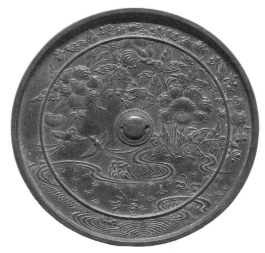

図103　「洲浜牡丹双鳥文鏡」①

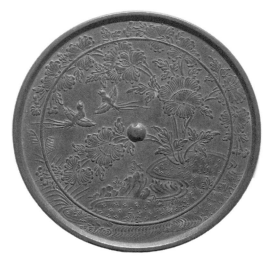

図104　「洲浜牡丹双鳥文鏡」②

冠羽をいただく。目は点であらわし、嘴のほかに額と後頭部にも凸線をほどこす。体部は全体を盛り上げ、下側に前に突出する羽毛、さらに下にながれる尾羽を五本の凸線であらわす。両側に広げた翼も線で構成するが、全体的に厚みが生じている。右の鳥は羽ばたく姿を斜め上からの視点であらわす。嘴、頭、体部ともに盛り上げ、頭頂に冠羽をいただく。後ろに流れる尾羽を四本の凸線であらわし、先端を鋭く尖らせる。凸線で両翼をかたちづくるが、全体的に盛り上がり、厚みが生じている。

一方の②も尾の長い二羽の鳥を配す。いずれも同様の表現でかたちづくり、斜め上からの視点であらわす。全体を盛り上げて立体的に表現し、頭頂には冠羽、顔には目と嘴、頬毛をあしらい、体部の下側にある羽毛を線によってあらわす。羽根の前方を二段とし、後方に向けて扇状に線を引き、風切り羽根を表出する。尾羽は五本の線であらわし、その付け根下側には足を添える。

①はお互いに向き合い、視線を合わせるのに対し、②は首をもたげた姿勢をとるため、向き合いはするものの、ともに上方を眺めて視線は合っていない。

b　洲浜

①は二本の輪郭線でくくり、全体を俯瞰的にあらわす（図105）。制作工程において、曲線を引く際に巧みにへラを切り返すため、曲部ほど斜めに盛り上がって線が太くなり、その肥痩と線の間隔により奥行感が表出される。

地面の三ヶ所に植物をあらわし、凸線により中心の二点から上に向かって放射状に葉を広げる。十数本からなる葉の線は端に行くほど太く丸くあらわす。さらに地面の空白部には一定の間隔を空けつつ、三～五の点をまとめてほどこし砂利とする。

図105　①　洲浜

図106　②　洲浜

②も二本の輪郭線でくくり、全体を俯瞰的にあらわす（図106）。ただし、その線はほぼ並行に引かれており、抑揚にも乏しい。また、曲部のカーブが浅いことから①よりも俯瞰角度が深くなり、奥行感に乏しい表現となっている。

地面の六ヶ所と奥にみえる岩の上三ヶ所に植物をあらわす。根元部分に二本の縦線を引き、そこから左右や上方へ放射状に広がるよう葉をあらわす。上部が左側に折れ曲がる葉は特徴的と言え、おおむねどの植物にも認められる。ただし、その形態は画一的である。地面には菱形に整えた四点を並べ、砂利をあらわす。横もしくは斜めに配列を整え、かつ間隔も均等であることから形式的にみえる。

c　波と岩

①は曲線を互い違いに組み合わせて波とし、洲浜の下側にあらわす。左下の波は凸圏の外側に納まるように配し、制作工程において曲線を引く際に巧みにヘラを切り返すため、曲部ほど線が斜めに盛り上がって太くなる。また、洲浜に近いほど線の間隔を狭くするため、浅い角度から見たような奥行感が生じている。四つの点による岩頂を左下にあらわし、その形態と配置から立体感が意識されているとわかる。洲浜の中心奥部分はやや高さのある段差が生まれ、立ち上がる岩を左側に配す。右側は右に向かって打ち寄せる波とし、波頭を太くしつつ長い波線と短い波線を交互に配す。

②も曲線を互い違いに組み合わせて波とし、洲浜の下にあらわす。下側の部分は凸圏の外側に納まるように配す。制作工程でのヘラの入刀が浅いため、ひとつひとつの波は立体感に乏しく平面的である。また、下端に波をあらわさず、素地のまま放置した部分が認められる。右下の洲浜には輪郭線がなく、波がそのまま洲浜に寄せる

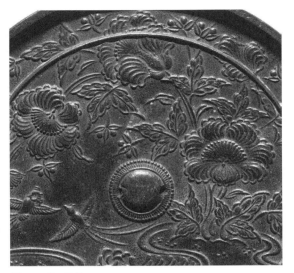

図107　①　牡丹

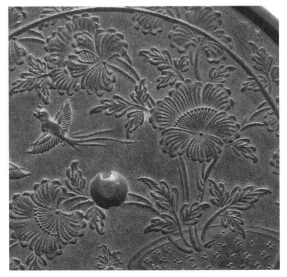

図108　②　牡丹

ようにあらわす。洲浜の中心部奥部分に右斜めに立ち上がる岩を配す一方、その右側は①のように明確な波ではなく、あたかも洲浜の側面部が岩でできているかのような表現となっている。

d　牡丹

①は、地面の盛り上がりをあらわす三本の「へ」の字形の上から牡丹を立ち上げる。茎を二本の輪郭線であらわし、根元から二方向に分ける（図107）。一本はすぐ上の花に繋がり右下に垂れ下がる。もう一本は左上へと立ち上がり、弧を描きつつ花をつけて左下にうな垂れる。茎から分かれた枝は一本の線であらわし、切れ込みが入って三方向に分かれた葉、その先端に三方に割れた実をあしらう。その間には二個の種をつけている。さらに根元付近には三枚の葉を添えている。

鈕の右上と左上に六〜七枚の花びらからなる咲いた花、萼がみえる横向きの一輪を鈕の真上に配して計三輪とする。制作工程において粘土板に対して斜めにヘラを入刀した結果、鋳出された五〜六筋からなる花びらの線は凸状となり、外側に近い部分ほど厚くなっている。さらにその外縁にも、山なりの線を四〜五筋加える。中心のシベは凸線を扇形に配して構成し、先端に円点を付す。その要となる部分にも点を付し、鳥の足のように丸みを帯びた凸線を三方向に加える。

咲いた花だけでなく、右端と右上端にいまだ開かない蕾を三枚の花びらであらわす。さらに左方向にうな垂れる茎の先端に、花びらが散ってシベのみ残る花をあしらう。随所にみえる葉は、中心の葉脈と弧の連続による輪郭を凸線であらわし、その隙間には米粒状の盛り上げをほどこす。葉の先端には、ねじれを意図した一本の曲線を加える。

一方の②は根元から三方向に茎を分け、一本はすぐ上の花に繋がり右下に垂れる（図108）。もう一本は左上へと立ち上がって大きく弧を描き、鏡体を補強するために端から一センチほどに加えられた凸圏に添いつつ左下にうな垂れる。さらに一本は鈕を横切って垂れ下がりながら、左下端のススキに向かって伸びる。茎を二本の輪郭線であらわすものの、根元付近のみ平行に引き、花に近い部分は「ハ」字形のように次第に広がる線とする。切れ込みが入って三方向に分かれた葉、その先端に二個の種をつける三方に割れた実は①と同様の形態である。

花びらやシベに見る線の形は①に近いものの、粘土に対するヘラの入刀が浅いため、彫りの動きで生じる一刀一刀の方向性や立体感の表出に乏しい。また、花一輪としてのまとまりやボリューム感も認めにくい。

鈕の右上と左に五〜六枚の花びらからなる咲いた花、鈕の真上に夢を有する咲いた花を一輪を配し、計三輪とする。

右端、右上端、左上端、さらに左横に伸びた茎の先端にはいまだ開かない七つの蕾を配すものの、三枚の花びらを三方向に配し、要となる部分にコーヒー豆状の点を加えただけの単調で画一的な表現となっている。なお、①に認められた、花びらが散ってシベのみが残った花はみられない。葉は抑揚のある太めの弧線を連続させて輪郭をかたちづくり、中心の葉脈とそこから枝分かれする葉脈を直線であらわす。

分析結果

①は凸線の厚さが多様であり、景物にあわせて厚みや細さを一本のうちに変化させるため、②に比べて立体感に富む。また、洲浜の形やそれを形成する輪郭線の幅、波紋の施しかたにより、②以上に奥行感があらわれる。洲浜の奥から生える牡丹についても、②は横や上に伸びるだけの平面的な表現にとどまるが、①は上に伸びた茎が

176

左手前に向かってうな垂れるようにみえる。　波紋や牡丹の花についても、単調にならないよう描き分ける意識は、①の方がより強い。

さらに②にみる洲浜と波の関係、四点からなる砂利の位置、うな垂れる左上の牡丹と左下のススキの配置は、①以上に凸圏に影響され、むしろそれを文様構成上の基準にしているようにもみえる。文様の一部が凸圏の上に乗っているほか、洲浜を形づくる二本の輪郭線は凸圏でいったん途切れ、さらにそれを跨いで続く部分がある。

このことから粘土板に文様を施す際、②は最初に鏡体を補強するための凸圏を引き、それに基づいて景物をあし

図109　「洲浜牡丹双鳥文鏡」　鎌倉時代（13世紀）京都国立博物館

らったとみえる。一方の①は②のような様態は確認できず、すべての文様を配した後に凸圏を引いたと判断できる。純粋に強度を高めるのであれば、凸圏は均等な高さにすべきであり、制作手順としても最後に加えた方が理に適っている。

以上の分析から、文様表現は①の方が優れており、②はかなり形式化の進んだ作品と判断できる。和鏡研究において、同じ文様であれば同じ時代とみなすことが多いように思われるが、文様を絵画として分析した場合、作者や工房が異なるという程度にとどまらない「写し崩れ」を多く見出すことができる。鎌倉時代に流行した文様がその後も継続的に、あるいは復古的に制作されることはなかったのか、

考慮する必要があろう（①、②両作品とも北島古美術研究所所蔵）。

また、同じ文様構成の鏡が京都国立博物館や東京国立博物館だけでなく（図109）、永仁二年（一二九四）の奉納銘がある鹿児島県川内市の新田神社などに所蔵される。さらに牡丹をあしらった作品に嘉吉二年（一四四二）の奉納銘を有する「獅子牡丹蝶鳥文鏡」（滋賀県長浜市・浄信寺）などがあることから、これらと比較することにより、それぞれの鏡の素性がより明瞭になる。

3 「竹梅図屏風」

最後は簡単な表現と見えるものの、筆づかいがつぶさに反映し、技術の差があらわれやすい水墨による作品である。白黒を①（口絵17、図110）、金地の方を②（口絵18、図111）として論述していく。ただし、全体に目配りしつつ進めていくのは「情報」の量が多く、煩雑になることから、右側の梅を中心とした部分、左側の四本の竹という二つのまとまりに分け、画面の右側から順に見ていくこととする。

a 右端の竹

①は下から三節目の中間を少し右にカーブさせて変化をつける。節をあらわす線は左を濃くし、上に強く反りあがらせる。②は三節目もほぼ真っ直ぐとし、節の線は濃度を変えずにほぼ真横に引く。上部の左右、下部の右にある葉叢について、①は葉の量が多く、その形態は先端部の角度や尖りをそれぞれに変えている。②は墨色に濃淡があるものの、①に比べて量はまばらで、葉の先端は一様に尖らせる。

178

図110 「竹梅図屏風」①

図111 「竹梅図屏風」②

花をつける梅を手前、細竹を左後方に配す。

ただし、墨一色の表現であることから、その重なりは複雑でわかりにくいため、それぞれを分割した画像を掲示して説明を加える。

梅はともに幹を上へ立ち上げるが、途中でウロを作って直角に右へ折れ、さらに直角に曲げて上へと伸ばす。その幹も途中で折れたような様相を呈し、そこから右下に向けて枝を長く伸ばす。幹の途中からは一本の枝が右上に向かって分かれ、さらに三叉となりつつ上へと伸びる。

一方、画面下端の幹からも右に向かって枝が分かれるが、すぐに左へ折り返し、数本の枝に分かれて左上へと伸びる。

①は幹の輪郭にコブのような凹凸があり、ウロを大きめにかたちづくる（図112）。右と上に向かって二曲する部分の輪郭は角張る。右下へと伸びる枝はわずかに持ち上がるようなカーブを

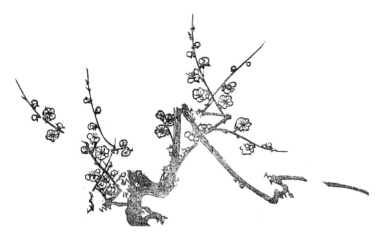

図112 ① 梅

図113 ② 梅

えがき、さらに上に向かって「S」字に曲がる部分に抑揚をつけ複雑にあらわす。そこから右に伸びる枝は鋭角に右へと続き、右端にある竹を横切る際にはいったん筆をあげ、その勢いのまま画面の右へと引く。竹の両側にみる収筆と入筆部分は、斜めに鋭く切れている。

②は幹の輪郭を直線的にあらわし、濃墨を円形に塗ってウロとする（図113）。右と上に向かって二曲する部分の輪郭は曲線的である。右下へと伸びる枝はほぼ直線であらわし、上に向かって「S」字に曲がる部分にほとんど抑揚はない。そこから右に伸びる枝は水平に引き、画面右端にある竹を横切る際にはいったん筆をあげ、墨を濃くして緩やかな山なりで右に引く。竹の左側にみる収筆部分は垂直、右側にみる入筆部分は①とは逆の斜めに切れる。

三叉して右上へ向かう枝について、①は右に伸びる枝を山なりに引き、わずかに下へと下げつつ、梢を再び上方に向ける。上で交差する二本の枝は特に左を内反りとし、梢付近では垂直方向を意識してともに上方へと向ける。②は右に伸びる枝をやや下反りぎみの水平であらわす。上で交差する二本の枝も、わずかにカーブを描くものの直線的に引く。カーブをえがきつつ上方へ伸びる①の意識、直線的な②の意識は、ともに左へと伸びる枝にも認められる。

梅花について、①はコーヒー豆のような線を入れて向きを示す膨らみかけの蕾、何も施さない真円に近い蕾、シベを上に向ける横向きの花、シベを輪郭いっぱいまでに伸ばした正面向きの花の四種を描く。花の輪郭線には抑揚があり、先端の尖った花びらが目立つ。②は中心に点を打つ真円に近い蕾、シベを上や下に向ける横向きの花、シベを中心付近にまとめてあしらう正面向きの花の四種を描く。花の輪郭は抑揚に乏しく、花びらは先端の尖りが目立たず、円形に近いものもある。

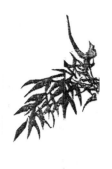
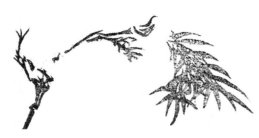

図114 ① 細竹

図115 ② 細竹

細竹について、①は右の葉叢を左斜めからとらえた形で描き、葉先の方向を下斜め方向にそろえる（図114）。一方、左の葉叢は右斜めやや横からとらえた形で描き、右半は葉先を下方向、左半は下斜め方向にそろえる。②は右の葉叢、左の葉叢ともに横からとらえた形で描き、葉先の方向や広がりに統一性は認められない（図115）。

c 中央二本の竹

①は左の竹を画面右端の竹半分ほどの太さとし、右の竹を右端の竹よりもやや太くあらわす。②は左の竹を画面右端の竹とほぼ同じ太さとし、右の竹をその倍ほどとする。そのため、墨色の濃さと相まってかなりの存在感がある。①は二本とも上端をやや細く狭めるのに対し、②

182

は逆にわずかながら太くあらわす。

節をあらわす線と葉叢は、ともに右端の竹と同様に表現する。

d　左側四本の竹

①は上端がやや右に曲がる最も太い竹を中央に配し、その左に三分の一ほどの細竹を添わせる（図116）。太竹の下端から右上に向かい、葉叢が伸びる。その右には右上に向かって外反りぎみに伸びる太竹の半分ほどの竹、左には二節目から左に外れる最も細い竹を配す。右の竹は二つめの節から右方向、三つめの節から左方向へ葉叢が伸びる。左の細竹は一つめの節から右方向へ細枝が伸び、葉叢の重さにより太竹の中心付近まで傾いてうな垂れ

図116　①　四本の竹

図117　②　四本の竹

る。

②は太竹を中央に配し、その左に半分ほどの太さの濃墨による竹を直線的に添わせる（図117）。太竹の下端から右上に向かい、葉叢が伸びる。その右には真上に伸びる半分ほどの太さの竹、左には外れる最も細い竹を配す。細竹の上部はほぼ真上に伸び、画面の外に見切れる。右の竹は二つめの節目から右方向、三つめの節から左方向へ葉叢が伸びる。左の細竹には一つめの節から細枝が分かれ、途中で途切れそうになりながら右へと伸びる。葉叢の重さにより、①よりも大きく太竹の中心付近で曲がって垂れ下る。

e　落款

①は画面左端から文字幅一つ分、下から二字分ほど空けたところに加える。「琳」の一字のみ、やや右に傾斜した字体となっている。印を示す□は書体と大きさが変わらず、文字と同様の間隔でほどこす。②は左端から文字幅三つ分、下から四字分ほど空けたところに加える。「法橋光琳」の文字の大きさは均質で、「光」字以外はやや左に傾斜した字体となっている。朱文の「方祝」印は文字よりもひと回りほど大きく、一文字分ほどを空けてほどこす。

分析結果

①は最も濃い竹を画面中央右寄りに垂直に立て、それとほぼ同じ太さの竹を等間隔で左右両端に配す。中央の竹の右に梅樹を描き、その幹と等間隔の左にやや細くした竹をあしらう。竹と梅いずれも幹や枝に曲折をつけており、そこには上方に伸びようとする植物としての生命感や力強さが反映される。竹の葉叢や梅の花が旺盛であ

図119 ② 補助線

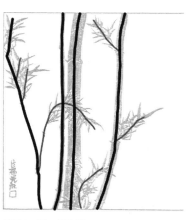

図118 ① 補助線

るのも、そのことを裏付ける。一方の②は、①のような配置の
リズムや妙趣に乏しく、植物の生命感や力強さも欠いている。

画面左にまとまる四本の竹について、参考として幹を太線、葉
叢と小枝に細線を重ね、①と②それぞれにおける方向性を示
した図を掲げておく（図118・119）。幹四本それぞれにみる下から
上への流れ、間隔、角度、さらに葉叢と小枝の長さと角度を比
較すれば、①の方が配置に動きとリズムがあり、バランスが良
いのは明らかである。華道において、活け方のバランスを示す
「真（芯）」「副（添）」「体（対）」という考え方がある。①にはそ
れがよく反映し、中心の二本は「真」、右の少し細い竹は「副」
とみえる。左の細竹は伸びる方向性が異なるものの、上部で右
に振って右の竹を受けるようにバランスをとること、かつ丈も
短いことから「体」とみて良さそうである。

①は江戸後期に伝存していた尾形光琳の作品を集め、酒井抱
一の門人であった池田孤村が慶応元年（一八六五）に刊行した
『光琳新撰百図』中の一図である。画の上に「金地二枚折屏風
墨画梅竹」とあることから、これに類する二曲の金屏風があり、
それを模写して版に起こしたのが本図となる。一方の②はこれ

と極めて近似する尾形光琳の落款を有した肉筆の「竹梅図屏風」（東京国立博物館蔵）である。

①と②の間には以上のような〝違い〟が存在し、筆づかいや構図、形態表現などは①の方が優れていると判断せざるを得ない。状況設定としてまずは②があり、それを写したのが①とするなら、後者を手掛けた池田孤村は光琳以上に絵ごころのあるアレンジを加え、まさに光琳を「顕彰」したとみなければならない。

酒井抱一が編纂した『光琳百図』や『光琳百図後編』を含め、現存する肉筆作品から版本に写されたとの「一方通行」的な見立ては、もう少し慎重であった方が良いと思わせる分析結果となった。

以上、三組それぞれに分析を加えてきた。作品の本質を明らかにし得る方法としての「比較」については、すでにハーバード大学教授で美術史家のヤーコブ・ローゼンバーグ（一八九三〜一九八〇）が西洋絵画の研究において提唱している。

その著『美術の見かた――傑作の条件』では、レオナルド・ダ・ヴィンチやデューラーなどの素描を比較し、弟子との差や加筆箇所の拙さについて詳細を論じる。その方法に関しては、以下のような考えを述べている。(3)

私たちは、当然、比較のみによって判断をするのではなく、個々の作品内部の分析にも踏みこんでいくが、とはいえ比較検討こそが結論を裏付けるものになるだろう。そしてこの経験をさらにすすめてさまざまな時代の作品を検討していけば、作品の良さの基準は次第に普遍的妥当性をもつようになるだろう。……当面は納得できる範囲で効力のある批評基準が設定できれば、それで満足するべきであろう。結局、絶対の基準を求めることなど不可能であって、価値判断にとっての相対的な確かさが得られるだけなのである。

こうした仕方で作品に接するなら、大家とされる画家の偉大さの所以が新鮮な分析によって再確認される
であろうし、また作品の質の水準には高低があることが誰の眼にも瞭然となるはずである。

確かにその実践には説得力があり、いちいちの指摘には納得がいくものの、主に論じられる作品は素描を中心
としている。おそらく、それを油彩画に対して行う際には、さらなる工夫が必要であることを暗に示しているの
であろう。ただ、我々が扱う対象は、幸いにも素描と同じく線描によって構築されている。このローゼンバーグ
の観点は、むしろ東洋絵画において傾聴すべき部分が多く、それを以上のような方法で実践的に応用すれば十分
に効力を発揮するものと考える。

なお、「比較」により、「新」「劣」「拙」など作品にとってのマイナス評価が浮上した場合でも、いったんはそ
れを受け止めたうえで冷静に対処すべきことを付言しておきたい。それでもなお、プラス評価とするための強引
な辻褄合わせを試み、サンクコスト（投資埋没費用）を回収しようとすれば、もがくほどに水没してしまうのと同
様の結果になるのが目に見えている。感情的に強弁しようとするのは学術研究としてはふさわしくなく、健全な
議論が行われることに期待したい。

註

1 波頭亮『思考・論理・分析――「正しく考え、正しく分かること」の理論と実践』（産業能率大学出版部　二〇〇四年）「第Ⅰ章
　思考」。

2 宇佐美寛『授業研究全書三　教授方法論批判』「第七章　学習をどう抽象するか」（明治図書出版株式会社　一九七八年）。

3 ヤーコブ・ローゼンバーグ『美術の見かた――傑作の条件』（山本正男監修　講談社　一九八三年）。

八 批判的「観察」と科学——資料性評価の理論

批判的合理主義とポパー

政治家として著名な山岡鉄舟（やまおかてっしゅう）（一八三六～八八）がある地方を訪れ、乞われるままに揮毫した。ところが、その書跡は真っ赤な「偽」であった、という有名な話がある。何のことはない、その山岡鉄舟自身が「偽」だったわけである。けれども、制作現場を目撃したという同時代の証言を得てもなお、制作した人物が本当に本人なのかという問題が残るとすれば、果たして何に「信」をおけば良いのか。歴史研究者はその前提として、論理的に納得のいく答えを用意しておく必要がある。このように古美術に関しても、どこまで追及しても状況証拠の域を出るものではなく、「真」であることの証拠をいくら集めてきたところで一〇〇パーセントの完全な立証は不可能である。けれども「偽」に関して言えば、たとえば、その時代に存在しない素材や表現を用いていると判明した場合においては、「偽」の立証が可能となる。それゆえ、形式要素に対する批判的な「観察」は、明らかな「偽」をあぶり出すための方法である。まずは思考実験的に「偽」の可能性を徹底的に追究し、それでもなお「偽」と判断できないものは、暫定的な「真」としての地位を得ることができるとの考え方である。

では、この批判的な「観察」とはこれまでと何が異なるのか。それは「真」としてのゆるぎない絶対的地位が与えられないゆえに、いったん「真」と看做された作品であっても常に批判にさらされ続ける、ということである。これは「真理」の存在を認めず、何に対しても疑いの眼を向ける懐疑主義や、全てを等価値に置こうとする

相対主義の態度と同じではない。

この批判的な「鑑定」が多くを負う理論は、オーストリアのウィーン出身でイギリスのロンドン・スクール・オブ・エコノミクスの教授として活躍した科学哲学者・カール・ポパー（一九〇二〜九四）の「批判的合理主義」という考え方である。近年の科学哲学に関する研究において、ポパーの理論は批判的にとらえられることもあるようだが、現実問題に対峙する立場からすれば、プラグマティズムにおけるアメリカの哲学者・パース（一八三九〜一九一四）による「批判的常識主義」や「可謬主義」を除いては、現在のところポパー以上に示唆を与えてくれるものはないとみる。

ポパーの著『客観的知識――進化論的アプローチ』には、以下のような記述が認められる。

Pr1 合理的観点からして、われわれは実際的行為のためにいずれの理論に信頼を託すべきであるか。

Pr2 合理的観点からして、われわれは実際的行為のためにいずれの理論を優先的に選択すべきであるか。

Pr1 に対する私の答えはこうである。合理的観点からすれば、我々はいかなる理論にも「信をおく」べきでない。なぜなら、いかなる理論も真であることが明らかにされなかったからであり、真であることが明らかにされえないからである。

Pr2 に対する私の答えはこうである。しかし我々は行為のための基礎として最も良くテストされた理論を**優先的に選択**すべきである。

いいかえると、「絶対的信頼性」は存在しないが、われわれは選ばなければならないのだから、最も良くテ

190

ストされた理論を選ぶのが「合理的」であろう。この選択は、私の知っているかぎりでの言葉の最も明白な意味において「合理的」であろう。最も良くテストされた理論は、われわれの批判的議論の光に照して、これまで最も良い理論とみなされている理論であり、きちんとおこなわれた批判的議論よりも「合理的」であるいかなるものも私は知らない。

もちろん、行為のための基礎として最も良くテストされた理論を選ぶことは、言葉のある意味においてわれわれがその理論を「信頼」することである。それゆえ、その理論は、この「信頼という」言葉のある意味において、入手しうる最も「信頼のおける」理論とさえいえるであろう。だがこのことは、その理論が「信頼できる」というものではない。実際的行為においてさえ、何事かがわれわれの期待を裏切りうるということをわれわれはつねに十分予想しているという意味では、少なくともその理論は「信頼でき」な
(4)
い。

批判的議論は、ある理論が真であるという主張に対する十分理由を決して確立できない。それはわれわれの知識が真知であるという主張を決して「正当化」できない。しかし批判的議論は、もしわれわれが幸運ならば、次のような主張をすることへの十分理由を確立できる。

「この理論は現在のところ、徹底的な批判的議論と厳しく巧妙なテストに照してみて、これまでの最良の(最も強力な、最も良くテストされた)理論だと思われる。それゆえこの理論は、競争しあっているもろもろの理論のうちで真理に最も近い理論だと思われる」。一言でいえば、こうである。われわれはある理論を——つまりそれが真であるということがわかるという主張を——決して合理的に正当化できないが、しかしもしわれ

り良き近似であるあらゆる徴候がある、という主張であることはできる。

はないけれども、議論の現段階においてはその理論がこれまで提出された一切の競合的理論よりも**真理のよ**
優先選択することを合理的に正当化できる。そしてわれわれの正当化は、その理論が真であるという主張で
われが幸運であれば、一つの理論を一連の競合的な諸理論のうちから暫定的に、つまり議論の現状に照して、

ポパーが言う「理論」の語を「作品」に置き換えれば、おおむね私が思う「鑑定」の合理的説明が成り立つ。た
とえば、ある寺の古い資材帳に「絹本着色阿弥陀来迎図　一幅」とあり、大きさまで一致する作品が現在も伝わっ
ているとしよう。けれども、それが記録にある作品だとすぐに認めるわけにいかない。なぜなら、その蓋然性が
極めて高いことは認めるものの、他にいくつかの可能性が想定し得るからである。すでに記録上の作品は失われ、
他所から後世に持ち込まれた同様の作品であったり、そっくりそのまま摸写された作品の可能性もある。我々の
思考径路は、どちらかというと最短距離を直線で結ぼうとしがちである。そのように考えたいのはやまやまでは
あるが、だからこそいったん立ち止まることが重要で、まずはあえてその直線的思考を覆すような、想定しうる
かぎりの可能性を俎上に載せて検証すべきである。この場合の「想定しうるかぎりの可能性」とは、直線的思考
を「正当化」する材料ではなく、逆にそれを否定する批判材料のことである。そしてそれらの可能性をひとつず
つ潰していき、最終的に何が残るか、ある種の思考ゲームを意図的に行うべきである。
　美術作品に関しても、落款に記された作者をそのまま認めてしまえば楽ではあるが、直線的に導き出される時
代や作者といった前提に対し、まずはそれを覆すような検討を加えるのが歴史研究上の手続き「資料批判」であ
り、ここで述べてきたような「鑑定」が不可欠となる。もちろん、一方で「真」を裏付けるための材料収集、す

192

なわち「実証」も重要であるが、美術作品は常に金銭的価値と表裏一体との問題が存在する以上、議論の前提にまずは「偽」の存在をみておかなければならない。性善説からのアプローチはあり得ず、むしろ「反証」をより重視しなければバランスを取ることができないわけである。

そこでまずは本当にその時代の作品で良いのか、本当にその作者の作品で良いのか、批判の矢を放って徹底的に分析し、物質的にその時代、技術的、表現的にその作者と認め得る作品については暫定的な「真」と認め、その後に「真」を裏付ける材料で補強してやれば良い。ただし、たとえ現時点において「真」と認めることができたとしても、自身の研究人生において、やがては「偽」と判断せざるを得ない場面が来るかもしれず、逆もまたあり得る。「真理」や「真実」の追究が第一と自認するのであれば、いずれにしても柔軟性をもたせた「カッコ付き」とみておかねばならない。

観察とは何か？

一方、ポパーはそもそもの「観察」という行為についても、どのような性質を有するものなのかを論じている。

科学においては、決定的な役割を演じるのは知覚よりも観察である。しかし観察は、われわれがきわめて積極的な役割を演じる過程である。われわれは［感覚経験を「する」ように］観察するのではなく、われわれは観察を「おこなう」のである。観察には、つねに特殊な関心、問い、問題──簡単にいうと、理論的なあるもの──が先行する。結局のところ、われわれはすべての問題を仮説または推測のかたちで表現することができ、その仮説や推測に対してこう付け加えることができる。「そうであろうか。然りか否か」と。したがっ

われわれは、すべての観察には問題、仮説（あるいはこれを何と呼ぶにせよ）が先行する、と主張できる。いずれにせよ、われわれの関心をひくもの、理論的または思弁的なものが先行する。こういうわけだから、観察はつねに選択的なものであって、選択の原理のようなものを前提としている。

すべての観察は、（少なくとも漠然と推測されるある規則性を発見しようとする、あるいは検査しようとする）目的をもった活動である。つまり、問題に導かれた、期待の文脈（のちに私が「期待の地平」と呼んだもの）に導かれた活動である。受け身の経験といったものは存在しない。外的刺激によって与えられた諸観念が、与えられるがままに主体の働きなしにおのずから結び合わされるなどということは、およそありえない。経験は生物体の積極的な活動の結果であり、規則性または不変性の探求の結果である。関心や期待、したがって規則性または「法則」と無縁な知覚など存在しない。[7]

研究に対しては客観的な態度で臨まなければならず、対象を「観察」する際にも客観性が求められる。だからこそ、先入観や主観を排除することが重要で、そのためにもまずは頭を空っぽにし、何も考えずに「対象」を「観察」しなければならない。そうすれば、あたかも空っぽのバケツに水が溜まるごとく、客観性の高い「情報」や「知識」が勝手に頭の中に結び合わされていく。このような一連の考え方をポパーは「バケツ理論」と名付けて批判し、別に「サーチライト理論」を提唱した。

「情報」や「知識」を得るための「観察」には、常に特殊な関心、問い、問題が先行しなければならない。そもそもサーチライトのように「何かを知りたい」「何かを明らかにしたい」と暗闇を照らそうとする主体的な「問題

意識」があってこそ、「情報」や「知識」が浮かび上がってくるのである。人は生まれ育った環境下において、すでに自身の目や耳などの感覚器官に先入観が織り込まれており、どんなに努力をしたところでそれらを完全に排除するのは不可能である。それゆえ、まずは自分のなかにある先入主を自覚することこそ重要であり、自身の考えを客観化するためには第三者の意見と照らし合わせるしかない。つまり、研究者間の批判的な議論が必要であるとする。

「美術史」の研究においても、作品を漫然と見たところで看取できるものは限られ、事前の「情報」に基づいて「確認」に終始することも少なくない。作品から何を読み取ろうとするのか、まずは「問題意識」がなければ「観察」という行為そのものが成立しない。かつて美術史や考古学の研究者のなかに「止まり木を持ちなさい」とか「観ようと思わなければ見えない」と学生を教育された方があったと聞くが、これはまさにこのことを指すのだろう。ただし、それは「見たいと思うものを見る」というご都合主義的な意味ではない。

ここまで学術研究に関し、特に「真」「偽」見極めの重要性を説いてきたのは、「鑑定」に関わる観察すべき形式要素はすべて作品の本質と直結しており、「真」「偽」の見極めが研究の入口においては不可欠の「問題意識」とみるからである。逆に「真」「偽」の問題に踏み込まなければ、作品を構成する形式要素から、本質と関わる深奥の「情報」に至ることは困難なのである。この「問題意識」がなければ、しょせんは浅薄な「観察」に終わってしまう、ということである。

「真理」の探究と「鑑定」の思想

さらにポパーは、「真理」の探究と「批判」による検討の関係性について触れている。

われわれが失敗から学ぶとき、たとえ知ることが――つまり、確実に知ることが――できないとしても、われわれの知識は成長している。われわれの知識は成長しうるがゆえに、ここでは理性が絶望する理由などありえない。そして、われわれが確実に知ることなどありえないがゆえに、ここでは権威を主張したり、自己の知識に慢心したり、ひとりよがりになったりする権利が誰にもないわけである。

われわれの理論のうちで、批判に対する抵抗力がきわめて強いことが判明したもの、ある時点で他の知られた理論よりも一層真理に接近していると思われるものは、それらのテスト報告とともに、その時点における「科学」と形容されてよい。そのいずれもが積極的に正当化できないのであるから、科学の合理性の基礎になっているのは、本質的にはその批判的かつ前進的な性格――他の理論よりもうまく問題を解決できるというそれらの主張について、われわれが議論できるという事実――なのである。[8]

ある理論の正しさを証明するにあたり、それに好都合な事実ばかりを探し集めて擁護したり、正当化するのはさして難しいことではない。けれども、本来の研究とは「真理」の探究にあるはずであり、体裁さえ整っていれば良いというものではない。加えて、帰納法的にどんなに正当化できる材料を集めたところで、ただ一点の批判的材料によって全てが崩壊することもあり得る。それゆえ、理論の正当化に尽力するよりも、むしろその理論を批判にさらす方が重要との考えである。これは反復による「観察」から普遍的理論を導き出すという帰納法的認識への批判、たとえいかに多くの白い白鳥を観察したとしても、「すべての白鳥は白い」との結論は正当化できないとする立場から確立された主張である。

196

世の中に「それ」が存在しないのを証明するためには、世の中のあらゆるところを全て調べ尽くさなければならない。そんなことは不可能であるから、一般的に「存在しない」との証明は「悪魔の証明」と呼ばれている。けれども、「それ」の存在を証明するためには、白い白鳥をどんどん集めて証拠を出せば良いが（実証）、完全に証明しようと思うなら、世界中の白鳥を一羽残らず調べ尽さなければならない。それは「存在しない」のを証明するのと同様に不可能である。逆に九十九パーセントの証明ができたとしても、たった一羽の「黒い白鳥」が見つかれば、その仮説は誤りだったことになる。ある仮説の正しさを証明するのに、すべてを検証し尽すことは不可能であり、その仮説の正しさを証明する証拠をいくら挙げたところで、一つでも仮説に当てはまらない反例が見つかれば、間違っていることの証明が可能となる（反証）。

一方、「すべての白鳥は白い」ことを証明するためには、白い白鳥をどんどん集めて証拠を出せば良いが（実証）、

通説や科学の法則というものは、そのように反証される可能性を残しつつも今のところは反証されていない、暫定的、相対的な仮説にすぎないわけである。これは全ての議論に通じる問題であるとともに、作品の「真」を証明しようとする態度にも同様のことがいえる。たとえ「真」の確信が得られたとしても、その段階では「偽」の証拠が見出されていないだけかも知れない。この理論を実際の「鑑定」に当てはめるとすれば、まず前提としてその作品を「真」と仮定し、批判的な「観察」によって「真」と認めることができない「反証」を炙り出す行為となる。結果としてその批判に耐えられないものは「偽」と判別し得る、ということである。

ポパーはそこに問題が存在し、それを解決するために様々な理論や仮説を提示し、自己批判や第三者との批判的な議論を行うことで漸進的に真理へ進んでいこうとする態度こそ、「科学」だととらえた。「真理」の探究に関しては、プラグマティズムのパースも「可謬主義」として以下のような提言を行なっている。

探究は疑念からはじまって信念に到達しようとする努力であるから、いったんある信念に到達して、他の多くの探究者が同意したとしても、さらにまた疑念が生じる可能性がある。したがって厳密にいえば、探究するすべての人が同意するのは無限のかなたである、といわなければならない。

このことはいったん真理としてうけいれられた観念でも、後に誤謬とされる可能性があることをしめしている。有限の認識能力しかもたない私たちはつねに誤謬をおかす可能性がある。

単一の個人を真理の絶対的な判定者にするのはきわめて有害である。……人びとが意見の一致にいたる科学においては、ある理論があらたに提唱されたとき、それは人びとの意見の一致が得られるまで、検討中のものとみなされる。そしてひとたび一致が得られると、確実性の問題は無意味なものとなる。なぜなら、現にそれをうたがうものがいなくなるからである。私たちが追求する究極の真理に、私たち個人個人が到達することをのぞむことはできない。私たちはただ哲学者の共同体の一員として、それを追求することができるだけである。

（魚津郁夫『プラグマティズムの思想』）
(9)

さらに、現代の数理社会学者である盛山和夫氏も、同様の考え方を提示している。

「そもそも客観的な事実の世界が存在する」というのは、自然科学であれ社会学であれ共通である。その前提的仮説のもとで、客観的な事実の存在が仮説だというのは、一つの「前提的な仮説」だということである。客

知識の探求はつねに試行錯誤の過程のなかにある。客観的知識の探求は、何かあらかじめ完全に疑うべからざる真理があって、それを土台にして出発することができるというようなプロセスではない。前提そのものが仮説であれば、当然のことながらありとあらゆる認識の試みはつねに暫定的で可謬的なものでしかない。探求の過程において、われわれは仮説を提示し、それをみんなで検討し、退けるべきものは退け、共有できるものは共有していく、それが客観的知識の探求である。

（盛山和夫『社会学の方法的立場――客観性とはなにか』）[10]

「真理」は存在するが、果たして「真理」に到達できたかどうかは、神でもないかぎり誰にもわからない。結局、我々は仮説の中でしか生きられないのであり、人間あるいは研究者という集合智のなかで「真理」の近似値を探っていくのが学術研究というものである。

ここで述べてきた「鑑定」の思想もまた、これと同様の考え方に立脚している。「真実」「真理」の存在を信じなければ、「鑑定」もスタート地点に立てない。「鑑定」という行為そのものが、自己完成にともなう「道」の追究と同様であることを先に述べたが、まさに自身の外側にある存在をどのようにとらえるか、哲学的な「認識」の問題と深く関わる大きなテーマなのである。

199　八　批判的「観察」と科学――資料性評価の理論

註

1　カール・ポパーの「批判的合理主義」については、『科学的発見の論理（上）・（下）』（大内義一・森博訳　恒星社厚生閣　一九七一〜七二年）、『岩波現代選書一六　果てしなき探求――知的自伝』（森博訳　岩波書店　一九七八年）『叢書・ウニベルシタス九五　推測と反駁――科学的知識の発展』（藤本隆志・石垣寿郎・森博訳　法政大学出版局　一九七四年）、藤山泰之訳『批判的合理主義の思想』（未来社　二〇〇〇年）、小河原誠『カール＝ポパーの哲学』（東京大学出版会　一九九七年）を主に参照し、高島弘文『反証主義』（東北大学出版会　二〇一〇年）などで理解を補った。

2　この問題に関しては、須藤靖・伊勢田哲治『科学を語るとはどういうことか――科学者、哲学者にモノ申す』（河出書房新社　二〇一三年・増補版二〇二一年）が示唆に富んでいる。同書における議論の本質は、「第七章　科学哲学の目的は何か」のトビラに尽されていると考える。以下に引用しておく。

　科学者にとって科学哲学が、「根拠の無い」「議論の曖昧な」「趣味の問題」とみなしながら、それと科学の合理性を認めることとの間の「ずれ」を認識しない科学者の科学像に困惑しつつも、目的志向的でない科学哲学のあり方の弁護に努める。
　科学者から見ると、科学には明確な目的であって、それに向かって研究するものであるのに対し、科学哲学にはそれが無い。逆に科学哲学者は、目的が簡単に設定できるような課題は哲学から離れていくのだ、と切り返す。
　科学者が「科学哲学の目的は何か」これから先も同じようにしか続いていかないのか」と問いかけ、科学哲学者が科学者と異なる価値値観を提示する。
　両者の価値観のずれはどこに向かうのか。この応酬は、今後、科学者・科学哲学者の双方に生かすことができる何かを生むのだろうか。

3　パースの思想については、米盛裕二『パースの記号学』（勁草書房　一九八一年）、伊藤邦武『パースのプラグマティズム――可謬主義的知識論の展開』（勁草書房　一九八五年）、米盛裕二『アブダクション――仮説と発見の論理』（勁草書房　二〇〇七年）

を参照した。

九・実用主義的優先選択。

4 『客観的知識——進化論的アプローチ』（森博訳　木鐸社　一九七四年）「第一章　推測的知識——帰納の問題に対する私の解決」

5 『客観的知識——進化論的アプローチ』（森博訳　木鐸社　一九七四年）「第二章　常識の二つの顔——二つの常識的実在論への賛成論と常識的知識理論への反対論」二四・批判的議論、合理的優先選択、われわれの洗濯と予測の分析的性格の問題。

6 『客観的知識——進化論的アプローチ』（森博訳　木鐸社　一九七四年）「付録　バケツとサーチライト——二つの知識理論」。

7 『岩波現代選書一六　果てしなき探求——知的自伝』（森博訳　岩波書店　一九七八年）「10　第二の余談——独断的思考と批判的思考　帰納を用いぬ学習」。

8 『叢書・ウニベルシタス九五　推測と反駁——科学的知識の発展』（藤本隆志・石垣寿郎・森博訳　法政大学出版局　一九八〇年）「序文」。

9 魚津郁夫『プラグマティズムの思想』（ちくま学芸文庫　二〇〇六年）「第3章　パースの「探究」と真理」「第5章　パースの「アブダクション」と可謬主義」。

10 盛山和夫『社会学の方法的立場——客観性とはなにか』（東京大学出版会　二〇一三年）「二章　社会的事実とは何か」。

おわりに——「鑑定」の作法

「鑑定」にともなう作品の「観察」に必要なのは、教科書的な知識の豊富さではなく、日常生活のなかで何を見、何に触れ、何を感じてきたかという興味や関心の持ちかたである。「観察」における個々の観点はまず最初に作品にアクセスするための「鍵」であり、その「鍵」が多種多様であるほど「情報」の扉がたくさん開くこととなる。その「情報」が「優」「劣」「巧」「拙」「真」「偽」などを判別するうえでのピースとなる。このうち、後者の「劣」「拙」「偽」は自身でも納得を得るのが容易であるのに対し、前者の「優」「巧」「真」は確信を持つのに時間がかかる場合が多い。それは自身の力不足により、いまだそれを批判しきれるほどの反証材料を持ち合わせていない可能性が残るからであり、「真理」と向き合う困難さがそこに存在する。これと同様に自身の判断を第三者に伝える際にも、前者は比較的理解が得られやすいのに対し、後者についてはこちらが思う以上に納得を得るのは困難である。そこには説明の稚拙さというアウトプットの問題がまずは存在するものの、一方で受け取る側にも、作品の良さを実感できるほどの経験の蓄積が必要となるからである。

実は「観察」におけるインプット、そこで得た「情報」を第三者と共有するのに必要な論述能力としてのアウトプット、この両面を高めるためのトレーニングとして考案したのが「比較」による実践的方法であった。学術研究としての「美術史」は、文献資料ともに美術作品を資料として用いる。それゆえ、文献を綿密に読み込む一方で、「観察」によって作品を深く読み込み、看取した「情報」を論拠として挙げる必要がある。作品の「観察」

203

を軽視できないのは、それを十分に行った者ほど多くの「情報」を得ることができるからである。もちろん、その意味においては実物の「観察」以上の方法はない。けれども、研究者であっても限られた時間、限られた場所という制約のなか、実物の詳細な「観察」には困難がともなう。所属する館が所蔵したり展覧会で借用できる学芸員の立場でなければ、時間を費やした「観察」は実質的に不可能である。ただし、それとてガラスケース越しの暗い照明のなかで十分に行うのは難しい。

そこで大いに活用が期待されるのが、画像による「観察」である。確かに二十年ほど前までは、撮影した35㎜ポジフィルムをスライドにし、それを映写機で投影するか、下から光のあたるスライドビューアーに載せてルーペで覗き見るしかなかった。それゆえ、最大公約数としての美術図版に基づき、その範囲でみえる構図研究などに終始するのもやむを得ず、細部に言及しない論考でも通用したわけである。けれども、いまやその時代も終焉を迎えつつある。パソコンの画面上で画像の精度を高くすれば、肉眼で見る以上に細部のクローズアップが可能となった。その画像自体も撮影時の精度を高くすれば、肉眼で見る以上に細部のクローズアップが可能となった。さらに「観察」で得られた「情報」を共有するにも、映写機で大写しにし、お互いに確認するしかなかった。それゆえ、最大公約数としての美術図版に基づき、その範囲でみえる構図研究などに終始するのもやむを得ず、細部に言及しない論考でも通用したわけである。けれども、いまやその時代も終焉を迎えつつある。パソコンの画面上で画像を共有し、複数で同じ部分を「観察」しながら説明や議論することが可能となった。その画像自体も撮影時の精度を高くすれば、肉眼で見る以上に細部のクローズアップが可能となった。さらに時間と場所を選ばず、工夫次第で詳細な「観察」ができる環境を入手できるようになった。この現状を踏まえると、今までとは異なる研究の方法論が提示され、そろそろパラダイムシフトが起きても良い頃と考える。

ここまで述べてきた内容に関し、これまでの研究蓄積を無視しているのではないか、との批判があるかもしれない。けれどもそれは正鵠を射たものではない。これまで写真図版による研究が「最大公約数」としての「土俵」であったのはやむを得ない事実であり、そこから本紙の状態や筆づかいの一本一本を綿密に観察し、作品の本質に迫るのは非常に困難であった。けれども、デジタル技術が発達し、パソコン上で高精細の画像を見ることも可

能となったいま、もはやステージは別次元へと移ったわけである。デジタル人文学（デジタル・ヒューマニティーズ）が美術史にも大きな変革をもたらしているのは確実であり、もはやこの潮流に逆らうのは不可能である。けれども、一方で情報量が一気に膨れ上がり、人間の情報処理能力をはるかに上回ることもまた事実である。そこで必要となるのは、これまでのように少しでも多くの情報を均等に収集する能力ではなく、その時代、アージできる能力である。つまり、情報過多の渦中にありながら、歴史的事象の瑣末な問題ではなく、重要度を見極めつつトリその作者の背骨となる価値観を鷲掴みにし、揺さぶるような「情報」を選別できる能力が必須となる。絵画作品の研究に関し、中世絵画であれば、これまで見過ごされてきた補紙補絹や補筆などを正しく看取し、オリジナルの部分に着目したうえで議論を進めるべき段階が来ている。近世絵画であれば、本紙の状態や筆墨の技術などを正しく分析し、「真」「偽」を判別したうえで作品を論じる段階が到来しているのである。

また、これまでの真贋論争は双方とも譲らず水掛論に終始し、結局は感情のしこりを残したままフェードアウトすることが多かった。決定打が出るはずもなく、建設的な議論にならないまま、いたずらに時間のみが費やされる状況を誰しもが苦々しく思ってきたはずである。このような状況を繰り返さないためには、ひとまず個別の事象は横に置いておき、「鑑定」の方法論について議論するところから始め、それに対してある程度の共通認識を形成すべきと考える。本書はそのための第一歩、「たたき台」というわけである。ただし、決して全面的な合意を求めようとするものではない。まずは個々の研究者がどのような方法で作品の「優」「劣」、「巧」「拙」、「真」「偽」などを判別しているのか、その「尺度」を開陳し、それぞれの考えを俎上に載せるところから始めるべきだからである。かりに「鑑定学」というものが成立するなら、研究者間における議論を経たうえで、ある程度の合意に基づいて「尺度」が形成されなければならない。個々の「真」「偽」を論ずるのは、議論の「土俵」がない現

時点では時期尚早であり、まさに研究者の意識が成熟した後の話となろう。

最後に、私が考える「鑑定」の四箇条を掲げ、本書の結びとする。さらなる箇条は読者によって加えていただきたい。

一　好悪の感情で判断しない。

美術作品に対し、ある種の恋愛にも似た感情を持ち込むのも理解できる。けれども、学術研究と自認する以上は冷静な判断が求められる。「あばたもえくぼ」ではダメであり、バランスをとるうえでも自制的、意識的な批判的検証は欠かせない。

二　ひとつの「尺度」に拠らない。

落款に関する「情報」も重要であるが、作品全体の比率からすればそれはわずか数分の一に過ぎない。筆づかいや画面構成などの方が時代や作者に関わる「情報」の量としては圧倒的に多い。それゆえ、自らの観点を増やし、様々な「尺度」で測った結果に基づき、総合的に判断する必要がある。

三　違いを軽視しない。

人間の思考形式として、同様と見えるものを同じカテゴリーにまとめるのは得意である。けれども、いったん同じカテゴリーに分類してしまうと、たとえそこに違いがあったとしても、その部分には目を瞑りがちとなって

しまう。逆に同様と見えるものほど、実はわずかな違いの方に本質があらわれる場合が少なくない。まさに「神は細部に宿る」で、むしろその違いにこそ着目すべきである。

四　絶対をつくらない。

「真理」や「真実」は必ず存在するが、認識したものや手にしたものが「真理」や「真実」かどうか、我々が人間である以上、知ることはできない。「仮説」の中でしか生られないゆえに、「真理」や「真実」らしきものが本当にそうであるか、常に検証し続けることが求められる。研究者は生涯にわたり、その責任を負い続けなければならない。

あとがき

　社会的地位が高ければ高いほど、それに見合った責任や義務を負わねばならない。西洋におけるこの「ノブレス・オブリージュ」と同様の考えは、日本では儒教に端を発する武士道の精神として長らく実践されてきた。およそ現代の政治家、医師、弁護士、大学教授などの「先生」と呼ばれる人たちも、かくあらねば社会のバランスを崩しかねないのだが、いったん既得権益や利権に飲み込まれてしまえば、その金づるに忖度し、配慮し、残念ながら「真実」や「真理」に口をつぐんでしまう現実があるということを、我々は目の当たりにしてきた。なぜ、美術史の業界においても「真贋」を論じることがタブー視され、「臭いものにはフタ」という態度を誰しもが決め込んでしまうのか。ことは至極簡単で、上記の構造と相似形にあると気付いてしまえば、すぐに想像がつくだろう。それゆえ既得権益や利権がどこに存在するのか、日頃からアンテナを張り巡らして適度な距離を保ちつつ、自らの矜持を保つことがなければ、言論の自由を担保できないのが我々の現実世界なのである。

　その矜持を保つうえでの必要な要素を挙げるとすれば「信念」、そしてそれを裏付けるタフな「精神力」であろう。「精神力」と言えば「精神論」と勘違いされる恐れがあるため、本文中では触れてこなかったが、もちろんそのようなことを意味するのではない。実はここで論じてきた批判的検証を実践するにあたっても、不可欠な要素となる。たとえば常識を疑い、何らかの新たな発見をしたとしよう。気づいているのは自分ひとりであり、多数の支持が得られるまでは少数派に甘んじなければならない。しかも生きている間に多数派になれるとも限らない。

208

まずはその少数派であることに耐えるためにも「精神力」が必要となる。さらにこれまでの常識を覆そうと思えば、それに拠って立つ人たちからの抵抗や攻撃に直面するだろう。これは既得権益に与せずして受ける仕打ちと同様である。加えて「本当にそうか?」と常に疑う態度を選べば、すべてを自らの手で検証しなければならなくなる。なぜ安易に肩書きを信じ、権威主義への盲信が横行してしまうのかと言えば、自ら手間暇をかけて孤独に結論を導き出すより、むしろ考えを放棄し、何かにすがった方が精神的に楽だからである。もちろん、それは研究者がとるべき態度ではない。つまるところ、研究を行うのに最も必要な条件とは、世の中の常識や既成概念に矢を放ち、それに代わる考えを自分なりに積み上げていく……まさにこの一連の過程に身を投じ続けるタフな「精神力」だと知るべきである。

そもそも本書執筆のきっかけとなったのは、「ものをどのように観れば良いか」といった実践面に関するカリキュラムが、大学には用意されていなかったのに起因する。本来、それは美術史の入り口として存在しても良いはずだが、それから三十年を経てもなお、そのような講座があるとはほとんど耳にしたことがない。大学時代の経験として、ある博物館で展示されていた洛中洛外図屏風に触れた際、「今から四百年前、桃山時代の作品というのは本当なのか?」と疑問を感じる機会があった。その状態の良さは、どう見ても四百年を経たようには思えず、それまでの自分の経験に照らし合わせて大いに矛盾を感じたのである。この喉に刺さった魚の骨を取り除くべく、同輩や諸先輩に質問したものの納得のいく答えは得られず、それどころか「そんなことを考えてはいけない……」と既存の評価に疑念を持つこと自体、タブーだと言って憚らない人もいた。その後、兵庫県西宮市にある公益財団法人・黒川古文化研究所の研究員として奉職することとなり、その所長として就任されたのが、大阪にある和泉市久保惣記念美術館の館長を兼任されていた中野徹氏であった。「もの」の見かたや博物館業界の実

態について多くを学ぶ機会をいただいたが、それはまさに「現場」でなければ獲得できない経験に基づく内容であった。「三百年を経たものには必ず三百年の痕跡がある。千年を経たものには必ず千年の痕跡がある」として学んだ黒川での体験は、ある意味でショックの連続ではあったものの、ようやく「真実」「真理」に近づく手がかりが得られたようで、刺激に富んだ非常に楽しい時間であったと今も鮮明に覚えている。

この勉強会「ものを観る会」の場において、中野所長からいただいた「ひとこと」があった。その後、十数年にわたって私が頑なに守り続けた言葉である。

四十歳過ぎるまでは思っていることを世間で言うなよ。潰されてしまうから、それまではガマンせぇ。

その年齢からはすでに十年の歳月が流れ、やや遅きに失した感もあるが、本書に綴った内容はこのような経緯で溜め込んできた経験の一端に過ぎず、決して自分ひとりでは成し得なかったことを改めて記し置いておく。

さて、本書は今から十年以上前の二〇一一年に成った「日本近世絵画の観察と資料性評価の理論――鑑定学の構築に向けて――」（『古文化研究』第十号　黒川古文化研究所）を元とし、さらに二〇二一年に東北大学出版会から刊行された『人文社会科学講演シリーズ十二　私のモノがたり』に寄せた「日本美術の「真物（ホンモノ）」「偽物（ニセモノ）」――研究に立ちふさがる巨大な「壁」のモノがたり」を加えて大幅に加筆修正したものである。

前者の論考については、実は二〇二〇年に刊行した『武士の絵画――中国絵画の受容と文人精神の展開――』に掲載する予定だったところが、紙幅の都合等の諸事情で割愛せざるをえなかった。そこで中央公論美術出版の柏智久氏から、単著として独立させることをご提案いただき、今回の刊行に結びついた。「不幸中の幸い」とはま

さにこのことで、いつ何時も「人間万事塞翁が馬」であるべきと実感するに至った次第である。末筆となってしまい、柏氏にはたいへん恐縮ではあるが、このような機会をいただいたことに改めて御礼を申し上げたい。また、本書を手に取っていただいた若い方々には、「信念」を持ち続けていれば、誰かが評価してくれるタイミングが訪れるということを、メッセージとして受け取っていただければ幸いである。

二〇二三年正月　知命の生誕日

杉本欣久

図版出典

口絵1　著者撮影

口絵2　『曽我蕭白　無頼という愉悦』（京都国立博物館　二〇〇五年）

口絵3　大英博物館提供

口絵4、5、6、7　著者撮影

口絵8　『狩野永徳』（京都国立博物館　二〇〇七年）から画像を加工した。

口絵9、16、18　国立文化財機構所蔵品統合検索システムColBase（https://colbase.nich.go.jp）

口絵10　『在外日本の至宝　第6巻　文人画・諸派』（毎日新聞社　一九八〇年）

口絵11、12　『上村松園展』（日本経済新聞社　二〇一〇年）

口絵13、14　著者撮影

口絵15　『日本美術全集　江戸の絵画二・工芸一　第十八巻　宗達と光琳』（講談社　一九九〇年）

口絵17　著者撮影

口絵19、20　深井純氏撮影（北島美術研究所所蔵）

図2　『大阪朝日新聞』明治四五年（一九一二）五月一日付記事

図3　『読売新聞』大正四年（一九一五）一月三〇日付記事

図6・7　「蕭白ショック!!　曾我蕭白と京の画家たち」（読売新聞社　二〇一二年）

図9・10　『浮世絵にみる蚕織まにゅあるかゐこやしなひ草』（東京農工大学付属図書館　二〇〇二年）

図15　『秘蔵日本美術大観　第一巻　大英博物館一』（講談社　一九九二年）

図16・17　大英博物館提供

図31　『江戸名作画帖全集十　寄合書画帖　文人諸家』（駸々堂出版　一九九七年）

図32　『光琳を慕う──中村芳中』（芸艸堂　二〇一四年）

図34　『仙台の絵師　東東洋──ほのぼの絵画の世界』（仙台市博物館　二〇〇五）

図35　千葉市美術館・和歌山県立博物館編『長沢芦雪展』（日本経済新聞社　二〇〇〇年）

図36　『曽我蕭白　無頼という愉悦』（京都国立博物館　二〇〇五年）

図41　『室町時代の狩野派』（京都国立博物館　一九九六年）から画像を加工した。

図42・43　『狩野永徳』（京都国立博物館　二〇〇七年）から画像を加工した。

図44　『知られざる御用絵師の世界展　元禄-寛政』（朝日新聞社　一九九八年）

図45　『円山応挙──抒情と革新』（京都新聞社　一九九五年）

図46・47・50　常葉美術館編『定本・渡辺崋山　第一巻』（郷土出版社　一九九一年）

図51　『在外日本の至宝　第6巻　文人画・諸派』（毎日新聞社　一九八〇年）

図52・53　『上村松園展』（日本経済新聞社　二〇一〇年）

図55　『日本美術』第二四号（日本美術院　一九〇〇年）

図62 『文人として生きる――浦上玉堂と春琴・秋琴父子の芸術』（岡山県立美術館 二〇一六年）

図67 『大日蓮展』（東京国立博物館編 産経新聞社 二〇〇三年）

図73・95 深井純氏撮影

図92 『京都市文化財ブックス第7集 近世の京都画壇 画家と作品』（京都市文化観光局文化部文化財保護課 一九九二年）

図97・99・101 『日本美術全集 江戸の絵画二・工芸一 第十八巻 宗達と光琳』（講談社 一九九〇年）

図98・102・111・117 『日本美術全集 第十三巻 江戸時代二 宗達・光琳と桂離宮』（小学館 二〇一三年）。図113・115・119は画像を加工した。

図100 『新編名宝日本の美術 第二十四巻 光琳・乾山』（小学館 一九九〇年）

図109 京都国立博物館提供

図8、38、39は著者が作成し、その他出典のない図版はいずれも著者が撮影した。

214

【著者略歴】

杉本欣久（すぎもと・よしひさ）

1973年、京都市生まれ。
1998年3月、早稲田大学大学院文学研究科芸術学（美術史）専攻修士課程修了。同年4月より、黒川古文化研究所（兵庫県西宮市）に勤務。2009年3月、早稲田大学にて博士（文学）の学位を取得。2018年4月より、東北大学大学院文学研究科（東洋・日本美術史）の准教授として日本近世美術史を研究。美術史学会の常任委員、事務局長を歴任。文化財保存修復学会、美学会などに所属。主要著作に『武士の絵画――中国絵画の受容と文人精神の展開――』（中央公論美術出版　2020年）、東北大学大学院文学研究科講演・出版企画委員会編『人文社会科学講演シリーズ12　私のモノがたり』（共著、東北大学出版会、2021年）がある。

鑑定学への招待
——「偽」の実態と「観察」による判別 ©

二〇二三年三月二十五日　第一刷発行
二〇二三年八月十日　第二刷発行

著　者　杉本欣久

発行者　松室徹

印刷
製本　株式会社理想社

中央公論美術出版
東京都千代田区神田神保町一―一〇―一
IVYビル6階
電話〇三―五五七七―四七九七

装幀　中公公論新社デザイン室

ISBN978-4-8055-1501-3